JN071076

ギュスターヴ・ドレとの対話

谷口江里也　ギュスターヴ・ドレ 絵

みちたに
Publisher Michitani

目次

ギュスターヴ・ドレとの対話

ギュスターヴ・ドレ（Gustave Doré）は一八三二年にフランスのストラスブールで生まれ、若い頃から活躍し、一八八三年に五十一歳の若さで亡くなるまで超人的な働きをしました。そんなドレの作品からランダムに私の目に美しいと映った作品をピックアップし、その作品を巡って、すでに遠い世界にいるけれど、ドレの作品を用いて多くの本を書いてきた私にとって、とても身近な存在であるドレと、これから気ままな対話をしてみたいと思います。

対話といっても、こちらが一方的に語りかけるスタイルですが、イメージとしては、語りかけている私の前にはいつもドレがいて私の話を静かに微笑みながら聴いている、といった感じになるのではないかと思います。考えてみれば、私に親しく接してくれたかけがえのない友人たちのなかには、すでに亡くなってしまった人もいます。でもその人たちは今でも私の心のなかで生き続けています。そして生前そうであったように、いつも何かを私に語りかけてくれます。その存在感はとても確かです。しかもその人たちとは常に会っていたわけではありませんから、その人たちが生きていた時も普段は、実際には私の心のなかに確かなイメージとして存在していました。違いがあるとすれば電話をかけて話したり、バルセロナやパリなどに行っても、もう会うことはできないのだなと思うと、ふっと寂しくなったりする、という違いしかありません。ともあれ私にいろん

5

な学びや喜びを与えてくれた敬愛する知人たちは私の心のなかで生き続けています。

一五〇年ほどの時を隔ててってはいますが、ドレも私にとっては同じような存在です。ドレばかりではありません。ミロやピカソやベラスケスやロルカやゴヤや芭蕉やアイルトン・セナなどの、私が感動を受けたり文章を描くなかで触れ合った多くの歴史的なアーティストたちも、それと同じような存在感を持って私のなかで生きています。

その人たちは私にとって、たまたま電車に居合わせた人たちや、テレビでよく見かけるけれど親しくはない人たちとは、とうてい比べようがないくらい大切な人たちです。なぜならその人たちは、私に多くのことを、とりわけ美しいと思えることをたくさん教えてくれたからです。

ギュスターヴ・ドレさま、あなたもそうです。もしあなたと出会わなければ、私は表現や時空間やヨーロッパのことを、今よりずっと知らなかったでしょう。あなたは私にヨーロッパの深部や表現の秘密への扉を開いてくれた一人です。

ですから私はこうして、これまで何度も見てきたあなたの作品を、もう一度あらためて見つめることで、また何かを教えてもらったり、あるいは何かを確かめたり発見したりできるように思っています。読者の方々には、私の独り言のようなドレとの対話に立会い、そこで何かを感じとっていただければと思っています。

これはあなたが五歳の時に描いた、あなたの最初の絵の一枚です。おそらく、『ラ・フォンテーヌの寓話』のなかの『アリとキリギリス（セミ）』のお話を描いたものでしょう。あなたは後に、三十五歳の時に『ラ・フォンテーヌの寓話』の全編に挿し絵を描くことになりますけれども、わずか五歳であなたが、物語という、言葉で表現された時空間を視覚化することに関心を抱いていたことに驚きます。なぜならそれは、言葉によって書き表された世界から得た感動を、絵という異なる幻想共有媒体（メディア）を用いて視覚的な世界へと自分なりに再創

造することにほかならないからです。

フランスの東部、ドイツとの国境にあるアルザス地方のストラスブールで、土木技師の父ピエール＝ルイ＝クリストフ・ドレ（Pierre-Louis-Christophe Doré）と母アレクサンドリーヌ＝マリー＝アン・プルシャー（Alexandrine-Marie-Anne Pluchart）との間に生まれたあなたは、物心がついた頃からすでに絵を描くことに興味を持っていて、鉛筆さえ持たせておけば機嫌が良かったそうですから、あなたの表現好きは、天性のものだったということなのでしょう。

二歳の時にカテドラルのすぐそばのエクリバン通りの家に引っ越しますが、今も残るその家の外壁には「ドレが初めて絵を描いた家」という文字の入ったプレートが埋め込まれています。

あなたにはエルネストという名の将来音楽家になる兄がいて、あなたも七歳の時にヴァイオリンを習い始めています。大人になってからも常にヴァイオリンを手元に置いてパリのアトリエで友人たちを相手に弾きこなしていたそうですけれども、当時の友人の中にはヴァイオリン曲の名曲『ツィゴイネルワイゼン』を作曲したサラサーテなどもいましたから、かなりの腕前だったのでしょう。

独特の美しい街並みと壮麗な、道の街という意味を持つストラスブールは、名前の響きが示すとおりドイツ的な文化風土を持つ街で、ドイツ語読みではストラスブルグです。ライン河沿いにあって古くから交通の要衝として栄え、木工や鉄工や細工物などの優秀な職人技でも知られています。ドイツ生まれのグーテンベルグが世界で最初の活版印刷機をつくり、彼の有名な『聖書』を印刷したのもストラスブールでした。こうしてみると不思議なことに、絵、音楽、建築、職人、印刷など、後のあなたを特徴付けるキーワードが勢ぞろいしています。また版画表現史を語る上で決して欠くことができないジャック・カロ（一五九二〜一六三

8

五）やグランビル（一八〇三〜四七）は、アルザスに隣接するロレーヌ地方のナンシーの生まれで、あなたの父親が幼い頃のあなたの絵を、パリで大活躍していたグランビルに見せたとき、彼から「この子の才能を自由に伸ばし育てるように」とアドバイスされているくらいですから。なんだか何もかもがあなたに相応しい環境だったように思えてきます。

ちなみに人間は、言葉や絵や音楽などによって想いやイメージを人に伝え、あるいは共有することを実現した、とても素敵な存在です。もちろん言葉と音楽と絵では伝え方も伝わり方も違います。けれどちゃんと表現されていれば、私たちはそこに表された時空間と誰もが容易に触れ合うことができます。

絵画であれ建築であれ文学であれ、作品として表現された時空間や想いの素晴らしさがそこにあります。そうして遺された作品は、一〇年経っても五〇年経っても、さらに一〇〇年二〇〇年経っても、それと触れ合う者に、そこにしか表されていない個有の時空間体験を提供します。

なんと素晴らしいことでしょう。こんな魔法のようなことを人間ができることに、さまざまな幻想共有媒体（メディア）によって何かを形あるものに表現し、それを感受する力を人間が持っているということに私は深い驚きを覚えますし、そのことに対して、感謝にも似た気持ちを抱かずにはいられません。

そしてあなたが、幼い頃からすでに直感的に、そのような魅力的なマジックと触れ合い交歓し合う喜びを感じ取っていたということには本当に驚いてしまいます。この絵は、その時あなたが五歳だったことを考えると、もしかしたら母親や父親などに読んで聞かせてもらったお話を絵に描いたということなのでしょうが、言葉から想像する時空間を絵に変換して表すという喜びは結果的に、あなたを生涯支え続けることになりました。

9

これは一八六七年、あなたが三十五歳の時に発表した『ラ・フォンテーヌ寓話集』のために描いた、アリとキリギリスのお話を木口木版画にしたものです。この頃にはすでにあなたは『神曲』や『聖書』などの大作を矢継ぎ早に発表していて、フランスのみならずイギリスやスペインなどにも広く知られる人気作家でした。

寓話は、考えてみれば実に面白い表現形式です。動物などに語らせることで、人間社会のリアルからちょっと距離を置いた非日常的な、いわば演劇的な設定が、教訓のようなものをサラリと表現する仕掛けの役割を果たしています。ラ・フォンテーヌは一七世紀に、まだ子どもだったルイ14世に捧げるために、イソップ寓話にやや帝王学的な観点を導入して彼独自の詩的な作品に仕上げましたけれど、それに挿絵を描くにあたって一九世紀を生きたあなたは、絵の中にあなたならではの視点をさりげなく描きこみました。

これは夏のあいだ歌っていたキリギリスが冬になってアリに食べ物を乞い、「それじゃあ今度は踊ってたらいいじゃない」と冷たく断られる場面です。一般的には、働かないで遊んでばかりいるとそのうち困るよ、という教訓話として知られていますけれども、しかしこの絵ではあなたの気持ちは明らかに、ギターを持った美しい娘の方に傾いているように感じます。

10

突き放す擬人化されたアリの表情はどこか意地悪げですし、見あげる男の子の視線も険しく、魔女や悪魔を来させないための箒や斧まで玄関先に立てかけられていて、無垢な表情で見つめているのはまだ幼い女の子だけです。

アリの一家の微妙な表情や、うっすらと積もった雪、寒々しい背景など、まるで映画の重要なワンシーンのための美術や演出のような、繊細で入念な表現がほどこされていて、まるであなたが「なにもそんなに冷たくしないでも」とでも言っているかのように感じます。

これはあなた自身がアーティストで、ヴァイオリンの名手でもあったからということもあるでしょう。けれど、もともと歌や踊りは、そして文学も絵も、自分が楽しむためばかりではなく、それを見たり聴いたりする人を楽しませもします。もしもアートという表現とその成果がなかったら、人間社会はどんなに味気ないでしょう。そんな気持ちが、あなたの描いたギターを持った娘の哀しげな佇まいの向こうに漂っているような気がします。

つまり、あなたの挿絵の面白さは、必ずしも言葉で書かれていることを忠実に絵に表現するだけではなくて、あなた自身の解釈を経て、しばしば言葉を超える表現が付与されているところにあります。それこそが、一見古典的な画風のあなたの絵に秘められた新しさでしょう。そのことがあなたを時代の寵児にしたのでしょう。

かの天才詩人ランボーが日記に「今日は一日中ドレの絵を見て過ごした」と書いたほどの、あなたの絵の魅力の秘密がそこにあるでしょうし、それに気づいたからこそ、私もあなたの絵が好きなのです。

12

第三話　才能と表現力の告知

これは一八五六年、あなたが二十四歳の時に、持てる才能と表現力を広く告知するために自ら制作し発表した詩画集、イエスが十字架を担いでゴルゴダの丘をつまづきながら登っていた時に、イエスをからかった靴職人のユダヤ人が、そのことによって決して死ぬことができない体になってさまよい続ける物語を描いた『さすらいのユダヤ人の伝説』の冒頭の作品です。

ここには、やがてミケランジェロの再来と言われることになるあなたの卓抜した描写力はもちろん、劇的で動的な画面構成、写実とデフォルメが共存する表現など、のちにあなたが展開することになる表現上の特徴の多くが表れています。

降りしきる雨。風で吹き飛ばされそうな木々の枝。十字架に架けられたイエスをおいて嵐の中を立ち去ろうとするユダヤ人。まるで動的で象徴的で絵画的なシーンを連続させることが得意だった黒澤明の映画のワンシーンのようです。後に登場する映画を先駆ける、絵で物語るという方法を確立したあなたの面目が躍如しています。

他にも注目すべき点がいくつかあります。一つはこの詩画集は、あなたが自らをプロモーションするものと

13

して出版した野心的な作品だということです。挿絵本はこのころ極めて人気の高いメディアとなっていました。

しかし挿絵画家の多くは、あくまでも注文された挿絵を文章に描かれていることに沿って忠実に絵を添える、いわば職人でした。あなたはそれとは違う道を歩みました。

早熟だったあなたは、エンジニアだった父の仕事で父母とともに三ヶ月間パリで暮らした際に、わずか十三歳だったにもかかわらず、風刺画を載せた新聞を発行してジャーナリズムという分野を牽引する時代の寵児であり、オノレ・ドーミエ（一八〇八〜七九）を見出してスターにしたことでも有名なシャルル・フィリポンの店を訪問して自らのスケッチブックを見せ、驚愕したフィリポンから、直ちにここで働くようにと言われましたが、あまりにも若かったので父親の許しを得ることができず、十六歳になった時、フィリポンは、必ず学校には通わせるし油絵もちゃんと習わせるという条件を提示して渋る父親を説得し、ドレは正式にイラストレーターの道を歩み始めたのでした。

住み込みで仕事を始めたあなたはすぐに頭角を現して一躍人気者になりました。もちろん最初はあなたも嬉しかったでしょう。何しろ華の都パリで、しかも当代一のプロデューサーのもとで、幼い頃からの夢だったアーティストの道を歩み始めたのですから……。

けれども、そこでの仕事は風刺画を描くことでした。そしてそれは、もともと古典文学が好きで、しかもドイツとの国境にあるアルザス生まれのロマンティックな夢見る少年であり、いずれはダンテの『神曲』の絵を描きたいと九歳の時にすでに言っていたあなたの資質とは異なるものでした。

フィリポンの要望に応じて大量の風刺画を描きつつ、二十歳になる頃には、あなたは文学作品への挿絵も手がけ始めましたけれども、その頃の挿絵本のサイズはそれほど大きくなく、そのような既存の枠に収まりきれなくなったあなたは突如、それまでの常識から大きく外れた大版の木口木版による、絵がメインである『さす

15

らいのユダヤ人の伝説』を自主制作したのでした。

なにしろそれは版面が40㎝×30㎝で、本のサイズに至っては60㎝×45㎝という全く規格外の大きさ、しかもページ数の少ない詩画集で、収められているのは短い詩と十二点の版画です。そんなものを一体どこで誰に売るつもりだったのでしょう。

注目すべきは、そこに兄が作曲した楽譜が載せられていたことです。つまりこれは今でいうメディアミックス的な作品です。あなたのイマジネーションのなかでは、この作品は絵と物語詩と音楽とがミックスされた美的時空間として、つまりオペラか、その頃はまだなかった映画のように見えていたのでしょう。

もう一つ注目すべきことがあります。それはあなたが自分が観ている世界を表現するために、腕の立つ選りすぐりの彫り師を自らの工房に集めてチームを組み、彼らと話し合いないがら求め得る最高レベルの版画表現を開発し、それによって幼い頃からの夢だった世界中の古典文学を絵で物語るという野望の実現に、この作品を契機に歩み始めたということです。

あなたが選んだのは、柘植や樫もしくは埋もれ木などの硬い木の小口に絵を彫る木口木版という方法で、しかもそれを当時の常識では考えられないほどの大画面で展開するというものでした。当時の木口木版による挿絵はほとんど小さなものばかりでしたので、あなたの選択は全く常軌を逸したものでした。しかも『さすらいのユダヤ人の伝説』は、あなたがその後、矢継ぎ早に発表する印刷用紙を半分に折った大きさの紙を綴じた、いわゆる二つ折りのフォリオ版よりさらに大きい全紙の変形版でした。

今日でも木口木版を用いる版画家はいますけれども、そのほとんどは数センチ角の小さなもので、大きくても一〇センチ程度です。なぜなら木口木版は硬くて彫りにくいうえに、大きな版木を得るのが極めて難しいからです。それに関しては実は当時もそうでした。印刷時のプレスに耐える必要がありますし、そのために版木

は十二分に乾燥させた木材でつくらなくてはいけません。したがって大きな版木は高価でしたから、出版社と

してはコストの面で小さな版木を用いるのが一般的でした。

ところがあなたは『さすらいのユダヤ人の伝説』では、今ではもう決して得られないほどの大きさの版木を

使っています。当時でも大きな版木は貴重で、フォリオ版の木口木版画の画集を創ることでさえ非常識の極み

でした。ですからあなたはこれを自主制作したわけですけれども、もしかしたらこれは、木工職人が多かった

アルザスの森林地帯の出身の、大きな良質の木の存在を知る、山歩きが大好きだったあなたにしか思いつかな

い大博打だったのかもしれません。

しかしそのような冒険を敢えてしたのも、あなたから見れば、表現したいことを自由に、そして高いレベル

で行うためにはどうしても必要なことだったのでしょう。この絵の地面のあたりの、まるでペン画のような力

強い描写や、背景や表情に見られる、硬い版木だからこそできる細かく繊細な表現、そして絵が発する迫力な

どは、大きな画面だからこそなし得ることです。

つまりこの作品はあなたにとっては、ドレという画家の才能と存在と展望（ヴィジョン）を高らかに告知する一大プロモー

ションでした。

17

第四話　自ら切り拓いた道

これはあなたが一八六一年に発表した『神曲 地獄篇』の冒頭の版画です。人生のなかばに、生きるべき道を見失い深い森に迷い込んだダンテが、森のあまりの暗さに恐れながらも森の奥に向かって意を決して歩み始める場面です。そこからダンテは冥界への不思議な旅をします。

考えてみればあなたも壮大な野望を胸に秘めて、この作品を手始めに、それまで誰も試みたことのない道を果敢に歩み始めたのでした。幼い頃すでに、ダンテの神曲などの古典文学の世界をことごとく絵に表すのだという夢を抱いていたあなたは、三十歳を目前にした二十九歳の時に、その夢の実現に着手したことになります。

ここで壮大な野望と敢えて記したのは、単にこれから展開することになるあなたの試みが、あまりにも壮大で途方も無い労力と創造力を必要とするものだからというだけではありません。そこにはいくつかの、視覚表現の歴史ということを考えるならば、まさに画期的でラジカルな野望が秘められていたからです。単にそうしたかったかどうかはわかりません。あるいは戦略的に自覚していたかどうかはわかりません。単にそうしたかっただけかもしれません。しかしすべての意図はあなたの場合、ほとんど無鉄砲といっていいほどのあなたの前あなたがその革新性を明確に、あるいは戦略的に自覚していたかどうかはわかりません。単にそうしたかっただけかもしれません。しかしすべての意図はあなたの場合、ほとんど無鉄砲といっていいほどのあなたの前進力と、度外れた器量と創造力、抱いた夢想の健やかさや大きさ、そしてブレることなく一歩一歩、夢に向かって歩む確かさのなかに無意識のうちにも溶け込んでしまっていて、それで充分でした。

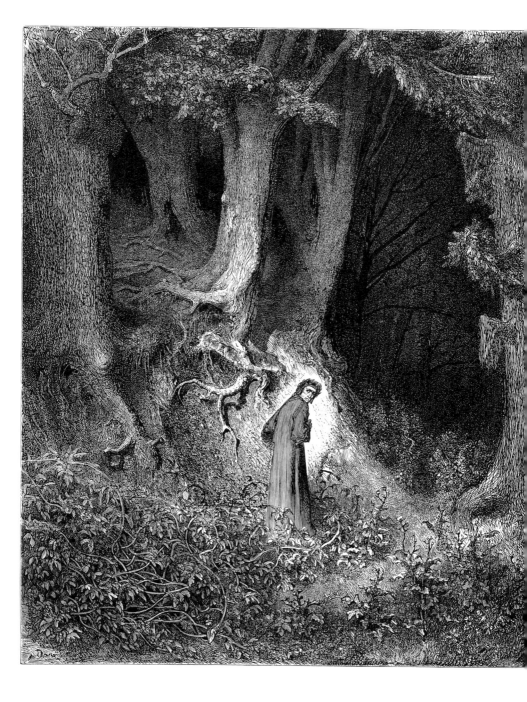

天才的な表現者というのはそういうものです。天才というのは、自らの夢と表現上の新たな可能性と時代性とが絶妙に、そして不可分に重なり合った存在だからです。ちょうど私の時代のビートルズやディランやローリングストーンズがそうです。彼らは自分たちの心身の感覚や美意識に耳をすまして、自分たちがどうしてもやりたいことをやり続けることで、新たな時代の扉を次々に開いて行きました。

第一の革新性は、言葉で表された物語の時空間を大量の画像に翻訳し、それを連続させることで視覚的に物語るという方法を試みたことです。そうしてあなたは結果的に、映画に始まり現代に至るヴィジュアルコミュニケーションの時代を先駆けました。

第二の革新性は、あなたが生産性を重視したことです。絵で物語るためには大量の版画が必要です。そこであなたは自らの工房に多くの優れた技量と表現力を持つ彫り師を集めて、短い時間で多くの版画を生産するためのチームをつくりました。そして、周りの人が驚嘆するほどのスピードで絵を描く力を持っていたあなたは版木にダイレクトに墨で絵を描き、それを彫り師たちが手分けして彫るという方法を編み出しました。つまりそれは、あなたの夢を実現するためのファクトリーでした。もちろんそれはすでに売れっ子だったあなただからできたことでしょう。

第三の革新性は、あなたが大判の木口木版という版画によってドリームプロジェクトを展開したという事です。版画はプリントメディアであって一つの版木で多くの版画を刷ることができます。つまり一点ものの油絵と違って一つの作品を多くの人が見ることができます。しかも木口木版は浮世絵などで用いられる板目の版画よりもずっと多くの版画を刷ることができます。そしてあなたはフォリオ版の用紙にその版画を刷りました。

20

そうすると刷られた大判の版画の周りをちょうど良い大きさの余白が縁どることになり、本にした場合、そこには文章が入らず、ちょうど額縁に入った絵を見るように版画を鑑賞することができます。そうして刷った版画を出版社に渡し、出版社がその版画を物語にあわせて配置し、文章を刷った用紙の中に入れ込んで製本する方法をとりました。

あなたの豪華本は、フランスやイギリスのみならず、スペインやイタリアやドイツやアメリカでも出版されましたけれども、それは版画を独立したページとして扱い、それ以外の部分に自国語を印刷して出版することができる仕組みをあなたがつくりだしたからでした。

もちろんそれには制作コストに加えて版画や版木の輸送などのコストがかかりますけれども、あなたの挿絵本は特別に大きかったため、その頃はまだたくさんいた製本師が皮などを用いて手の込んだ豪華本に仕立て上げれば、諸々のコストを売価に反映させることができました。しかも出版する都市の言語や美意識や、特別な客の嗜好に合わせることもできました。

第四の革新性は、そうしてヨーロッパ中で出版され、大変な人気を博した有名な古典文学の世界を視覚化した挿絵本によって、あなたはヨーロッパの多くの人々の心に、視覚的な共有イメージを刷り込むことを結果的に成し遂げたということです。

たとえば地獄のイメージであれ聖書の中の場面であれ、人々がそのような場面を想起する時のモデルイメージ、つまりは共同幻想、あるいは視覚的共通言語のようなものとそれによる既視感を、あなたがヨーロッパの人々の心のなかに創り上げたということです。つまりあなたは、現代におけるマスイメージという不思議な領域にまで一足飛びに踏み込んでいたのでした。

こうした革新性を満載したスピードワゴンのように時代を疾走してきたあなたでしたが、物語に触発されてあなたが見た時空間をクオリティの高い版画に表して、新しく登場してきた中産階級に本の形で広く届けるという、あなたにとっては自然で素直な、しかし出版業界にとっては極めて非常識な、度を越して無謀なあなたの企ては、当初まったく理解者を得ることができませんでした。

すでに人気のあったあなたは多くの出版社を知っていましたが、しかし、およそ三十冊の古典文学の世界を視覚化して矢継ぎ早に豪華本として出版するというあなたの壮大な企画は、あまりにもリスクが大きすぎ、すべての出版社から断られてしまいました。

しかたなくあなたは七十四点の作品を収めた『神曲 地獄篇』を自費で出版したわけですけれども、それはたちまち大評判になり、当時の高名な知識人、たとえばテオフィル・ゴーティエやヴィクトル・ユゴーやジョルジュ・サンドなどに絶讃され、レジオンドヌール勲章までもらうことになりました。この大成功によってあなたの名前はヨーロッパ中に知れ渡り、これを機にあなたは自らの幼い頃からの夢と、壮年になってからの壮大な企画（プロジェクト）を着実に実現していくことになったのでした。

圧倒的な描写力で大評判となったあなたの『神曲 地獄篇』は、言葉によるダンテの描写とそこにおける微妙なニュアンスを実に見事に視覚化しています。そこには私を魅了した作品が数多くありますけれども、例えばこのような絵があります。

ダンテが描く地獄は九つの階層に分かれていて、下層にいくほど重い罪を犯した罪人が裁かれています。この絵は地獄への門をくぐり、三途の川であるアケロンを渡ったところにある第一層の辺獄の下の、情欲の罪を犯した亡霊たちが寄る辺も無く黒い風に翻弄され宙空を漂い続ける第二層で罰を受ける二人、地獄に落とされてもなお抱き合って宙を舞う、許されない恋に堕ちて命を絶たれた、実話と言われている悲劇の主人公パオロ

22

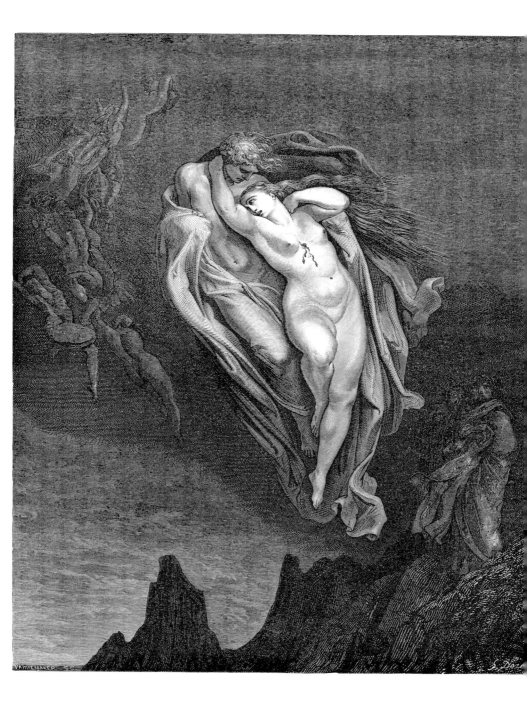

とフランチェスカの姿を描いたものです。

ダンテはこの二人を罪人として醜く描いてはいません。パオロはある国の醜男の城主の弟です。フランチェスカはその兄の城主と無理やり政略結婚することを余儀なくされますが、見合いの席に城主は破談を恐れて美男の弟を身代わりに立てます。弟を見て一目で恋に堕ちたフランチェスカは結婚を承諾します。パオロもまたフランチェスカに一目惚れしますが、醜男の城主のジェンチオットが企んだ偽りに騙されたとはいえ、神に誓って夫と決めた彼女の正式の結婚相手は醜男の方ですから、燃え上がってしまった二人の恋は道ならぬ恋というこになってしまっています。それでも兄の留守に愛し合った二人は、結局、それを知ったジェンチオットに刺し殺されてしまいますが、ダンテは明らかに、この二人の純粋な愛ゆえの不義をむしろ讃美しているように見えます。あなたもまたその意を汲んで二人を美しく描いています。死してなおこのように永遠に抱き合ったままで彷徨い続けることができるのなら、それも悪くはないなと、つい想ってしまうほどです。

地獄の第三層には、傲慢や嫉妬や貪欲の罪を犯したもの、第四層では金をため込んだり浪費したもの、第五層では怒り狂ったものたちが苦しんでいますが、その先にはより重い罪を裁く下層への門があり、そのなかの第六層では、異教徒や神の教えに背いて悪事をなしたものたちが罰せられていて、この絵は下から火炎が吹き上げる墓に閉じ込められているフィレンツェの知将ファリナータです。

ダンテの『神曲』の面白さは、ダンテが経験した同時代のことや人物がしきりに登場することです。ダンテの時代にフィレンツェは、ダンテが属した白派と、その政権を奪おうとする黒派に分かれて抗争を続けていて、白派は結局、黒派の裏工作と軍事クーデターによって敗れ、白派のリーダーの一人だったダンテも遂に故郷に帰る事なく漂泊の旅の中で『神曲』を書き続け、死の直前にようやくフィレンツェを永久追放となり、ダンテは遂に故郷に帰る事なく漂泊の旅の中で『神曲』を書き続け、死の直前にようやくフィレンツェを永久追放となり、ダンテは遂に故郷に帰る事なく漂泊の旅の中で『神曲』を書きあげることになったのでした。

24

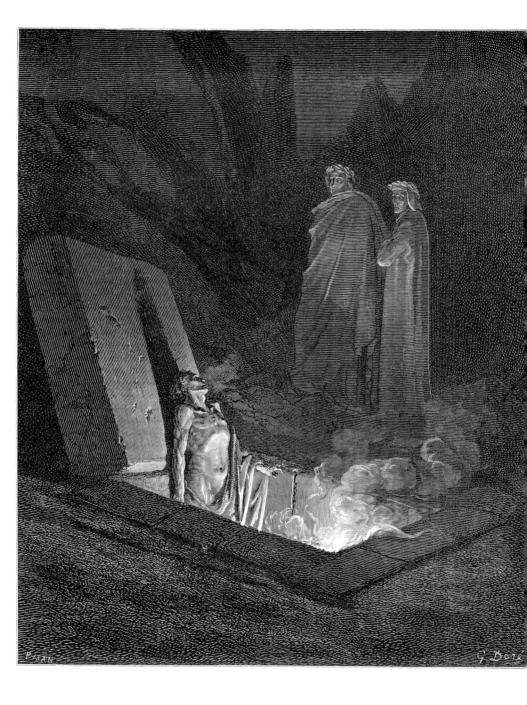

G. Doré

ですから当時のダンテの政敵や裏切り者などをダンテは『神曲』の中で罵倒したり、ことさら重い罰で苦しめたりなどします。ファリナータは黒派の闘将の一人ですからダンテから見れば敵なのですが、白派と黒派との決戦に勝った黒派が、白派を一掃するために美しいフィレンツェの街を焼き払おうとした時、それを身を呈して止めたのがファリナータでした。

敵ながらあっぱれということでしょう、火炎地獄に落とされた敵の将をダンテはあえて知将と呼んでいますが、あなたもまたそれに応じて、ファリナータを美しく凛々しく描いています。地獄の闇の中の炎と、それに照らし出された、上を見上げて毅然と立つファリナータの描き方が見事です。

これは地獄の最下層、第九層のコキュートスで氷漬けになっているサターン、つまりは神に対する謀反を起こして神と戦闘を交えた魔王ルチフェルです。ルチフェルは三人の男を噛み砕いていますが、その三人とは、ローマの皇帝カエサルを裏切ったブルータスとカシウス、そしてイエスを裏切ったユダです。ダンテの美意識が如実に表れていますが、あなたはそれとは若干観点を変えて、実に壮大なスケールの空間、つまりは舞台を用意して、神に反旗を翻したルチフェルを実に不遜で雄々しく、そして美しく描いています。あなたがルチフェルに、なんとなく肩入れしているように思えます。

26

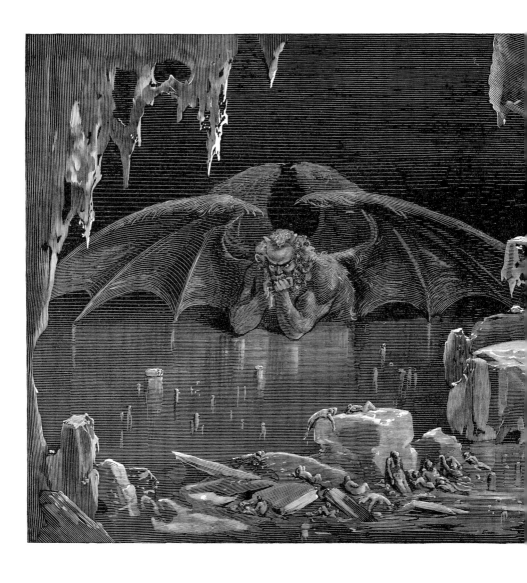

第五話　幻想の共有

これは一八六七年、あなたが三十五歳の時に、桂冠詩人のアルフレッド・テニスンがアーサー王と円卓の騎士をテーマに書いた十二の物語詩の中の『エレイン』のために描いた絵です。

ランスロットに一目惚れしたアストラットの百合の乙女エレインが、かなわぬ恋ゆえの恋わずらいによって衰弱死し、死後、彼女の遺言にしたがい、ランスロットへの想いをしたためた手紙と百合の花と共に船に乗せられ、ランスロットの居城キャメロット城へと静かに向かう場面です。

夏目漱石が『薤露行』と題して翻案してもいますから、漱石もこの物語詩が好きだったのでしょうし、もしかしたらこの版画のことも知っていたかもしれません。

あなたは『国王牧歌』と題されたテニスンの十二の詩物語の中から女性を主人公とする四篇を選んで挿絵を施しています。四冊の豪華本として出版されたそれらには、各々九点の版画が収められていますが、これらは木口木版画ではなくエッチングです。イギリスには優秀なエッチングの彫り師がいたのでそうしたのだと思われますが、この繊細なタッチがテーマに合っているとも考えたのでしょう。

加えて、普通エッチングは銅板を腐食させてつくりますが、この版画は銅よりも硬いスチール板を用いています。より細密な表現ができるからですが、もしかしたらベストセラーになって大量に印刷されることを出版

28

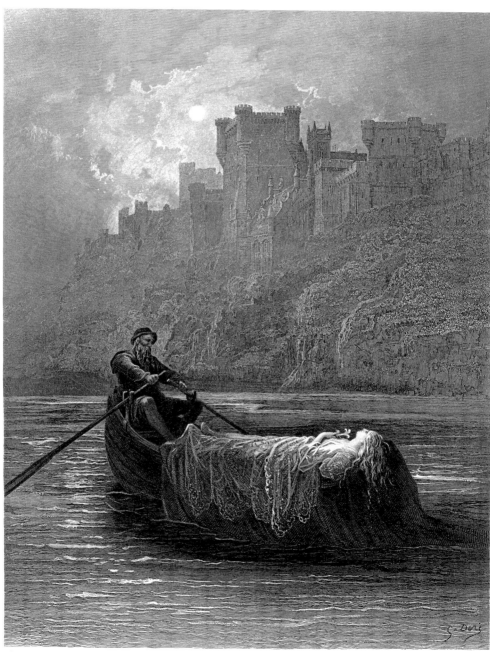

社が期待したからかもしれません。桂冠詩人の地位はイギリスでは極めて高く、その称号は時代を代表する詩人として王家から授けられます。年俸ももらえますし、葬儀や婚礼などの王家の重要な行事には桂冠詩人が詩を詠みます。

ドレが挿絵を施した四冊の本の表紙には、そんなテニスンと同じ大きさの扱いで、タイトルとともに大きく金文字でDORÉと記されていますから、ロンドンではあなたの名前がすでに知れ渡っていたことが伺えます。

画家としてのあなたの評価は、フランスよりもイギリスの方がはるかに高く、これはあなたのロマンティックな資質が、批判精神が高く風刺画を好むフランス人よりイギリス人に受け入れられやすかったからでしょう。革命によって王政や教会の権威を打倒したフランスにおいては、それ以来、権力や権威や上流階級や富裕層に対する批判精神が高く、それらを風刺する風刺画や、それを掲載する画入り新聞が大流行し、いわゆるジャーナリズムが興隆していましたから、風刺画を捨ててイギリスで古風でロマンティックな騎士物語の挿絵などを描いているあなたのことをフランス人は素直には受け入れ難かったのかもしれません。

しかしこのアーサー王の物語に対する、一見極めて素直に映る挿絵において、あなたは一つの不思議な世界を創出しました。それはあなた独自の、つまりはあなたの心の中にしかない、どこかにありそうに見えながら現実にはどこにも存在しない幻想的な世界を描いたということです。

もちろんイギリスは森も水も豊かな美しい自然に恵まれた場所です。とはいうものの、実際にこのような雰囲気を持った森や古城が、このような空気感とともに存在しているかといえばそうではありません。またあなたの故郷のストラスブールを流れるライン川のほとりには古城が多く、今でもライン川を船で下る古城めぐりなどが盛んですが、しかしそれらはおおむね小さなもので、ここであなたが描いたほどに華麗で荘厳なものではありません。つまりここに描かれているのは、実在の景色ではなく、あくまでもあなたのイメー

30

ジのなかに存在する幻影（ヴィジョン）なのです。　実はアーサー王だって、そういう王や円卓の騎士が実際にいたというわけではなく、そのモデルのような騎士がいたとしても、物語そのものは人々の想像力が創り上げたものにほかなりません。

ここで私は何もそれが嘘だと言っているわけではありません。そうではなくて、人間には目の前にはないものや現実の中に存在しないものをイメージする力があり、時にはそれが、人々の心の中に隠れている夢のようなもの、できればこうあってほしいと願う気持ち、あるいは現実がそうではないからこそあったら良いのにと思える美しい何かを代弁していることがあるということです。

アーサー王の物語もだからこそ人々に愛され語り継がれてきたのです。そこには優れた王や美しいお姫様がいて、一騎当千の美しくも凛々（りり）しい騎士たちが繰り広げる勇気に満ちた闘いがあり、恋があり悩みがあり忠誠や信頼や魔法など、お話だからこそありうる心踊るドラマティックな世界があります。そしてそれは、心のどこかで美しいものを、あるいは美しくあることや現実には起こりえない何かを願う、人が人であるからこそ持つ気持ちの表れです。そして騎士物語や古城はあなたの想像力を豊かに触発する格好の素材でした。

あなたはそれを見抜いて見せました。つまり美しい自然や実際に存在する古城をモチーフにしながらも、それをアーサー王の物語と共鳴させる形で、思いっきり美しく最大限に増幅させて見せたのでした。

これはまさしく、のちに映画やCGやアニメーションが展開することになる手法です。絵のように美しい、という言葉がありますけれども、あなたは人々が愛する物語のためにリアルで美しい絵を描くことで、人々の心の中に、幻想的な実在感（リアリティ）あるいは既視感を与えたのでした。

あなたと同時代を生きたバイエルン王国の国王ルートヴィッヒ2世（一八四五～八六）が国を傾かせるほどの

財を投じて建設させた、かの有名なノイシュヴァンシュタイン城は、あなたが描いた絵のイメージをモデルにして創られたと言われています。つまりあなたは、人々の心のなかにあなたのヴィジョンを描き込んだばかりか、そのヴィジョンを自らのものとして、それを実在させるために全てを費やす王さえも創りだしたということになります。

そしてそれこそが、映像（ヴィジョン）というものが持つ力のなせる技でした。しかもあなたの類まれな観察力と正確なデッサン力に基づく写実性と、不思議な幻想性を兼ね備えた画像は、知らず知らずのうちに人々の深層心理の中に映像として自然に染み込んでいきました。私があなたを、今日の視覚コミュニケーション時代を先駆けたアーティストだと考えるのはそのためです。しかもあなたはそこからさらに先を目指しました。たとえばこんな作品があります。

これはテニスンのアーサー王にまつわる詩物語に対してあなたが描いた四冊の詩画集の中の『グィネヴィア』の中の版画です。

これはアーサー王の右腕ともいうべき騎士ランスロットとアーサー王の妻であるグィネヴィアとの許されぬ恋を描いた物語ですが、ここではあなたの幻想性がさらに発揮され、深く立ち込める霧が無数の女性の裸体のように描かれています。これはもはや増幅や誇張という次元にはなく、ランスロットの幻想、あるいは幻影を視覚化した映像です。

人間には目の前の景色の向こうに、そこには実際にはない何かを視る幻想力があり、それこそが多くの文学や絵画の美しさの源となってきました。芸術だけではなく科学的な発見や技術などもまたそのような力の賜物です。その力の牽引がなければ、船も飛行機も印刷機械も生まれ得なかったでしょう。あなたはそんなことは夢にも思わなかったでしょうけれども、このような映像は今では映画の中などで実際

34

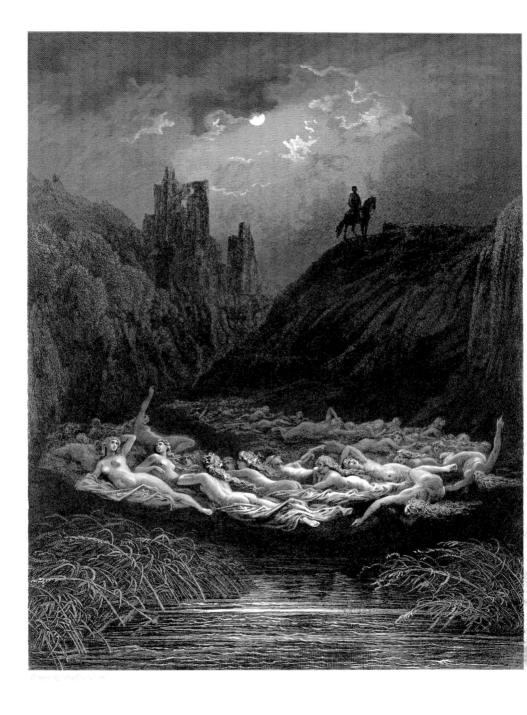

に創り出すことができます。例えばCGを駆使すれば、丘の上のランスロットが見つめる谷間を流れる濃い霧が、次第にこのような妖艶な女性の裸体群の映像へと変化し、そして再びゆるやかに立ち込める霧になっていくというような魅力的な映像を創り出すことができるでしょう。さらに最先端の音楽やマッピング映像を動的かつ多重的に展開する時空間表現にも、幻想的でありながらリアルなあなたの作品は非常に適しています。

重要なのは、CGのことなど知らなくとも、あなたはこのような幻影を、あなたの豊かなイマジネーションの中で視ていたということです。視ていなければこのようには描けません。言い方を変えれば、絵であれなんであれ、全ては誰かが何らかのヴィジョンを想い描いたからこそ実体化できる、あるいは実現に向かうということです。

そのためにはヴィジョンが自覚化されたり、他者と共有される必要がありますけれども、このような絵には、人々の想像力を自ずと喚起する何かがあります。つまり、実際にはあり得ないかもしれないけれども、このようなことを映像化してほかの人も観られるようにすることは可能だろうか、そのためには何が必要なのだろうかと考えるきっかけになりうるということです。百聞は一見にしかずという諺がありますけれども、もしこのようなヴィジョンそのものを視覚化したような絵があれば、それを観た人々の間でヴィジョンは共有されやすくなります。この絵によってテーマが具体化され、それがわかりやすい旗印のようになって創造力を牽引（リード）するからです。

あなたは明らかに、幻想や映像というものの力を熟知し、それに魅せられた幻視者、あるいはそのヴィジョンを、人々の共有幻想の中や社会の現実の中に存在させることができるはずだと信じたヴィジョンアーキテクトでした。

36

次頁にあるのは写真家のナダールが撮影したあなたの肖像写真です。写真の周りはあなたのスケッチで飾られています。

写真というテクノロジーは、一八二六年にニエプスが紙に感光させた映像を定着させることに成功し、一八三八年にダゲールがダゲレオタイプと呼ばれることになる銀板写真を発明して以来、ヨーロッパで急激に進歩し、やがて世界中に広まっていきましたが、十九世紀の半ば頃には、パリやロンドンなどに写真館が登場するまでに普及しました。

フェリックス・ナダール（一八二〇〜一九一〇）は、そんな写真家たちの中で最初にスターとなった人物の一人であり、十六歳で知り合って以来の、あなたの親友でもありました。

写真の登場は、それまで視覚表現の王者だった絵画に強烈なインパクトを与えました。なにしろ画家が描く以上にそっくりな肖像画を、というより対象となる人物をそのままの姿で肖像写真にすることが可能になったからです。それはまさしく革命でした。もはや下手な画家は勿論、そこそこ上手な画家程度では商売が成り立たず、多くの画家が写真家に職業替えをしましたが、必ずしもイヤイヤ写真家に転向したわけではなかったで

37

しょう。なにしろ写真は当時の最先端のテクノロジーであり、写真家は真新しい職業だったからです。人はいつだって新しいものが大好きです。

ナダールも写真家になる前は風刺画家でした。貧乏人の子であったとはいえ、もともとパワフルで才気煥発だったナダールは文章を書くこともできましたし、いろんなことに手を出しました。一時は有名な風刺新聞の『ル・シャリバリ』のお抱え風刺画家でもありました。

しかしナダールの名前は一八五八年に気球に乗ってパリの街を上空から撮った、世界で初めての航空写真によってたちまち知れ渡ることになりました。それは全く新たな視点からの画像でした。パリ中の人気者になったナダールは、それ以後、有名人たちの肖像写真をさかんに撮ることになります。そしてあなたもその有名人の一人でした。

共に労働者階級の出身であったナダールとあなたはすぐに仲良くなり、何かと行動を共にするようにもなりました。

『神曲 地獄篇』で独自の世界を確立して広くその名を知られることになったあなたは、矢継ぎ早に『ペローの昔話』『ドン・キホーテ』を制作し、仕事量と表現の幅をますます拡大していきました。またパリで最大と言われた版画生産工場とでもいうべきあなたのアトリエには、多くの友人たちが集い、パリで最も活気のあるサロンとなっていました。

描きかけの絵が乱立するアトリエには、音楽家や文化人などが集まっていましたが、中にはアトリエでフェンシングやボクシングをする連中もいました。ヴァイオリンの名手で運動能力も高かったあなたは、そんなななかでヴァイオリンを弾いたり得意のアクロバットをしたり、多くの友人たちと談笑しながらも、凄まじい勢いで次から次に絵を描き上げていたそうですから、あなたのアトリエは、絵画工場とサーカスの舞台裏が一緒に

なったような様相を呈していたのかもしれません。その頃のパリではサロン文化が盛んでした。中でもあなたと親しかった作曲家のロッシーニ（一七九二〜一八六八）のサロンには、サン＝サーンス、フランツ・リスト、サラサーテ、ヴェルディ、オッフェンバックなどの、今や歴史的な存在であるそうそうたる音楽家がいましたし、『三銃士』『モンテ・クリスト伯』で知られる文豪アレクサンドル・デュマ・ペレ（一八〇二〜七〇、大デュマ）やその息子のデュマ・フィスなどが常連として集まっていました。

みんなでロッシーニの好きなイタリアのハムやチーズなどを持ち寄って大騒ぎをするなかに、あなたやナダールもいました。とりわけ大御所から見れば若くて活発で、自分で考案した衣装を着てアクロバットを披露したりなどするあなたは、さぞかしみんなから可愛がられたことでしょう。

その頃のアーティストたちは社会的な地位が高いと同時に奔放で、ヴェルディ（一八一三〜一九〇一）などはオペラ座での自分の作品が上演された後に、そのままオペラ座に仲間を集めてプライベート上演を行ったりしています。そんな舞台にナダールは赤ん坊の役で、そしてあなたはピエロの役で登場したりもしました。その頃のパリやロンドンは、いわば世界の富を集める輝ける都市でしたから、遊びや大騒ぎの度合いも尋常ではなかったのでしょう。

そんなことばかりして、いったいいつ仕事をしていたのかと思いますが、どうやらあなたは、まだ友人たちがアトリエにやって来ない午前中にみっちり仕事をして、午後はサロン化したアトリエで交遊の合間を縫って素早く絵を描き、それから夜中に家に帰ってまた真面目に仕事をしたようです。後にあなたは、労働者階級は三時間も寝れば十分だ、などと言っていたようですから、要するに寝る間も惜しんで遊び、そして仕事をしていたということでしょう。

40

あなたとナダールとのことでは、ほかにも面白い逸話があります。それは一八五〇年代の後半から七〇年代の、あなたがパーティに明け暮れていた時代より少し後の一八七四年に、絵画史に有名な、いわゆる『第一回目の印象派展』がナダールのアトリエで行われたことです。

そこに参加したモネ、ルノワール、ピサロ、ドガ、セザンヌ、シスレーなど、今では超がつくほど有名な画家たちは、当時は全くと言っていいほど知られてはいませんでした。作品をパリの芸術アカデミーが主催するサロン・ド・パリに出品しても認めてはもらえず、多くは落選して公の場で展示すらしてもらえませんでした。

今では歴史的な名作とされるマネの『草上の昼食』でさえ落選とされたのですから、当時の状況は推して知るべしです。

あなたと親しかったナポレオン３世などが半ば酔狂で落選展を試みて話題を集めたりもしましたが、しかしそれ以外は彼らの絵の展示に場所を提供しようとする人は現れませんでした。そんな彼らの苦境を見かねて、ナダールのスタジオを彼らに提供してはどうかと提案したのがあなたでした。

ナダールのスタジオは、パリで最大と言われたあなたのアトリエに匹敵するほど大きかったそうですから、落選組が大勢集まって展覧会を開くにはうってつけでした。あなたのアトリエには、そこら中にイーゼルに載せられた描きかけの絵が林立していたので、展覧会場には向かなかったのでしょう。

ちなみにあなたも油絵をさかんにサロンに出品していて、古典的な手法のあなたの絵はいつも入選はしましたけれども、批評家たちの評判はそれほど良くはなかったようです。

重要なのは、どうしてあなたやナダールが彼らに救いの手を差し伸べたのかということです。単に優しい気持ちの持ち主だったから、というような理由ではないはずです。あなたやナダールのような新しいタイプのア

41

ーティストが、彼らの才能や意図や作品の可能性に気付かなかったはずがありません。写真家のナダールを身近でよく知るあなたは、写真の時代における絵画とは何かということを、つまり視覚表現における写真と絵画の違いを明確に理解していました。なぜなら、結果的に見てあなたは基本的に写真には撮れない絵ばかりを描いていたからです。

ダンテによって言葉で描かれた地獄や天国は写真に撮りようがありません。聖書の世界もそうです。創世記の様子やモーセの姿を、どのようにして写真に写せるでしょう。ラ・フォンテーヌの寓話に登場する人間の言葉を話す動物たちもまた、私たちのイマジネーションの中で息づく役者たちです。つまりあなたは、写真が登場して脚光を浴び始めた時代に、だからこそ、写真に撮りようがない世界を自らの表現領域（フィールド）としました。

実は印象派の画家たちもそうでした。印象派の画家たちは、こぞって自然の中に飛び出して、王侯貴族でも神話でもない、自然の景色や人物を前にして、まさしくそれに対して自らが感じた印象を、必ずしも写実的ではない絵として描きました。そこで重要なのは、見えているものをそのとおりに描くということではなく、そこで自分が感じとった何かを、その印象に相応しい筆触（タッチ）で描くことでした。それは絵画表現史にとって、まさしく新たな一歩でした。そこから絵画は、個性的な表現を求め、それぞれが固有の旗印を掲げてあらゆる方向に向けて疾走し始め、独創性（オリジナリティ）が次第に重視されるようになりました。

それと同時に世界を見る方法もまた一九世紀において多様化しました。多くの主義主張や思想が生まれ、それを擁護する人、批判する人が盛んに論戦をはり、一九世紀から二〇世紀の半ば過ぎまでの、常に新たなスタイルを求める近代の、オリジナリティと批評の時代が始まりました。つまりアートや社会そのものが意味や理由や新しさを重視するようになったのです。

そのようななかで、どちらかと言えば古典的な表現スタイルで主に古典文学を題材としたあなたは、ロッシ

ーニやデュマやサラ・ベルナールなどのアーティストたちからは高く評価されましたが、批評家たちからはし

ばしば過去に属する画家とみなされました。

特に、あなたの存在が広く知られていたヨーロッパとは異なる日本では、印象派以降の動向が絵画評価のメ

インテーマとなったために批評家たちから無視されるという特殊な事情のなかで、あなたの存在も視覚表現史

における重要性も、あなたの時代を超えた先進性も、ほとんど知られることはありませんでした。

あなたは画家としては、印象派の画家たちと同じように写真とは異なる、あるいは写真に写すことが不可能

な領域を題材にしながらも、彼らとは全く違う道を歩みました。

もともと物語の世界が好きで、言葉によって描かれた幻想性豊かな時空間に魅せられていたあなたにとって

重要なのは、それを視覚化すること、つまりあなたの想いはそのような文学的時空間の総体を多くの人々に視

覚的に感じさせることであって、基本的に一点物である油絵を描くことではありませんでした。そこにあくま

でも画家を目指した印象派の画家たちとあなたとの大きな違いがありました。

あなたにとって重要なのは、個々の挿絵ではなく、大量のリアルな挿絵を描き、それらが全体として描き出

すであろう映像物語的な時空間でした。つまり『神曲』であれ『聖書』であれ『失楽園』であれ、そのために

描かれ版画化された画の一つひとつは、あなたが文学から感じ取った豊かで幻想的な時空間を垣間見せる窓、

あるいは創り上げた視覚的時空間を体感させるための場面にすぎませんでした。

版画という幻想共有媒体によって、自らが視ている幻想を、出来るだけ多くの人々に見せること、あるいは

共有できるようにすること、それこそがあなたの夢でした。

そのためにあなたは木口木版画の細い線と技術を巧みに駆使して、空の雲や立ち込める霧などを、繊細なハ

ーフトーンによって描き、露光時間が長かったその頃の写真には不可能だった効果さえも実現しました。そこ

43

にあなたの先進性、あるいは健やかな自信に満ちた野望がありました。

幻想空間を実感してもらうためには、あたかもそれが実在するかのようにリアルに描かなければなりません。

ですからあなたは、すでに名声を得ていた風刺画という、対象の特徴を増幅させて一瞬の面白みを引き出す仕事から離脱し、ありとあらゆる古典文学の時空間をあなた流に翻案して視覚化するという壮大なチャレンジを展開する旅に出たのでした。

そこでは風刺画家や印象派以降の画家たちが目指した個性的な表現や技法は必要のないこと、というよりむしろ邪魔でした。重要なことは、古典文学が描き出した幻想的時空間の豊かさを損なうことなく、それにダイナミックな躍動感や生命力やリアリティを付与することでした。

そうしてあなたは、その後の絵画表現史におけるオリジナリティ競争や、主義主張や思想や批評が大手を振るった近代という時代を軽やかに、当たり前のように飛び超えて、映画や現代のCG映像が追求するような幻想的な時空間の視覚化、すなわち人間にとって最も豊かな時空間であり文化的な成果でもある、現実とは異なる、もう一つの世界を、つまり優れた古典文学の時空間を社会や人々の心のなかに映像的に存在させることに熱中したのでした。

そしてあなたの存在が再び脚光をあびることになるのは、あなたの壮大な空間演出力に着目した、今日の映画の始祖とも言われるD・W・グリフィスや、あなたのキャラクター創造力に魅了されたジョージ・ルーカスなどの映画監督、あるいはピンク・フロイドのような、音楽を時空間表現芸術と捉えるアーティストの登場を待たなくてはなりませんでした。

若くして成功していたあなたはハッキリ言って通常の画家のように、ましてや売れないばかりか展示する場

44

所さえ事欠くような印象派の画家たちのように、一つひとつの絵を売ることそれ自体にはそれほど興味がなかったように見えます。というより、それほど懸命に売ろうとする必要がなかったのでしょう。

あなたは油絵も描いていますし、ロンドンにはあなたの油絵を売るための世界で初めての個人作品専門画廊『ドレギャラリー』もありましたが、あなたが描いた油絵は風景であれなんであれ、とてつもなく大きなものが多く、それは版画や写真では決して実現できない、スケールの大きさがもたらす効果を狙ったものでした。

そしてそれはまさしく後の映画やシネマスコープが追い求めたものでもあったでしょう。

売買されるものとしての絵画ということでいえば、ちなみにモネの絵は一八六八年に油絵一点が八〇フランで売れ、マネは一八七一年に二二点の油絵を三五〇〇フランで売っていますが、いかに巨大であったとはいえあなたの油絵は、例えばドレギャラリーで一点一〇万フラン、一五万フランという価格で売買され、イギリス王家がウインザー城に飾るために購入したりもしていますから、美術批評家たちの評価はともかく、あなたの人気が当時、とりわけロンドンでは極めて高かったことがわかります。

しかもあなたは、どうやらそのような油絵を、ほとんどコストや手間を度外視して描いていて、例えば現在ストラスブールの美術館に展示されている6×9メートルの『法廷を出るキリスト』の絵などは制作の途中段階で、絵の具やモデルの費用だけで五万フランも費やしていて、コストだけでそんなにかかってしまっては、いざ売るといっても高価すぎて売れないのではという周囲の心配をまったく気にかけなかったそうで

すから、あなたの場合、大切なのは自分が観ている情景を他者にも見えるようなものにすることだけだったのでしょう。

ただ、この『法廷を出るキリスト』の絵や、現在オルセー美術館に展示されている、戦火に燃え上がるパリの街を見つめるスフィンクスと、それにすがりつく傷ついた天使を描いた『エニグマ（謎）』という絵にしても、あなたの油絵はどこか、まるで大作映画の一場面を観ているような感覚にとらわれます。

つまり大切なのは、その向こうにあってあなたの網膜に映し出されている映像的な物語性だったのではないかと思われます。ですからそこに描かれているのはあなたが観ていたであろう壮大な物語的な幻想的時空間のワンシーンに過ぎず、私たちはその場面が息づいている時空間を垣間見ているかのようにどうしても感じてしまうのです。

画家というのは基本的に、一点の独立した作品のなかに、そこでやろうとしたことのすべてを描き込もうとします。だからこそ絵画なのです。あなたは常に映像的な物語のなかの一瞬の場面を描いていて、その意味ではが、あなたは必ずしもそうではありません。それは他の画やそれを見た人の心のなかのイメージとの連動を前提にしているように見えます。その意味ではあなたは通常の画家の範疇を逸脱してしまった、あるいは枠からはみ出てしまった、時空間表現者だったということなのかもしれません。

46

次頁は私が最初に目にしたあなたの絵です。サターンがイエスを試している場面を描いたものです。その頃私はスペインのイビサ島に住んでいて、用事があって訪れたバルセロナのゴシック街の、ふと目が留まった骨董屋のショーウインドウの中にこの絵はありました。面白い絵だなと想いました。そして同時に、ちょっとした不思議さを感じました。その絵の健康的なまでの明るさに驚いたのです。

なにしろ、そこから石造りの建築の間の細い道を二〇〇メートルほども歩けば、バルセロナの旧市街の中心にそびえる荘厳な大聖堂(カテドラル)があり、中に入ればステンドグラスをはめ込んだ堅固な石の壁と柱に支えられた薄暗い空間に、金色に輝く祭壇や巨大なパイプオルガンがあり、壁には、いたるところに十字架に磔(はりつけ)にされた血みどろのイエスや聖人たちの絵や彫刻が飾られています。その下には信心深い信者たちによって灯された無数のロウソクの光が揺らめき、そんな薄明かりのなかでひざまづく人々の姿があります。

そんな静粛な空気が沈み込むようにして漂う大聖堂の空間やそこに飾られている絵や彫像の重々しさに比して、その絵はあまりにも軽やかでした。描かれているのは明らかに、荒野で四〇日の断食を終えた後、空腹を覚えたイエスのところに悪魔(サターン)が現れ、もしもお前が神の子なら、この石をパンに変えて食べたらどうだと言い、

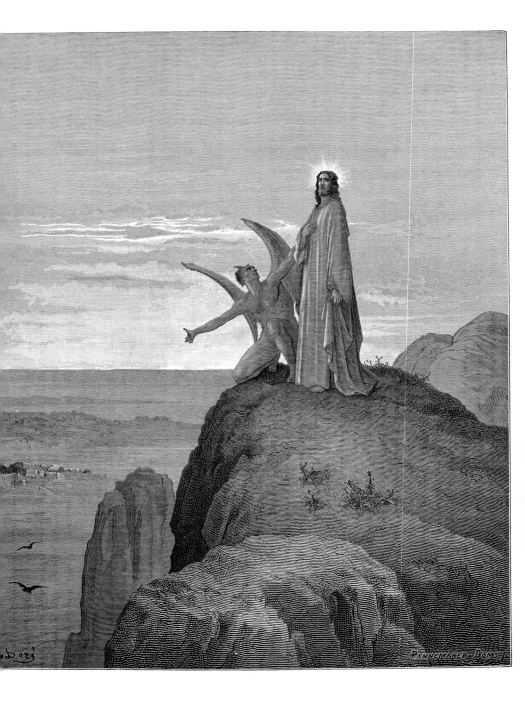

さらに、もし俺を崇めるなら、この世の栄華の全てをお前に与えようと言う場面。

通常であれば醜く、あるいは恐ろしげに描かれるべきサタンが、ここでは筋肉質で無駄な脂肪など微塵もない見事な体躯の、まるで健やかなアスリートのようにかっこよく描かれています。

対してイエスは、神の子であることを示す後光が頭部からかすかに放たれてはいるものの、その表情は極めて人間的で、まるで悪魔の誘いの言葉に困惑しているかのよう。構図は全体的に無駄な描写を一切省いた、爽快感さえ漂う大胆でダイナミックなものです。

しかし考えてみれば、これは新約聖書の中でも極めて重要で重々しい場面です。なのに、ここではそれがまるでサターンが仕掛けたゲームか何かのように描かれています。これは一体全体どうしたことだろうと、考えれば考えるほど奇妙に思わざるを得ませんでした。

重々しい石造りの街の中で、不意に私の心に突き刺さり、無意識のうちにも私のなかの何かを覚醒させたこの絵こそが私が初めて見たあなたの絵でした。確か一九七七年のことでした。そこから私とあなたとの長きにわたるお付き合い、あるいは心の中での密かな対話が始まりました。

この画家のことが気になった私は画家について調べ、それがギュスターヴ・ドレという名前の一九世紀の画家であることを知り、機会あるごとにあなたの作品を積極的に蒐集することにもなったのでした。

さらに私は、あなたが西欧で最も重要な、というよりキリスト教はもとより旧約聖書を原典とするイスラム教のクルアーンへの影響などを考えれば、世界で最も重要な、世界中に浸透した価値観の礎となった『聖書』に対して、二三八点もの挿絵を施した画家であることを知りました。なんと大胆な、と思わざるをえません。

何しろ題材は神の言葉を記したとされる『聖書』です。

それまで聖書の場面を絵にした画家は数多いたとはいうものの、聖書の重要な場面をことごとく描くという

のは、普通に考えればあまりにも怖れ多いばかりか気が遠くなるほどの作業量です。しかもあなたは『聖書』の冒頭に、次のような絵を描きました。

旧約聖書の創世記の、神が「光よあれ」という言葉を発して天地に光をもたらし、天地を創造する場面ですが、そこには人間の姿をした神が描かれています。

しかしイスラム教はもちろん、ユダヤ教においてもキリスト教においても神の姿というのは描いてはならないことになっています。キリスト教ではイエス・キリストや聖人の絵はさかんに描かれますが、それはイエスが神の子であって神自身ではないからです。

天地が神の言葉から始まることが象徴しているように、旧約聖書の神（ヤウェー）が重視するのは言葉であって、旧約聖書は神の言葉を記した書物にほかなりません。

言い方を変えればこの神は、言葉によって表現された神であって、絵に描いたり彫像にしたりなど、目に見える形状として絵に描いたり彫刻に彫ったりできるような存在ではないのだということです。

この神が自らを信仰する民に求めることは、あくまでも神の存在そのものとその言葉を信じること、その言いつけを守ることです。したがってこの神は、民が偶像を拝んだりすることを固く禁じています。それを受けてイスラム教のモスクには、図案化された言葉はあっても絵や彫像はありません。キリスト教でも、神そのものの姿を描くことはタブーとされてきました。

なのにあなたは、あっけらかんと球形の地球を描き、雲の上に立つ神の姿を人間の老人の姿で描きました。

当時の人々、とりわけ信心深い人々は、この前代未聞の神を畏れぬ荒技に仰天したでしょう。

旧約聖書を読めば、混沌としたカオスから天地を創り水を空の上と下とに分け、太陽や月や植物や魚や鳥や獣たちを創った神は、六日目に「我らに似せて人間を創ろう」と言っているわけですから、人間の姿で描いた

50

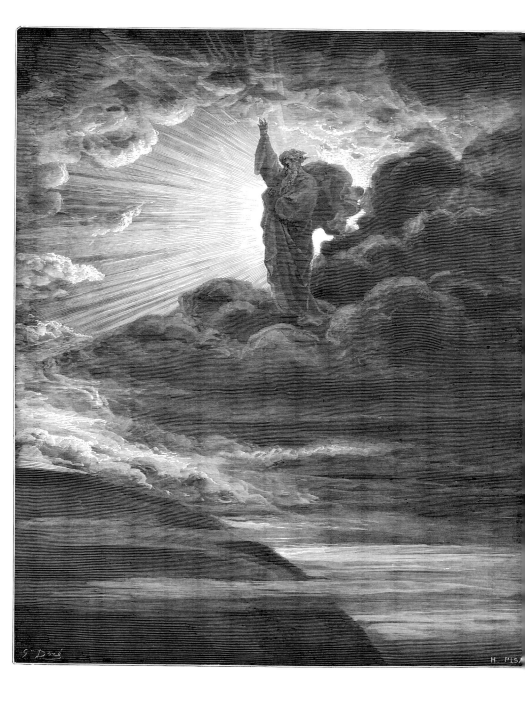

としても不思議はなく、だからあなたは素直にそうしたともいえますけれども、しかし、タブーというのはいつの時代でも理屈を越えたものです。時を超えて存在し続けてきたタブーであればなおさらです。

あなたの聖書は、一八世紀から続く老舗の出版社を経営していたアルフレッド・メームによって一八六六年に出版されました。

あなたから話を持ちかけられた彼は最初、そんなものを出版するには二十万フランもの大金がかかるからと渋ったのですが、コストのことばかりではなく、彼の心の片隅には、そんな大それたことをしても大丈夫だろうかという不安もあったでしょう。

しかし出版されるやいなや、あなたの聖書は大評判となって、イギリスやスペインやイタリア、さらにはアメリカなどでも出版されました。しかしそうなると当然、あなたのあっぴろげな表現を非難する人たちも現れます。そんなことで聖書の出版の話が取りやめになったりなどすれば大損です。

そんなわけであなたは、後刷りの版からは神の姿を削り取って光の塊にしています。考えてみればこれもまた、削ってしまえば文句はなかろうとでも言いたげな大胆極まる処置で、あなたの気質がうかがえます。

神の姿を描いたものとしてはもう一点、55頁の『アダムとエバの創造』の絵があります。そこでも神を人間の姿で描いていますが、その絵のなかの神も同じように後の版では光のかたまりにされています。

十九世紀のヨーロッパ人ですから、あなたは一応クリスチャンではあったのでしょうが、しかしあなたの絵にはいわゆる宗教臭さのようなものがありません。無宗教とでも呼んだ方がいいくらいのニュートラルさが、あなたの聖書には漂っています。

聖書であれ神であれ聖人であれなんであれ、あなたにとってはみな、絵を描くための画題に過ぎなかったといういうことなのでしょう。

私が最初に見たあなたの絵に感じた不思議な感覚は、多分そこからくるものだったと思われます。何しろヨーロッパには、そこら中にいかにも宗教的な絵が溢れていて、というより、絵画はキリスト教にとって長いあいだ、大聖堂と同じように、言葉で記された聖書の世界や物語に、リアリティや荘厳さを与える役割を担い続けてきたのですから。

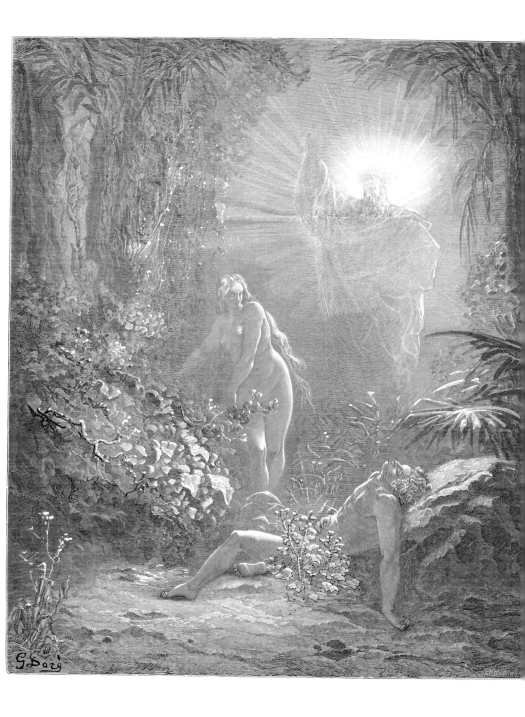

ジョン・ミルトン（一六〇八〜七四）の『失楽園』は不思議な物語です。何しろ主役が、キリスト教の世界でもっとも忌み嫌われるべき悪魔です。この物語は基本的には、人間がどうして楽園であるエデンの園を追い出されることになったのかという顚末を巡る物語ですけれども、同時に、天界にあって美しく光り輝く天使と呼ばれたルチフェルが、どうして地獄に堕とされることになったのか、どうしてサターンと呼ばれるようになったのかということを軸に物語が展開されます。つまり『失楽園』は、二つの意味での楽園喪失の物語だとも言えます。

人間がエデンを追い出されたのは、決して採って食べてはならないと神から言われていた知恵の木の実を食べたからです。キリスト教で言う「原罪」です。その罰として、食べるものに困ることのないエデンを出て、自分の手で食べ物を得なくてはならなくなってしまったというわけです。

一方、明けの明星としても知られる大天使ルチフェルは、天界にあって最も美しかったとされ、天使たちのリーダーともいうべき存在でしたが、その天使たちを率い叛乱軍を組織して神に戦いを挑んだ大天使です。天界を二分した大戦争は、結局神の勝利に終わり、ルチフェルとルチフェルの味方をして戦った天使たちは堕天使として地獄に落とされますが、そこから蘇ったルチフェルがサターンとなって、エデンに住む、神の快

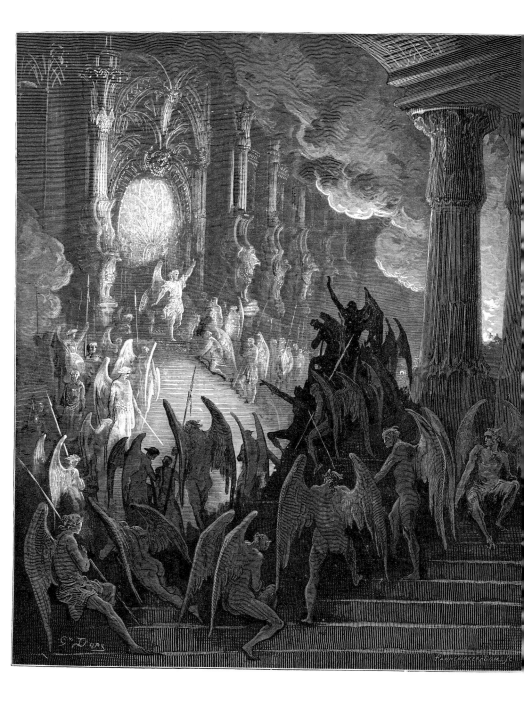

心の作品ともいうべき人間に神との約束に背かせる、つまり原罪を負わせることになります。

この物語の不思議さは、悪魔が、神に反旗を翻して地獄に堕とされるまでは、天界において、いわば神の側近であったということです。この物語の着想をミルトンは、おそらく『旧約聖書』で神が、「我ら」という複数形を用いていることから得たと思われます。つまりヤウエイのほかにも神はいて、ヤウエイはその神々たちの上に立つ絶対神であり、ルチフェルの闘いは、その独裁体制に対する挑戦であったと読み取れなくはないということです。そこにミルトンの着想の非凡さがあります。

サターンに関しては、『旧約聖書』の『ヨブ記』にも不思議な記述があります。ヨブは大変豊かな暮らしをしていたのですが、敬虔な神の信者でした。その『ヨブ記』のなかに、神と天使たちのある日の集いのなかに「サターンもいた」と記されています。「どこから来た」と問う神にサターンが「大地を一巡りして」と答えると、神が「それでは私の僕のヨブを見たであろう」と言ってヨブの敬虔さを褒めます。するとサターンは、あなたへの信心も豊かな暮らしがあるからですよ、なんなら私が手を触れて、その財産を無くしてみたらどうなるでしょう、きっとあなたを蔑むようになるでしょう、と言い、それに神が「ならば試してみよ」と言い、それでサターンがヨブに次から次へと災いを与えるという話です。そのくだりを読めば、サターンもまた天界の天使の一人であったと読み取れます。

ミルトンはおそらく、主にこの二つの記述から着想を得て『失楽園』を書いたのでしょう。

そしてあなたは『聖書』を描いてすぐ、『失楽園』をテーマとする絵を描きました。これはまさしくあなた好みのテーマです。そしてあなたは、神に反旗を翻したルチフェルを、あなたでなければ描き得ないほど美しく描いて見せました。例えば57頁のこんな絵です。

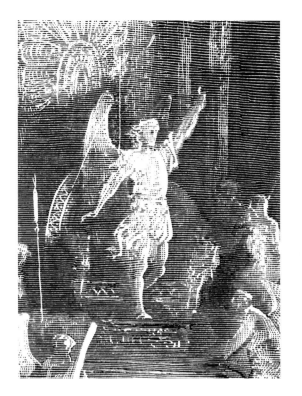

59

これは地獄に堕とされながらも蘇り、同じように堕とされた仲間の堕天使軍を再び組織して、神に雪辱戦を挑むべく、叛乱軍の本拠地とすべく魔法によって創り出した巨大な伏魔殿（ふくまでん）で決起集会を行って仲間を奮い立たせるべくルチフェルが檄（げき）を飛ばしている場面です。

御殿は実に壮麗で、とても悪の巣窟（そうくつ）にはみえません。しかもあなたはルチフェルを、美しい光り輝く大天使として描いていて、見ているとなんとなく仲間になりたくなってしまうほどの華やかさです。全体的にあなたは、明らかにルチフェルに肩入れをしているとしか思えないほどカッコよくサターンを描いています。

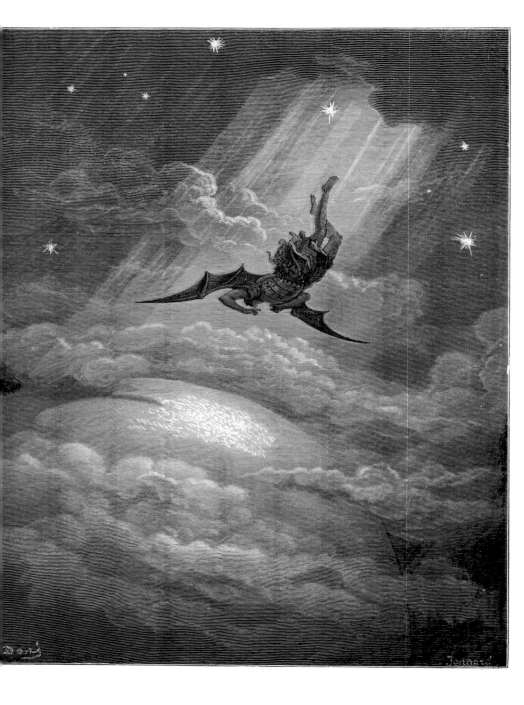

これはサターンが、神への雪辱戦を始める前に、まずは神の作品である地球のエデンの園に住むアダムとエバを単身で偵察に出かける場面です。宇宙の闇の中に浮かぶ地球を舞台にしたドラマティックな物語が、いかにも今まさに始まろうとしているという感じがします。

実際には『失楽園』では、サターンがカエルだの蛇だのに姿を変えて生まれたばかりのエバをたぶらかすというセコイ展開になるのですけれども、あなたが挿絵を施した『失楽園』の場合、見どころはやはり神の天使軍とルチフェルの堕天使軍との戦闘や、そこに登場する個性的なキャラクターたちの描き方です。

この作品をあなたはまずロンドンで出版しました。あなたはフランスよりもロンドンの方がはるかに人気があり、サターンと神への叛乱を美しく描いたこの作品を出すにあたっては、まずはロンドンで発表して世間の反応を見たかったのかもしれません。

どうやらあなたのなかには、豪胆さと繊細さと戦略性と、物語の本質を感受する感性と知性、さらには健康で素直な人間らしさや明るさが程よくナチュラルに混在しているようです。そうでなければ、まるで最新のハリウッド映画のCG画像のような、こんな壮大であっぱれなシーンが描けるはずがありません。

あなたの面白さは挿絵を施すべき作品の内容によって、微妙に表現スタイルを変えることです。

これはシャルル・ペロー（一六二八〜一七〇三）の『昔話』に対してあなたが描いた絵です。『昔話』はペローが、子どもに語り聴かせることを念頭に置いてヨーロッパの昔話をもとにして書いたお話ですから、ここでは『神曲』などとは異なり、画面にリアリティを付与するのではなく、物語のイメージを損なうことなく主人公のキャラクターに寄り添い、想像力をより膨らませるような描き方をしています。しかもあなたは、ちょっと不気味なところがあるペローの昔話が持つ独特の雰囲気をしっかりと絵にも反映させています。この絵をあなたは一八六二年、つまり『神曲』を世に出した翌年に発表していますが、同時期の二つの作品の画風の違いには驚かされます。

ちなみにヨーロッパの文化的精神風土は、大雑把に言って四本の大きな柱によって支えられています。一つはキリスト教的な善悪。一つはギリシャ・ローマ的な美意識。一つは、それらが広まる前にヨーロッパ全土に存在し、ヨーロッパ人の心の深いところに脈々と流れるケルト的な感覚や風習。

そしてもう一つは、それらが混ざり合い、また不思議なことや英雄的な存在に憧れる人の気持ちに裏打ちさ

62

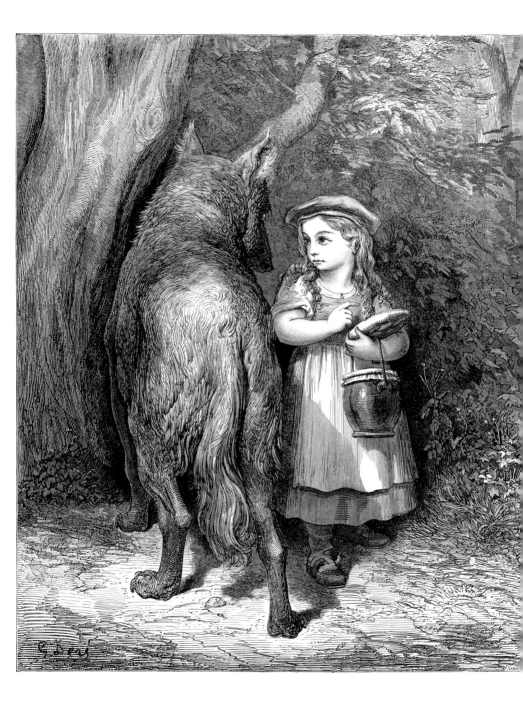

れたファンタジーです。騎士道というヨーロッパの文化にとって重要な精神をもりこんださまざまな奇想天外な物語や民話や魔法使いの話などがありますが、これはこのファンタジーの系譜の中に入ります。

キリスト教の行事にはケルトの風習を取り入れたものが多くありますし、ルネサンスがそうであったように、キリスト教的な善悪によって社会が閉塞状態になったり、社会が豊かになって人々の中に開放感を求めるようなムードが高まったときなどには、しばしばギリシャ・ローマ的なものがもてはやされます。

ペローの昔話は、長く言い伝えられてきた物語を集めたものなので、いろいろな要素が混ざり合っていますけれども、どこか根底にケルト的な要素、やや魔術的な不思議な力や残酷さや、理屈では説明できない不思議な脈絡のようなものが漂っています。『昔話』の表現にはそのようなケルト的なものと、現実の中では起こえないような事を夢見るファンタジー的なものが投影されているように思われます。

『赤頭巾ちゃん』でも、赤頭巾ちゃんは最後で、いくら賢そうに見えてもまだ子どもの赤頭巾ちゃんより一枚上手のオオカミにあっけなく食べられてしまいます。

それではあんまりじゃないかということで、後の物語では、赤頭巾ちゃんを食べたオオカミのお腹を裂いて赤頭巾ちゃんを救い出したり、かわりにお腹に石を詰めて縫い合わせたり、などという話になっていたりしますけれども、ペローの『昔話』にはそんな甘い救済はありません。食べられてお終いです。それというのも、ケルト的な感覚のなかには、深い森と人間社会とが混在し、というよりまだ人間社会が都市化せず、人間が自然に依存していた頃の自然を怖れる感覚が残っているからでしょう。

ほかにも『長靴をはいた猫』では、あなたはこんな絵を描いています。

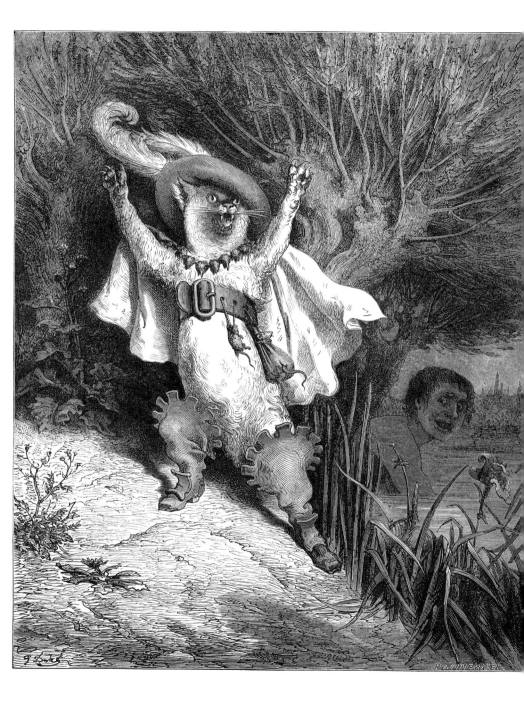

話のなかで、貧しい粉挽きの三男坊のカールが父親の遺言でネコを遺産としてもらいますが、このネコが人間の言葉を喋るばかりか、人間よりも賢くて、カールに立派なブーツや騎士の帽子などを買わせて自分をカラバ侯爵の家来のネコ騎士ということにして、色々と策を弄して貧しい王様と仲良くなります。

この絵はカールと王様との出会いを演出している場面で、貧しい服しか持っていないカールと王様を会わせるにあたって、カールに裸で水の中に入っていろ、自分が合図をしたら溺れる真似をしろと命じて、王様が近づいてきたと見るや、大声で「大変です、主人のカラバ侯爵が溺れてしまいます。私はネコで泳げませんので、どうか助けてください」と叫んでいる場面です。ネコの目論見通り、家来に命じてカールを助けた王様は、部下に命じて裸のカールに立派な服を用意させ、そこからカラバ侯爵ことカールとお姫様とのおつきあいが始まります。ネコはさらに、何にでも姿を変えることができる人食い鬼のいるお城で、鬼をうまく騙してネズミに変身させて退治し、カールをそこの城主にして、カールとお姫様を結婚させます。

それにしても騎士の姿をしたネコの描き方にいかにも念が入っていてユーモラスで、腰にはネズミまでぶら下げています。それに比してカールは何やら心配そうで、全体的にリアルな感じとお話の非現実的な感じとが上手く混ざり合ってちょっと不思議な雰囲気です。

ともあれあなたは、一般の画家たちとは違って、画題である文学作品の主題（テーマ）や趣向に応じて表現スタイルを変えることが得意です。これはあなたの器用さやキャパシティやこだわりのなさからくるものであると同時に、言葉によってそれぞれ異なる豊かな幻想空間を創り出す文学作品への敬意の表れでもあったのでしょう。

ちなみにこのネコの絵は、二〇一四年にパリのオルセー美術館で催されたあなたの大回顧展の際の巨大なポスターに用いられてパリの街を飾りました。原画は木版画ですから大きくしても線がぼやけたりしませんし、あなたの絵は全体的に空間的ですので、大きくすればするほど迫力が出るのも一つの特徴です。

私は以前、『神曲』のあなたの絵を三千枚のスライド写真に撮って、それをロックのライブ演奏に合わせて、三面の大きなマルチスクリーンに投影するシアターパフォーマンスを行ったことがあります。その時の迫力に観客はずいぶん驚いたようですけれども、それより何より、拡大したあなたの画の迫力に私自身が圧倒されました。あなたの脳裏にはつねに壮大な空間が映し出されていたのでしょう。

第十話　風刺画

これはあなたが若くして、当時のパリの敏腕出版プロデューサー、シャルル・フィリポンと契約をして、彼が発行する新聞（Journal pour Rire ＝笑いのための新聞）に載せるために描いた風刺画です。いろんな帽子をかぶった、つまりはいろんな階級や職業の、どちらかといえば老人たちが寄り集まって釣りをしています。左端に一人だけ、大きな帽子を深くかぶって顔が見えない小柄な人がいます。もしかしたら彼だけが若いのかもしれません。

どちらにしてもみんなで同じ場所に釣り糸を垂れて、魚が釣れる気配など皆無です。ただの暇つぶしなのでしょう。みんな新しい靴を履いていますしちゃんとした服を着ていますから、そこそこ裕福なの

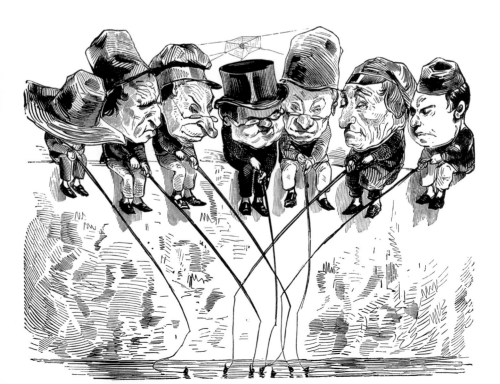

だと思われます。みれば帽子と帽子の間に蜘蛛の巣が張っています。よほど長い間みんなでじっとしていたに違いありません。

当時フランスでは風刺画が大変な人気を博していました。これにはフランス人の気質ということもあるでしょうけれども、彼らがフランス革命を起こした国民だということが大いに関係しているでしょう。

フランス革命は、それまでの人類の歴史にかつてなかった社会運営形態、つまり王様や神官のような存在が社会を統べる(す)のではなく、上下を逆転させ、国民が主権者となって国を治める仕組みに国家運営の体制を変えてしまったのですから、まさに革命でした。

フランス革命は背景がやや複雑ですのでここでは詳しくは触れませんけれども、全く新たなこととというのは社会化して安定するまでに時間がかかります。

フランス社会は革命後も紆余曲折を繰り返し、あなたの時代にはナポレオン3世という皇帝が国を治める、いわゆる第二帝政という社会体制になっていました。要するに国民が国家運営の主人公であるとする、近代の国民国家の概念に基づく仕組み創りは未だ試行錯誤の状態にありました。

しかしフランス革命において、とにもかくにもフランスは、王や王妃を処刑して王政を打破し、またそれまで圧倒的な権威を持っていた教会の力を政治に持ち込まない議会運営の仕組みを創るという社会変革を成し遂げました。

これからは個々人が自由にものを言って政治に参加する民衆の時代だと国全体の市民意識が大いに高揚していましたから、ジャーナリズムという言葉の語源である風刺新聞は、彼らの感情や情念の格好の代弁者でした。

そこでは時代遅れの存在とされた王侯貴族はもちろん、僧侶や貪欲な大金持ちや商人や、古い権力や権威にしがみついたり、その価値観に囚われている連中が激しく攻撃されたり揶揄されたりなどして、人々の笑いの

対象となりました。そればかりではなく、その頃急激に成り上がってきた成金階級、いわゆる中産階級（プティブルジョア）もまた大いに笑いの対象となりました。

そんな中で、アルザスの土木技師の子でありながらアーティストとして成功して、皇帝であるナポレオン3世とさえ仲が良かったあなたの風刺画は、どちらといえば政治的なものや体制攻撃的なものよりも、人間のおかしみや、市民生活の奇妙さに視点を当てたものが多く、風刺の度合いもそれほど露骨なものはなく、どことなくペーソスを感じさせるものや、そこはかとない滑稽さを見つめるものが多く、その意味ではあなたの故郷の先輩の風刺画界の大スター、グランビルに通じるものがあったかもしれません。

もしかしたらそれはあなたが、フランス革命の震源地である大都会のパリから遠く離れた、どちらといえばドイツ的な文化圏にある森林地帯の落ち着いた街ストラスブールの出身だったことと、あなた自身の持って生まれたロマンティックな資質が大きく関係しているでしょう。

これは晩餐会の様子で、おそらくはデザートを取り合っている場面を描いたスケッチですけれども、ここにも種々雑多な人々がいて、とても紳士たちの集いとはいえない有様です。下の方にドレ 1849 のサインがありますから、あなたはまだ十七歳で、フィリポンのところで働き始めたばかりの頃の絵です。

とにかく幼い頃から絵を描くことが大好きで、絵を描いていさえすれば機嫌が良く、寝るときも鉛筆を握って寝たという逸話が残っているようなあなたですから、絵を描くことに労を惜しむという考えは微塵もなく、なにかと大勢の人を登場させるのが好きでした。そうしていろんな人の表情や動作を描くのが楽しかったのでしょう。

70

この絵はオークションの様子を描いたものです。かつて絵画は主に王侯貴族や富豪や教会のためのものでした。しかしフランス革命と産業革命以降、社会と経済の仕組みは大きく変わり、何かの拍子に財を成すものや、新たな事業を興して成功する者や、そのおこぼれに与かって豊かになった小金持ちが大勢現れ始めました。この絵の中にも実にいろんなタイプの人がいて、争って絵を買おうとしています。

絵画が王侯貴族の権力や教会の権威から独立して、絵画として独り立ちし、社会的な商品として売買されるようになるのは、ちょうどこの頃からでした。印象派以降のオリジナリティ重視の流れもそのような状況と呼応しています。

大金持ちは金融や事業や投機などでさらに富豪になることができましたから、その子息や家族で芸術に関心のある人たちが、有り余ったお金で気に入った画家の絵を蒐集することが流行り始めました。かつて王侯貴族や教会の独占状態であったパトロンの役割を、金持ちたちが担い始めたというわけです。

ヨーロッパでは基本的に土地や建築の所有者の多くは王侯貴族や教会であって、日本のようにやたらと売買されたりはしませんから、将来性のある画家の絵を買うことは大金持ちにとってはもちろん、小金持ちたちにとっても面白みのある投資でした。

投資対象としては、今は無名でも将来有名になるような画家の絵を手に入れること、その可能性を見極めることが重要です。そのためにも、誰が描いた絵がはっきりわかる絵、要するにオリジナリティのある絵が求められました。

価値が生まれ、それが持続し、あるいはより価値が高まるためには自ずとそれとわかる目印のある特定のブ

ランドとその維持が必要になります。またその価値を担保する批評家や物語も必要です。こうして一九世紀以降のオリジナリティ神話のようなものができていきました。

そのような時代的文化的ムードのなかで、版画は庶民が味わうことができる身近で素敵なアートでした。主にリトグラフを用いた風刺新聞や、主に木口木版を用いた挿絵本がもてはやされたのも、そのような時代背景と不可分です。安価なジャーナルや挿絵本は、大衆にとって気軽に所有することができるアートでした。

しかしあなたは風刺新聞を自らのメインステージとは、どうやら思えなかったようです。もちろんフィリポンと契約したあなたは、あっという間に有名になって、猛烈な勢いで仕事をしましたし、それは幼い頃からアーティストになるんだと宣言していたあなたの望んだ道ではあったでしょう。しかし同時に、フィリポンと契約したのと同じ年、一八四八年に父を亡くし、母や兄弟をパリに引き取っていきなり一家の大黒柱となったあなたには、たくさんの仕事をこなさなければならない事情もありました。

そしてフィリポンとの三年の契約期間が過ぎるとあなたはすぐに挿絵本の仕事に猛然と、それこそ寝食を度外視して取り掛かり始めます。活版印刷機を発明したグーテンベルクが世界で最初の活版印刷による『聖書』を印刷したストラスブールの出身のあなたにとって、本という形はおそらく特別な何かだったのでしょう。

もちろん芸術表現全般に興味があり、舞台や建築にも強い興味を持っていて、五十一歳の若さで亡くなる前には盛んに彫刻を創っていたあなたですから、挿絵本の制作と並行して盛んに油絵も描き始め彫刻もつくり、サロンにも出品するようになっていました。

しかし古典的な技法と画題のあなたの絵は、ましてや版画という一点ものではないプリントメディアでの表現をさかんに展開するあなたは、個性的な表現や新たな技法やテーマを求める当時の批評家たちからは結局、

高い評価を得ることができませんでした。

　ただ、少なくとも私の目には、風刺画の世界から離れて、古典文学の時空間を丸ごと視覚化する道に向かったあなたの全方位の表現活動は、極めて果敢で斬新なものとして映ります。

　なぜなら時代もアートシーンも、そこから、そして二〇世紀に入って堰を切ったように急激に、映画のような大衆（マス）に向けた、物語的な映像表現の時代、さらには二一世紀に入って、専門性が偏重された近代を超えるものとして、再び多様性の時代へと移行して行くことになるからです。

これは『ドン・キホーテ』の巻頭を飾った作品です。あなたの夢を満載した野心作『神曲　地獄篇』の大成功に気を良くしたあなたは、翌年一八六二年、新たなアトリエを開設し、さらなる大作に挑みます。歴史的に見て『聖書』に次いで発行部数が多いといわれている『ドン・キホーテ』です。

同じ年にあなたは『ペローの昔話』を発表していますが、それと並行して『ドン・キホーテ』の構想を練り、スペインに詳しいダビジェール男爵と共にスペインを旅しました。スペインへは一八五五年にも、テオフィール・ゴーティエ（一八一一〜七二）と共に旅をしていて、どうやらあなたは絵画的な要素に富んだスペインが気に入っていたようです。

翌年、重ねて三ヶ月もの間スペインを旅して膨大なスケッチを描いたあなたは、『ドン・キホーテ』では実に大胆な試みをしています。

それは三九七点もの挿絵を版画化するにあたって、その版刻の全てを、ドレのアトリエのなかでも最も信頼する優れた彫り師、盟友ピサンに託したことです。最初そのことを告げられ、しかもその仕事を一年でやる約束を出版社としたということを知らされたピサンは、そんなことをしたら俺もお前も死んでしまうぞ、と言ったということですが、確かに、この絵を見ればわかるように極めて精緻な絵を満載した『ドン・キホーテ』を

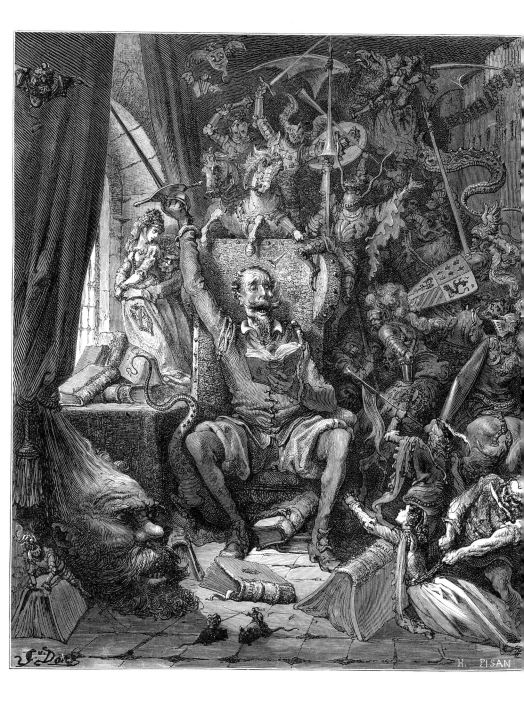

たった一年で制作するというのは、まさしく狂気の沙汰です。まるで幻想と現実との見境をすっかり無くしてしまったドン・キホーテの狂気が乗り移ってしまったかのようです。

『神曲』の次の作品に『ペローの昔話』と『ドン・キホーテ』を選んだことに、私はあなたの優れた戦略性と持って生まれた自負、あるいは自信、もしくは野望を感じます。おそらくあなたは、あまりにも評判になった『神曲』によって、ドレという画家のイメージが固定化されてしまうのを避けたかったのでしょう。

何しろあなたの野心は、名を売ることなどにあるのではなく、あくまでも、あらゆる古典文学を視覚化するという自らのヴィジョンを実現することでした。表現スタイルが同じでは、それぞれ異なる意味や時空間性を持つ古典文学に、それにふさわしい魅力を与えることができないからです。

またあなたは『ドン・キホーテ』において、木口木版という表現メディアの可能性をとことん追求してみようと考えたようです。ピサン一人に版刻を任せたのもそのためでしょう。たとえばあなたは、ドン・キホーテがいざ遍歴の旅に出かける場面にこのような絵を描いています。

鎧兜を身につけ、何もない荒野を真っ直ぐ前に向かって進むドン・キホーテの頭上、白く光る地平線の上の空を怪しげな雲が覆っていますが、細い線の太さを使い分ける見事なハーフトーンの技術によって描き出され

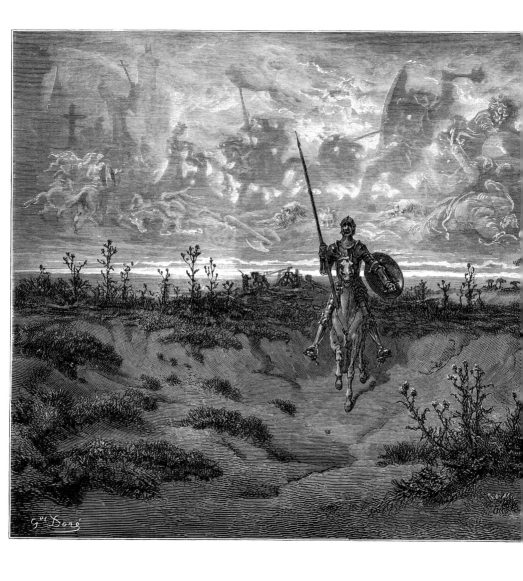

た暗雲の中には、よく見れば、この世に害をなす悪者たちや巨人や、それらと闘うドン・キホーテの姿などが浮き彫りになっています。

画面の中心に馬に乗るドン・キホーテを置き、さらに上下に真っ二つに分けた画面の上方には、ドン・キホーテの頭の中にある妄想が暗雲立ち込める雲の中に、そして下方にはリアルなラ・マンチャの荒野がくっきりと描かれています。

こんな表現は、たとえあなたが詳細な下絵を描いたとしても、あなたの絵を版画に彫り上げるピサンの名人技がなければ成し得ません。よくもまあこんな面倒なことをしたものです。これはコンピューターのソフトによってではなく、あくまでも絵を描いたあなたと、それを彫ったピサンが、一筆ひとふで一彫りひとほり、自らの手で実現したものです。

こんなことは写真には到底できません。また色のある油絵を用いたのでは、印象が生々しくなり過ぎてしまいます。あなたは白黒で表現する木口木版の特徴とメリットを熟知していましたし、ピサンもそうだったでしょう。そこには仕事上の盟友であるばかりではなく親友でもあったピサンとあなたとの間での、表現とその効果に関する対話が存在していたでしょう。

冥界を旅する深遠で壮大な一貫性を持つドラマである『神曲』とは異なり、旅は旅でも、周りから正気を失ってしまったと思われているドン・キホーテの冒険の舞台は、あくまでもスペインの、ラ・マンチャ地方のどこにでもあるような場所で、登場人物も従者のサンチョを含めてほとんどは、ごくごく普通のスペイン人です。

どこから見ても誰が見ても奇妙なのは、自らを弱きを助け強きをくじく遍歴の騎士と思い込み、眼に映るものの起きることのすべてを騎士物語の世界のことと勘違いしてしまったドン・キホーテその人です。ですから誰が見てもただの風車が巨人に見えるのですし、旅籠の女がお姫様に見えたりもします。そこではドン・キホーテの存在を介して、どんなことだって起きます。つまりこの物語の中では、現実と幻想とが境目なく混在して

80

これはセルバンテスの時代のバロック的な美意識を強く反映しています。つまり人間は、寝て起きて食べて日々を暮らすリアルな存在であると同時に、そのような確かさとは別の、夢や幻想に対しても強いリアリティを抱く不思議な存在だということです。

そしてこのことは実は、あなた自身にもあてはまることでした。現実的な成功を手にしてはいても、あなたの関心は常に幻想的時空間とそれを描くことにあったからです。

あなたが『ドン・キホーテ』に全力投球した理由がわかるような気がします。晩年あなたは、セルバンテスと同じ時代を生きたシェークスピア劇を描こうとし、それに着手してもいましたけれども、現実の世界を生きる人間にとっての幻想の確かさや魅力というテーマは、あなた自身のテーマでもあったでしょう。

そしてあなたは、極端な夢想家でありながら時々妙に現実的でもあるドン・キホーテと、極めて現実的でありながら、主人公の冒険で手柄を立てて一国一城の主になるというような誇大妄想的なことだけはなぜか素直に信じる純朴な夢想家という絶妙のコンビが織りなす奇想天外な物語を見事に視覚化しました。

そこでは幻想を描くと同時に、それに取り憑かれた主人公に確かさを付与するために、彼らを逆にとことんリアルに描かなくてはなりません。そうしないと話が嘘くさくなってしまうからです。この点に関してセルバンテスは見事な表現をしましたけれども、あなたもまたそれに負けず劣らずの、眼を見張らずにはいられないような素晴らしい表現をしています。例えばサンチョが愛するロバをかき抱く場面を、あなたはこんな風に描いています。

サンチョの手や服のシワやロバの毛はもちろん、藁や涙に至るまで、ここではあなたは実にリアルに、そして物語にふさわしく、やや誇張も加えて描いています。そしてこれが木版画だということが二重の驚きです。

ごく自然に見えますけれども、これはセルバンテスとあなたとピサンという、三人の天才の表現力と技と情熱の賜物です。

この天才たちの時空を越えたコラボレーションもまた大評判になりました。あなたと親しかった当代一の美人女流作家ジョルジュ・サンドが、「まる二晩、ドン・キホーテの絵を見て楽しく過ごしました。どの絵も私の心に焼き付いています。傑作です」と、わざわざあなたに手紙を書いて褒め称えたくらいです。

ともあれあなたは、一八六一年に大評判になった『神曲 地獄篇』の後、同じフォリオ版の大型豪華本として、翌年には『ペローの昔話』を、その翌年に『ドン・キホーテ』と矢継ぎ早に作品を発表し、そこで対象に寄り添うようにして絶妙に作風を変えてみせました。

当時のファンは、ドレは今度はどんな物語に、どんな絵を描くのだろうかと、ちょうどロックムーヴメントの初期に私たちがビートルズやディランの新しいアルバムを心待ちにしていたように、あなたの動向を見守っていたに違いありません。

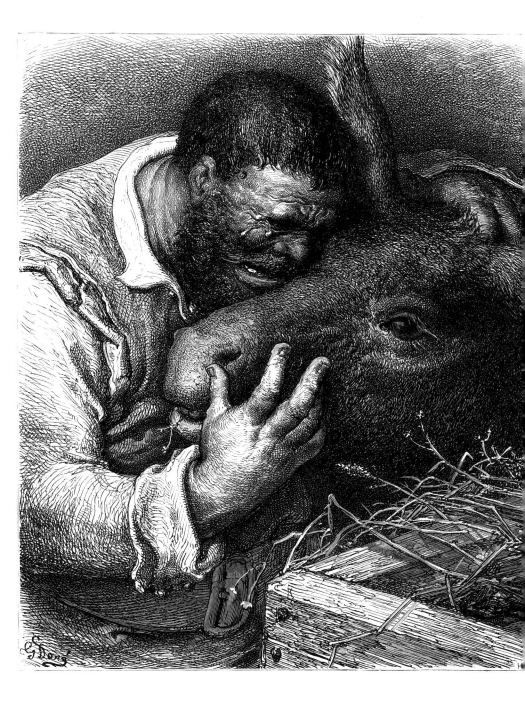

これはフランスのロマン主義の先駆者の一人とされるシャトーブリアン（一七六八〜一八四八）の物語『アタラとナッチーズ』に対してあなたが施した挿絵です。『ドン・キホーテ』と同じ年、一八六三年に発表されましたが、新大陸アメリカの、ミシシッピー川流域の雄大な自然を背景としたネイティブアメリカンの悲恋の物語に対してあなたは、ここでもテーマに呼応して、ドン・キホーテとは全く異なる表現スタイルをとっています。

あなた自身は新大陸に足を踏み入れることはありませんでしたが、しかし想像力豊かなあなたは、シャトーブリアンの作品から、ヨーロッパとは全く異なる自然の異次元の豊かさと、異文化の香りのようなものをうまく作品の中に漂わせています。

考えてみれば、フランス革命という、過去の体制や価値観にことごとく異議を唱えた人類史的な大花火を合

図に始まった一九世紀は、実に多様な価値観が混在した時代でした。革命そのものが、人間と社会は本来どうあるべきかという理想を掲げた啓蒙主義に大きく触発されましたけれども、革命後の社会的大混乱と、産業革命による産業構造や社会構造やそれに伴う生活スタイルの激変の中で人々は必死に、それまでの権威や美意識に代わる、新たな確かさの根拠や拠り所を追い求めました。

ギリシャ・ローマなどの古典の確かさを新たな形で復興することに希望を見出そうとする人々、それとは反対に個々人の感覚や感性や美意識こそが重要なのだとする人々、人間的な感情の交歓である恋こそが人生最大のテーマだとする人々、異文化や論理を超えた神秘的な何かに救いを求める人々、果敢な批判こそが実態や本質をあぶり出すのだとする人々、さらには労働や価値の貨幣化こそが矛盾の根源だとする人々など、ありとあらゆる主義主張や価値観が入り乱れて大論争を繰り広げました。新古典主義やロマン主義や印象派や実存主義、進化論や資本論やさまざまな哲学、新たな何かが次から次へと目まぐるしく出現する中で、多様な価値観や美意識がしのぎを削りあった一九世紀は、考えてみれば文化的には極めて面白い時代でした。

そんななかであなたはすでに評価の定まっていた古典文学の世界を独自の方法で視覚化すると同時に、同時代の作家の作品も積極的に手がけました。ヴィクトル・ユゴーやアレクサンドル・デュマやテオフィール・ゴーティエなど、同時代の親交のあった身近な作家たちに加えて、バルザックやシャトーブリアンなど、やや前の世代の作家たちの作品に対してもあなたは挿絵を描きました。

そこでは、表現対象の選択にあなた自身の主義主張が反映されているようには見えません。というより、後の評論家たちが行ったような区分けは、あなたにとって実はどうでもよかったのでしょう。

あなたにとって重要なのは、おそらく文学としての魅力それ自体、つまり言葉で構築された作品の時空間のリアリティやクオリティであって、そこから評論家たちが自分自身の主義主張や立ち位置の表明のためにすぐ

86

い取った意味性などではなかったように思われます。

突き詰めれば絵や音楽というものが言葉で説明しきれないように、文学に描かれた時空間を論理や意味や善悪で説明することには無理があります。なぜなら、そのようなことが可能ならば、絵も文学も音楽も敢えてつくられる必要がないからです。

近代という時代はその後、あらゆることを言葉や数字や理論や統計で意味付けし、右や左、過去と未来、資本家と労働者、資本主義と社会主義、損益などによって物事を区分けしたり評価したりするようになっていきます。しかし人間の想いや行動や美意識は、もともとさまざまな要素を抱え込んでいて、複雑な現実のなかで相反することがらの間を右往左往し、悩み、さまざまな要素を超えたところに誰のものでもない個有の希望を見出します。そのプロセスや心の揺れ動きや個有の確かさのようなものと向かい合うのが芸術の役割です。そこで重要なのは必ずしも意味や理屈ではすくい取りきれない感覚的なリアリティです。そのように考えるとき、

たとえば優れた文学作品は、ジャンル分けや意味を超えた個有の確かさや豊かさを備えていて、それこそが作品の価値です。そしてあなたはその価値を感じ取ることに長けていました。だからこそ、さまざまな作品を素直に視覚化し得たのでしょう。

確かに『アタラとナッチーズ』は、舞台は新大陸ですし、主人公はネイティブアメリカンですし、そこには過去のキリスト教的な価値観や罪悪感が複雑に入り込んだ悲恋、つまりは個的な愛と死の物語です。そこには過去の美に可能性を見出そうとする新古典主義とは異なるロマン主義的な要素が満ちています。しかし重要なのは、個々の言葉の確かさです。そしてそれを視覚化するときに重要なのは、作品が醸そのような区分けではなく、

し出す空気感に共鳴することです。例えばあなたの『アタラとナッチーズ』に前頁のような作品があります。

88

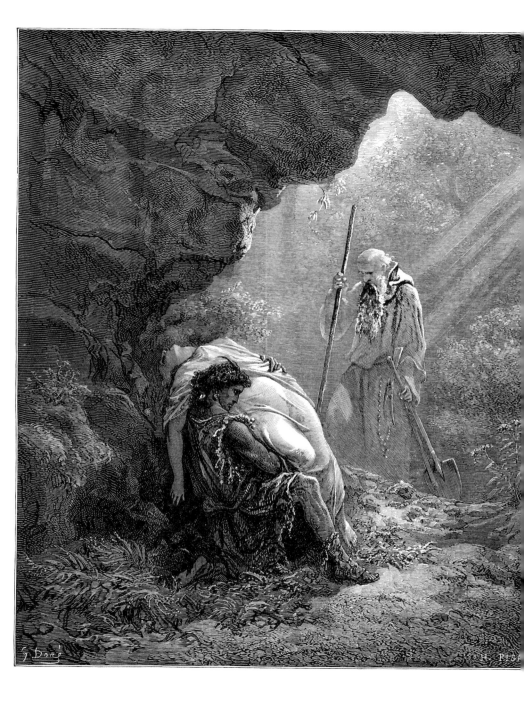

ここに描かれているのは、主人公たちを包み込む新大陸アメリカの圧倒的な大自然です。そのなかでは人間はいかにもちっぽけな存在でしかありません。生命力に満ちた大自然そのものを描いたこの絵は、この物語の主題に見事にシンクロしています。そしてまたあなたは89頁のような絵も描いています。

そこには洞窟という閉じられた空間の中で、自ら命を断ったアタラを抱くネイティヴアメリカンのシャクタスとそれを見守る神父の姿が描かれています。ここでは先の絵に見られるような圧倒的な自然は捨象されています。当然です。この場面のなかでシャクタスの心を支配しているのは、死んでしまったアタラへの想いと、その遺骸が自らの手にかかる重さだからです。

神父は遺体を埋めるための穴を掘るためのスコップを手にしていますけれども、そんなことの何もかもがシャクタスにとっては、遠く虚ろなことであったでしょう。大自然に比べれば、確かにそのなかで生きる人間は、ちっぽけな存在に過ぎないでしょう。しかしそれは全てを遠くから見た景色です。そこで生きる一人ひとりの個人にとって何よりも重要なのは、あくまでも身近な出来事です。そこで感じる哀しみであり喜びであり希望であり絶望です。

そこには西欧人、未開人の区別などありません。そしてそれこそが、一九世紀以降、世界的に大きな広がりを持つことになるロマン主義の先駆者と称されるシャトーブリアンが言葉で書き表したかったことでした。

ここで行なったような言語的な時空間の視覚的空間への変換を、あなたは『神曲 地獄編』でも『ドン・キホーテ』でも『ペローの昔話』でも行なっています。

これらを見れば、どうやらあなたには、言葉によって描かれた時空間の本質とそのニュアンスをストレートに感じ取り、そこに独自の解釈を加えて絵に翻訳する類い稀な能力が備わっていたようです。

そして、対象を自分のスタイルにあてはめて描くのではなく、文学作品に寄り添うようにして、それと響き合うような絵を描くこと、それこそがあなたの独創性（オリジナリティ）でした。

これは女の子の騎士が怪物たちを退治したりする物語『クロックミテーヌ伝説』のためにあなたが描いた絵です。

概要としてはフランク王国の王シャルルマーニュ（カール大帝）と騎士たちを描いた物語をベースとしていて、主人公が女の子という少年少女向けの絵本のような本です。そこであなたは、またしても作風を変え、多くの怪物たちや人物をコミカルに描き、のちに第九の芸術と呼ばれることになるバンド・デシネ（B・D）、いわゆる漫画や劇画と呼ばれるジャンルの先駆のような表現をしています。この作品は一八六三年、『ドン・キホーテ』や『アタラとナッティーズ』と同じ年に制作されました。

カール大帝と騎士たちと異教徒サラセンとの戦いを描いた物語はヨーロッパ全土で、さまざまなアレンジが施されて広く知られる人気のテーマです。フランスでは『ローランの歌』として知られ、これがイギリスでは変形して『アーサー王物語』になり、イタリアではアリオストの壮大で奇想天外な『狂乱のオルランド』という物語となっていますが、『クロックミテーヌ伝説』は、ヨーロッパ人なら誰もが好きな物語の子ども向けのバージョンで、お化け退治の物語になっています。

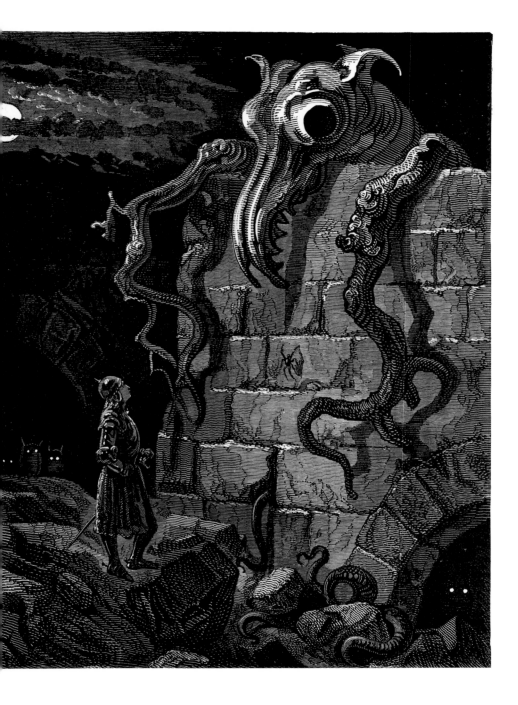

このお話の中であなたが登場させたキャラクターをいくつか見てみると、いかにも今日の漫画やアニメに登場するようなユーモラスなキャラクターを、あなたは次々に登場させています。

O.B

これだけのキャラクター創造力があれば、現代に生き還ってきたとしても世界的なスターになれるでしょうが、あなたは当時も作品だけではなく、その快活な人柄で、フランスの社交界の人気者でした。

この作品を発表した翌年には、ナポレオン3世から、代々のフランスの王家の狩場があるコンピエーニュの別邸に招待され、そこで一〇日間も過ごしているくらいです。ナポレオン3世には、プロイセン（現在のドイツ）が攻めてきたときに、一緒に気球に乗って逃げようと誘われているくらいですから、よほど気に入られていたのでしょう。

皇帝とも親しいあなたを社交界が放っておくわけがありません。加えて当代の名だたるアーティストたちとも仲がいいとなれば、女性にだってモテないわけがありません。

しかし上流階級だけではなく、同時にあなたには非常にリベラルな感性の持ち主で、このことは後の『ロンドン巡礼』で見事に発揮されますが、『クロックミテーヌ伝説』を描いた頃に、例えばロンドンでは身寄りのない貧しい子どもたちを収容する病院をたびたび訪れ、子どもたちにお話を読んであげたり絵を描いてあげたり、プレゼントをあげたりしていたようですから、基本的に子ども好きで、地位や権威や階層などには無頓着だったのでしょう。しかも、後にフランス皇妃からプレゼントされたダイアモンドの飾りのついた鉛筆を、すぐにガールフレンドにあげてしまったくらいですから、絵を描くことや様々なアート表現以外は興味がなかったのかもしれません。

ともあれ古典文学から子ども向けの本にまで絵を描いたあなたの仕事量は凄まじいものでした。しかもそんななかを縫っていろいろなところに出かけ、三年後の一八六六年にはパリのバイヤード通りに、画家のアトリエとしてはパリで最大級のアトリエを新たに設けているくらいですから、とうてい結婚相手など見つけられるはずもありません。恋人がいたとしても、ゆっくりと愛を育む時間などとてもなかったでしょう。

結局あなたは独身のままで生涯を終えることになりますが、それはもう少し先のこと。三十歳になったばかりのあなたはすでに晩年の大作『狂乱のオルランド』の構想を練り始め、シェークスピアやアラビアンナイトまでも射程に入れて、とにかく自らの壮大な夢の実現のために疾走し続けたのでした。

97

これはダンテの『神曲　煉獄篇　天国篇』のなかの、煉獄前地から、煉獄山を取り巻いている罪を償うための七つの環道が始まる高台まで、光の聖女ルチアの化身である大鵬が、眠るダンテを取り巻いている罪を償うために連れて行く場面です。

煉獄山の麓では多くの罪を犯した人々が罪を犯した時間だけ煉獄前地で待たなければ、煉獄山での環道を巡る贖罪の旅をスタートすることができません。しかし聖母マリアや聖女ルチア、そして若くして亡くなって天国にいるダンテの想い姫ベアトリーチェの意を受け、冥界のすべてを巡ってそれを現世に伝えるというミッションを受けたダンテは、さまざまな難所を超えて冥界を一気に巡ります。

地獄では罪を犯した魂たちが、罪に応じた罰を受けていますが、煉獄で罪を償う魂たちは、贖罪を終えた暁には天国に行けるという希望を抱いて自ら進んで罰に耐えます。つまり光を求めて苦しみに耐えるわけです。

煉獄山を取り巻く環道では、「高慢」「嫉妬」「怒り」「怠惰」「虚栄」「飽食」「情欲」の罪に対する贖罪の苦行が行われているために、ダンテは環道に入る前に天使から剣で額に七つの、ダンテが見るべき七つの罪とそ

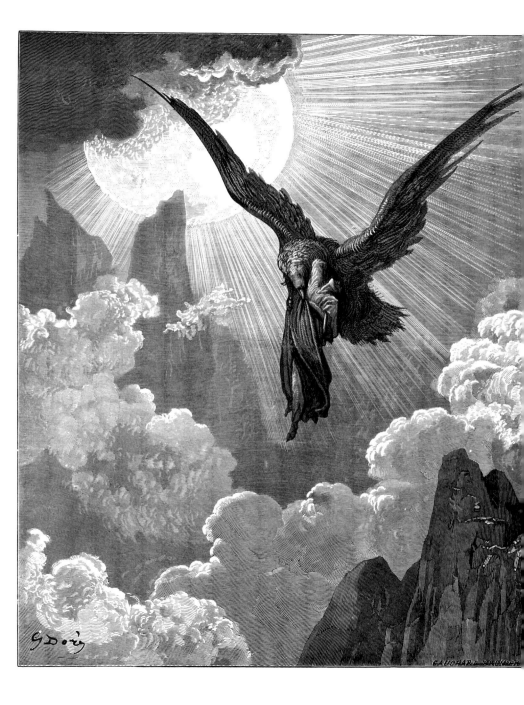

れを表す七つのPの文字を刻まれますが、七つの環道を進むに連れて一つひとつPの文字が消えていきます。光に向かって上昇するあなたの絵はそのことを見事に表現しています。

ちなみに地底の闇の中の地獄とは違って、煉獄と天国において最も重要なキーワードは光です。光に向かって上昇するあなたの絵はそのことを見事に表現しています。

あなたは一八六一年に『地獄篇』を発表していますが『煉獄篇 天国篇』を発表したのは一八六八年で、その間に七年もの時間があります。これは『ドン・キホーテ』をたった一年で制作した豊かな表現力と果敢な意欲を持つあなたにしては極めて異例なことです。

ダンテが描いた地獄では、罪人たちに課せられた罰の異様さや具体性に加えて、登場するキャラクターの個性も際立っていて、いかにもあなたの得意なドラマティックな視覚表現に適しA2していることに比べれば、煉獄、とりわけ天国は、やや抽象的な論争などが多くて視覚化しづらいという面がありますが、それよりも、墨色一色で光の世界をどう描くかということを模索し工夫し構想を練り続けていたのではないかと私には思われます。

結果的にあなたは木口木版画の特徴を逆手にとって、実に美しい表現方法を見つけ出しました。木版画では彫り残した部分が黒い線や面となって版画に現れますので、基本的に墨の線によって絵を描きます。ところがあなたは煉獄篇や天国篇の多くの絵を、彫った部分、つまり刷っても色がつかない白い部分を巧みに利用することで、光に溢れた世界を上手く表現することに成功しました。

煉獄の最期の環道である七番目の環道では、現世で快楽に身を委ねた人の魂が自ら炎に焼かれて罪を浄めています。そこで浄化を果たした魂たちは赦されて天国に向かいますが、その前に地上楽園で疲れを癒します。

第七の環道で、自らの身を炎に晒す魂たちの中で、ダンテは炎を避けて進みますが、炎をくぐらなければ先には行けません。そこでダンテは導師ヴィルギリウスの後につき、意を決して炎に向かって前に進みますが、その瞬間に気を失ってしまいます。すでに天国の良き魂たちに護られているとはいえ、生身の人間であるダンテは、煉獄山の高台に上昇した時がそうであったように、異なる次元の世界に移動するときには決まって気を失います。そうして通常の人間の意識がない状態、つまり半分死んだ状態となって大きく隔たった時空間を移動するというわけです。

そうして目が覚めたときにはダンテは、煉獄ではなくすでに光あふれた美しい地上楽園にいることに気付きますが、前頁の絵はその地上楽園を描いた絵です。

また天国篇の最後の場面、光り輝く善き魂たちと天使たちが集う至高天を、ベアトリーチェと共に見つめる場面をあなたはこのように描きました。神の姿を描いたあなたは、こうして天国をも描いたのでした。私が知る限り、天国をこのような光の世界として描いた画家は、ほかにはいません。

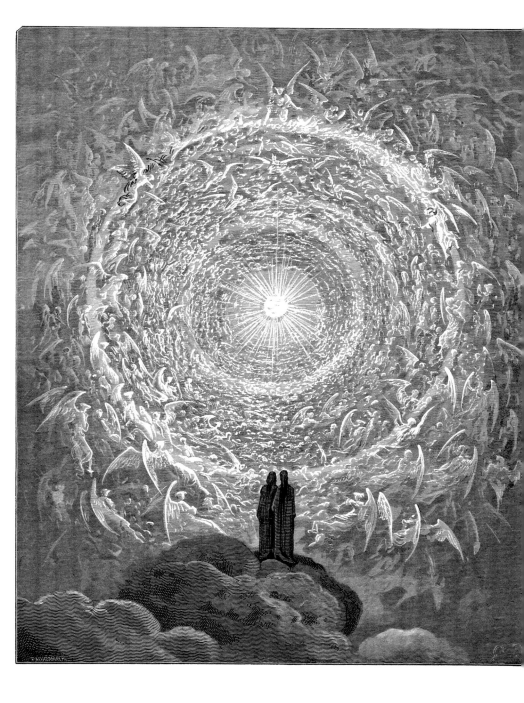

一八五六年、二十四歳の時に発表した『さすらいのユダヤ人の伝説』から、一八六八年に『神曲 煉獄篇 天国篇』を三十六歳で発表するまでの間に、あなたは自らの才能を世に知らしめた重要作品の多くをすでに発表しています。注文や友人の依頼に応じた小さな判型の本の挿絵を除いて、特にあなたが力を入れた大判の作品を年代順に列記してみます。

『さすらいのユダヤ人の伝説』『神曲 地獄篇』『ペローの昔話』『ドン・キホーテ』『アタラとナッチーズ』『クロックミテーヌの伝説』『失楽園』『旧約聖書』『新約聖書』、アーサー王に関するテニスンの詩に対する『エレイン』『エーニッド』『ヴィヴィアン』『ギネヴィア』『ラ・フォンテーヌの寓話』です。

ほかにも中判の作品として『騎士ジョフレの冒険』『からいばり』『ほら吹き男爵の冒険』『キャプテン・カスタネット』『キャプテン・フラカス』やいくつかの旅行記などがありますが、あなたの本領が遺憾無く発揮された作品はやはり大判の古典文学叢書（そうしょ）です。

あなた自身もこれらの作品によって、自分が目指した版画表現をある程度なし得たという手応えを感じたの

でしょう。一八六八年にロンドンに油絵を売るためのドレギャラリーをオープンし、一八七〇年には、それまで創った作品の中からお気に入りの大判版画作品二五〇点を二巻におさめた豪華本を発表しています。この時点ですでに、あなたの作品を特徴づける、あなたならではの表現上の工夫や技法がほぼ出そろっていますので、それを見ることにします。

　まずはあなたの絵の多くに用いられているライティング的な効果です。あなたの絵には劇的なものが多く、それにはあなた自身がオペラやオペレッタが大好きだったということとも関係しているでしょうが、幼い頃から古典文学に興味があったあなたは、現実的なものよりも、どちらかといえば幻想的なものや劇的なものが好きだったのでしょう。風刺画から文学の時空間に表現対象を変えたのも、そんなあなたの資質が大きく関係していると思われます。

　そして画面上で劇的な効果を高めるために、あなたはしばしば今日の舞台や映画におけるライティング的な場面演出を好んで用いました。ライティングは場面（シーン）の内容に適した印象や雰囲気を醸し出すことに加えて、その場面の何に注目してほしいか、観客の目をどこに引き付けたいかということに関して重要な働きをします。それが一方向から万遍に光が当たる自然光とライティングとの違いです。舞台や映画においてライティングが作品に極めて重要な働きをするように、あなたは、とりわけ劇的な場面では、細心の注意と大胆さを持ってライティングを用いていることがよくわかります。

105

たとえば旧約聖書の中の重要な場面、アダムとエバの二人の息子、人類最初の兄弟の長男のカインが弟のアベルを棍棒で撃ち殺す場面、つまり人類最初の殺人事件をあなたはこのように描きました。

暗雲が立ち込めるシーンの中で、あなたが光を印象的に配している部分は、神の怒りを象徴する稲妻が走る雲の切れ間、アベルが凶器として用いた棍棒（こんぼう）とエデンの園でエバをそそのかして人間に神との約束を破る罪を犯させた悪意の象徴のような蛇との間、そして殺されたアベルが横たわるあたりです。それ以外の部分は暗く抑えめに描かれていますが、あなたの芸は細かく、カインの左足とアベルの左腕にもポイント的な光があてられています。

敢えて言えば、稲妻と、力を込めて弟を撃った緊張を全身に残したまま後退りしようとするカインの左足と、上半身にまだ生気の残るアベルの左腕の光とが連続していることが、この絵に動的な印象を与えています。

106

またあなたは、悪事ばかりにうつつを抜かして命を粗末にする人間たちに愛想を尽かした神が、人間を創ったことを後悔し、自らが指示してつくらせた方舟に敬虔な僕であるノアの家族と、特に罪はない全ての生き物たちのつがいを乗せ、それ以外の命の全てを大洪水によって殲滅する場面をこのように描きました。

全てのものが水の底に沈み行くなかで、かろうじて水の上にある、おそらくは最後に残った大地の一部である岩の上に、せめて子どもたちだけはと、今にも水に飲み込まれそうになりながら、必死で岩の上に幼い子どもを差し上げる男女、そして最後まで生き延びた虎もまた、我が子の体をくわえて、その体をできる限り高く保とうとしています。

ここでスポットライトを浴びているのはもちろん、水と男女と子どもたちです。なかでも、さらに水かさを増してあらゆるものを飲み込もうとしている波とその先端に強く鋭い光が当てられています。荒狂う波の影になった部分には、子どもを頭上に乗せた人、そして岩に取り付こうとして力尽きた人が今まさに水の底に消えようとしています。

全くの自然の光の中では、このようなライティングはあり得ません。しかし重要なのは、写実的かどうかということではなく、どんなドラマを観客に見せるかということです。人間が余計な印象を与えかねない衣装をまとっていない裸であるのはそのためです。また地球上にはいろんな動物がいますから、最強の動物の一つである虎だけが岩の上にいるというのも変といえば変ですけれども、大切なのはそういうことではありません。

適宜な
切手をお貼り
下さい

〒101-0064

東京都千代田区
神田猿楽町2-5-9
青野ビル

（株） **未知谷** 行

ふりがな		お齢
ご芳名		
E-mail		男
ご住所　〒	Tel.　-　　-	

ご職業	ご購読新聞・雑誌

愛読者カード

ご購読ありがとうございます。誠にお手数とは存じますが、
アンケートにご協力下さい。貴方様の貴重なご意見ご感想を
賜わり、今後の出版活動の資料として活用させて頂きます。

本書の書名

お買い上げ書店名

本書の刊行をどのようにしてお知りになりましたか?

書店で見て　　広告を見て　　書評を見て　　知人の紹介　　その他

本書についてのご感想をお聞かせ下さい。

ご希望の方には新刊書のご案内をさせて頂きます。　　　　要　　　不要

--

信欄（ご注文も承ります）

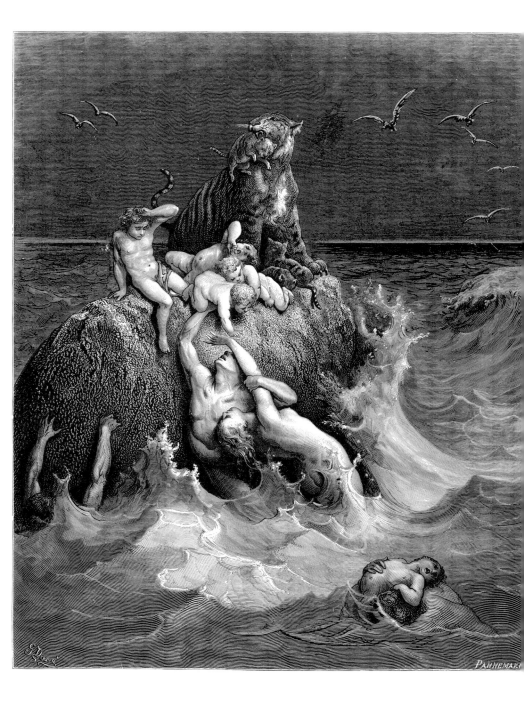

あなたのイメージの中にあったのは、神が起こした大洪水の最後の場面を、最大限ドラマティックに最小限のファクター（要素）で象徴的に描く事、おそらくその一点だったでしょう。そしてそれを見る私たちもまた、なぜかそれを不自然とは感じません。場面に舞台性を持たせるあなたの特徴と巧みさがこの絵にはよく表れています。

私たちは劇場で舞台を観るとき、それが現実ではなく、つくりものであり、二時間も経てば夢のように消える夢物語であることを知っています。でもそのことを私たちは変だとは思いません。それが人間の持つ想像力や文化の素晴らしさです。舞台とはそういうものだと納得した上で、そこから私たちは人生や社会のありようを凝縮させた何かを感じ取ることができます。それが優れた作品であれば、普段は得られないような美や感動を得ることもできます。それが芸術というものの力であり魅力です。

もう一つ、今度は『失楽園』のなかの美しい作品を見てみます。やがてエバをそそのかして神に対する罪を犯させる事になるサターンは、まずはカエルに姿を変えてエバの夢の中に入り込み、知恵の樹の果実がどんなに美味しいか、それを食べると神と同じようになれるよなどと、いろんなことを言ってエバを誘惑します。夢の中で語る事でエバに潜在意識を植え付けようともします。夢から覚めたエバはそのことをアダムに言い、アダムは、お前は神様から決して食べてはならないと言われた果実を、たとえ夢の中でも食べたりはしなかっただろうね、などといってエバを問い詰めますが、そんな二人の前に伝えるべきことを伝えるために天使が現れる場面です。

この絵では、あなたは天使とアダムとエバがいる草むら、その間にある水面、そしてエバの太腿のあたりに印象的なライティングを施しています。ここにも光を追う私たちの目の動きによって、時間やドラマ性を感じさせる巧みな工夫がなされています。

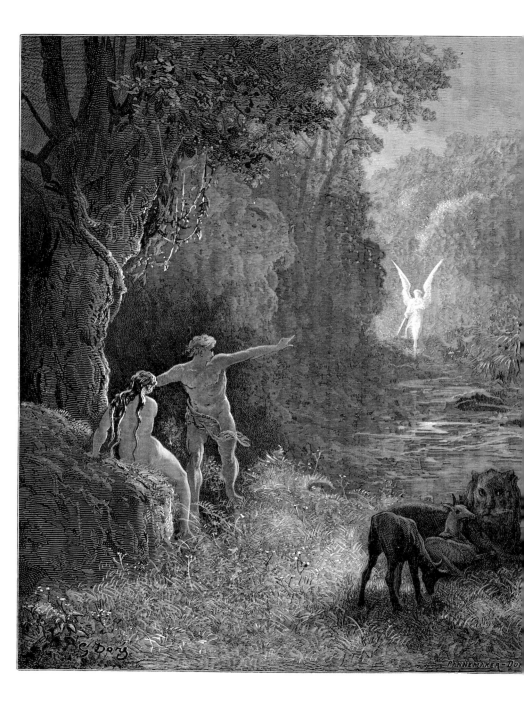

私たちの目は、光のない闇の中では何も見えません。そして何が潜んでいるかわからない暗闇を本能的に恐れます。だからこそ、暗がりの中で道に迷った時など、遠くに見える灯りに安心や希望を感じます。また昼間でも、私たちの目を引くものの多くは光が当たった部分です。私たちの目は無意識のうちにも光を追います。その傾向を利用します。それがライティングです。つまり舞台や映画の演出家や照明家は、そしてもちろん画家もまた、それを駆使する光の魔術師なのです。

そこに大切な何かがあると、ほとんどオートマティックに感じるのです。逆に視覚芸術の創り手は、その傾向

油絵の場合は色彩がありますし、色もまた光ですから、油絵ではどの色をどのように目立たせるか、そのことを全体としてどう実現するかが画家の苦心のしどころです。しかし版画の場合は、基本的に墨一色、白と黒による表現ですから、なおさら光の配置の仕方が重要になります。

この頃すでに熟練の域に達していたあなたは、どうやら光の効果の用い方を熟知していたことが、あなたの絵をみているとよくわかります。

あなたは群像を描くのが得意でした。次頁に示す絵はテニスンのアーサー王をテーマにした詩の一つ『ヴィヴィアン』のなかの、アーサー王の後ろ盾であった大魔術師マーリンの回想を描いた場面です。ありえないほど多くの兵士が沈みゆく船の上でひとかたまりになって戦っていますが、構図がしっかりしているために、また波や船などのディテールが極めてリアルに描かれているために不自然には見えません。

現実にはあり得ないような幻想的、あるいは超現実的な場面を構図の安定感やディテールの確かさによってリアルに見せるのは、多くの絵のなかであなたがよく用いるマジックです。後にダリなどのシュールレアリストたちが展開したのもこの方法です。

絵の不思議さは、例えば一枚の絵の中にリンゴが描かれていた時、ハイパーリアリズムのように超リアルに描かれていようと、かろうじてリンゴとわかる程度に描かれていようと、どちらも一枚の平面の上に人の手によって描かれた食べることなどできない絵にすぎません。しかし人はなぜかその絵と自分が知る実際のリンゴとを重ね合わせて感じ取るイマジネーションという不思議な能力を持っています。絵はその力によって成立しています。逆に言えば、イマジネーションを豊かに喚起させる絵こそが絵らしい絵なのだと言えるかもしれま

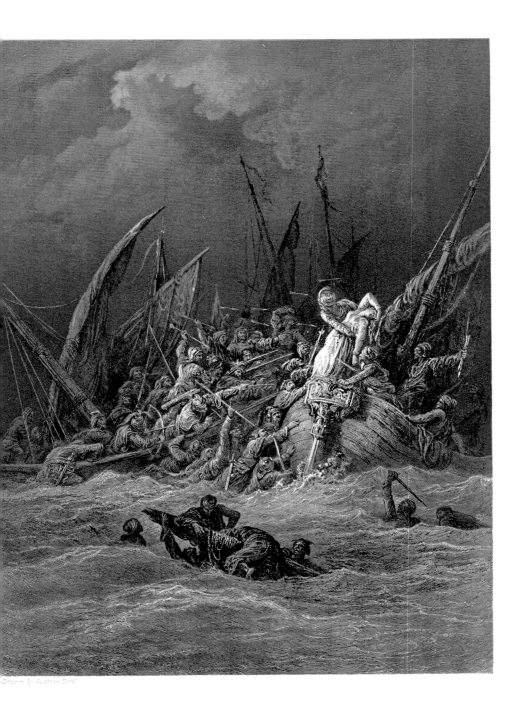

せん。

あなたの絵における群像は、あくまでも絵に動的でダイナミックな感覚をもたらすための効果的な方法の一つであって、そんなことがありうるのか、というようなことは実は二の次です。大切なのは絵が持つ力です。

たとえば116頁の絵は、第四話で触れた『神曲 地獄篇』のパオロとフランチェスカが中空を彷徨う地獄の第二層を描いたものです。情愛のために道を誤った無数の魂たちが風に吹かれて群れをなして漂っています。手前にはあまりの凄まじさに気を失ってしまったダンテの姿が描かれています。

つまり、そのような罪を犯した人々の数のあまりの多さ、犯した罪のせいで永遠に風に翻弄され続ける痛ましさにダンテは気を失ってしまったわけですけれども、おびただしい群像はダンテが受けたショックの大きさを演出するための背景です。

また手前の大きく描かれたパオロとフランチェスカからははるか彼方の目に見えないほどの大きさで描かれた人々のあたりまでうねるように渦巻きながら連なる群像の描き方が、この空間の果てしなさと彼らを吹き飛ばす風の流れや哀しさを感じさせる働きをしています。

このような遠近法とデッサンの確かさ、そして群像と何かとを対比させる巧みな構図を、あなたはさまざまな絵の中で用いています。

117頁の絵は、『失楽園』の中の、一時は攻勢に見えたルチフェル率いる叛乱天使軍が、神の天使軍の反撃にあって総崩れになる場面です。ここでも手前の群像と遠くにある群像とが、中心の虚空のような暗がりの周りを絶妙なバランスで吊り合う形で、渦巻くようにして描かれています。細部に目を止めなければ、空間を遠近感や面で表現した抽象画のようにさえ見えます。つまりあなたは、絵画は突き詰めれば、線と面と光や濃淡の

115

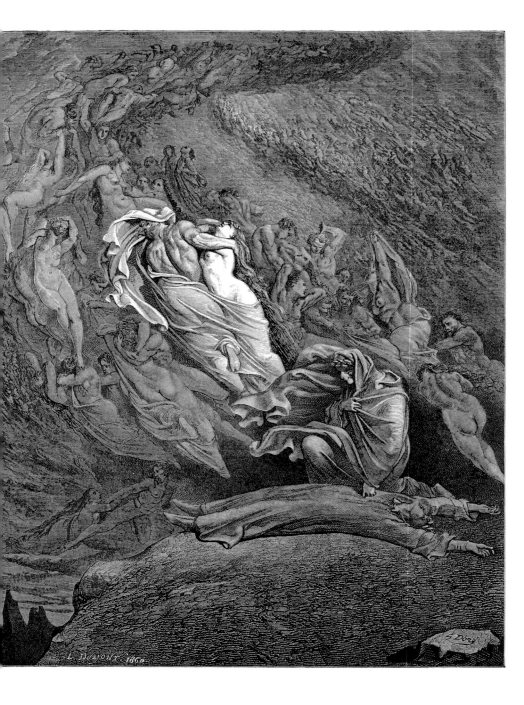

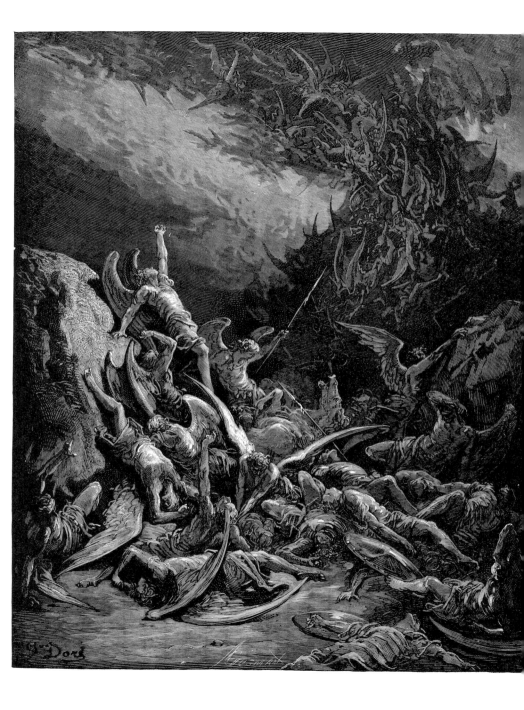

表し方によって成立する魔法だということをよく知っていたのでしょう。

ほかにもこんな絵があります。これは『神曲 天国篇』のなかの、善き魂たちがダンテに向かって歌いながら舞い降りてくる場面です。ここではあなたは群像を利用して、視覚的リズム感を、すなわち天女のような姿をした女性の魂たちをどこまでも連続させることで表現しています。

まるでスケールを少しづつ変えてペーストを繰り返すデジタル処理をしたかのような群像の描き方ですが、画面の下方には何もなく、一番上の群像が光源のように描かれていることで、軽やかな浮遊感と群像が前進してくる感じが巧みに演出されています。

もしあなたが現代の技術を使って『神曲』をデジタル映画化したら、どんな作品ができるだろうかと、つい思ってしまいます。群像を描くということは動きのある人間的な時空間を描くことですから、音楽と映像と物語とが一体になった、さぞかしエモーショナルでダイナミックな作品になるに違いありません。

ちなみにかつて私があなたの『神曲』の絵を用い、アバンギャルド・ロックバンドの生演奏に合わせて、猛スピードで三面マルチの大画面にドレの絵を三〇〇〇枚のスライドにした画像を猛スピードで投影する一時間のライブパフォーマンスを行った時に、お客さんに物語の概要をわかってもらうために、ところどころに一行の文章やシンプルな言葉を入れ込みました。

すると面白いことに、大音量の音と目まぐるしく変わる画面という、視覚と聴覚とが強烈な刺激を受け続ける中では、たまに目に入ってくるほんのワンフレーズの言葉を読み取るということが、その言葉を書いた私にさえ妙に難しく、基本的には頭で理解しなければわからない言葉が、意味としてではなく、言葉の持つ原始的な力のようなものとしてしか感じられないという経験をしました。つまり、映像と音だけであればどんなに展開が早くてもなんとかなるのですが、そこに不意打ちのように意味を持つ言葉が入ると、こんがらがって頭が

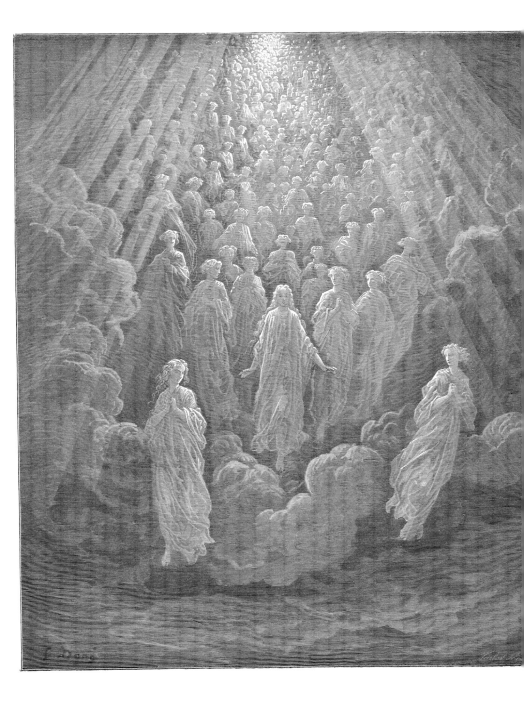

クラッシュしそうになります。

そこにさらに映像と音がたたみかけるように重なると、目と耳と脳とではなく、もはや全体の流れの中に心身を委ねて何かを感じ取るしかないような感覚にとらわれました。そしてその時、あなたの絵の空間性と時間性、つまりは臨場性と物語性の高さにあらためて驚いたことでした。

もう一つ大勢の人を描いた作品を紹介します。『ドン・キホーテ』の中の一場面です。ここではあなたは画面を人で埋め尽くしています。よく見れば、登場人物たちは実に細かく描かれていて、それぞれいろんなことをしています。これはもう挿絵の範疇を超えてしまっています。

真ん中のあたりにドン・キホーテが小さく描かれていますが、この絵においてはあなたは、とにかくできるだけたくさんの人々をユーモラスに描いて画面を人で埋め尽くすというアイデアに没頭してしまっているようです。こんな面倒なことを喜んでやる人が一体どこにいるでしょう。とにもかくにも絵を描くことが、それも誰にもできないような熱意を持って絵を描き続けることが大好きだったのだと思うしかありません。

天性の画家、というよりあなたは、絵を描くことを商売とする通常の画家の常識や算段のようなものをはるかに超えてしまった、あるいは当たり前のように踏み外してしまった通常の表現意欲のかたまりのような表現者だったように思われます。不思議なほどの情熱です。ただそうでなければ古典文学の世界をことごとく視覚化するなどという無鉄砲なことは、とてもできなかったかもしれません。

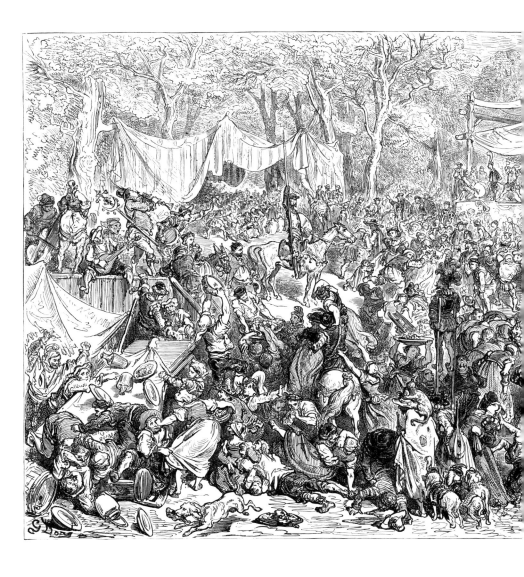

これは『失楽園』のなかの、地獄に封印されていた魔王ルチフェルが、地獄を脱して神が創った地球に密かに偵察に行き、エデンの園に潜入して神が手塩にかけた作品である美しい人間を目撃する直前の場面です。

ルチフェルが隠れている鬱蒼とした森の向こうに光に溢れる場所が見え、陰と陽の二つの世界に空間が分かたれています。

このように画面を近景と遠景の二つに分けて立体感を演出するのも、あなたがしばしば用いた空間表現です。

これはバロックの時代などに演劇に盛んに用いられた方法で、舞台装置を近景と遠景、さらにはその間にもう一つ中間的な背景を置いて、そこに役者が出入りするということによって劇にダイナミズムを持たせることが好んで行われました。

あなたの故郷アルザス地方の隣のロレーヌ地方のナンシーで生まれ、銅版画による表現と技法を確立したジャック・カロ（一五九二〜一六三五）もこの表現方法をよく用いましたが、カロもあなたも演劇とその非日常的な時空間性がおそらく大好きだったのでしょう。

絵は基本的にイマージナティヴな時空間を平面の上に表現することですけれども、たとえばデジタルカメラでレンズを対象に向けると液晶モニターに平面化された画像が映ります。それにはさまざまな方法があります。

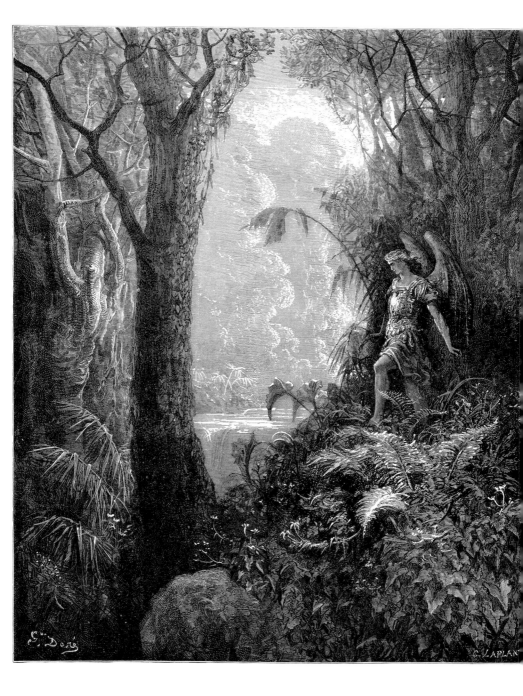

その平面化の仕方はレンズによって変わりますが、ルネサンス以降、写真が登場するまでは、それと同じよう

にいろんな遠近法を用いて絵を描くことが一般的になりました。そうした方がリアルに見えるからです。

ここであなたが用いている方法は、それとは若干異なります。もちろんリアリティを出すために通常の遠近

法も用いてはいますけれども、この絵を成り立たせているのは、近景と遠景を描いた二枚のスクリーンを重ね

合わせる、あるいは異なる距離感を持つ書き割りを二枚、舞台の上に間を開けて置くような方法です。そのこ

とによって中間部分に虚ろな空間ができ、そこから何かが登場するような一種の演劇性が生まれます。この方

法の場合、強調したいのは近景と遠景、そしてそれらの関係ですから、それ以外のものはあまり細かく描かれ

ていません。そこが通常の遠近法的な描き方との違いです。

物語のなかの次のシーンでは、ルチフェルは溢れる光のなかに佇む裸のアダムとエバの美しい姿を目撃する

ことになりますから、この絵であなたは、次に起きることへの期待、あるいは予感のようなものを演出、つま

り映画における場面転換とそこへとつながる映像的な仕掛けを行なっているわけです。

ほかにも次のような絵があります。これは『神曲 煉獄篇』のなかの、煉獄山で贖罪のための苦行をする人

たちが、登る前に身を清める水が流れるテベレ川の上を、天使が先導する光り輝く神の船に乗せられて渡って

くる場面です。この絵もダンテとヴィルギリウスのいる近景と、彼方からこちらに向かって進んでくる船を描

いた遠景によって構成されています。

　空は曇っていますが、船を操る天使の上の空だけが明るくなっています。あなたはこの絵の次に船が岸辺に

着いた場面を描いていて、物語を読み進みながらページをめくる私たちは、そこで時間の流れを感じ取ります。

時空間やその変化やそこで起きることを映像で物語る映画に似た方法です。その頃にはまだ映画は存在しませ

んでしたけれども、あなたが後の映画監督たちに愛されることになる理由がよく解ります。

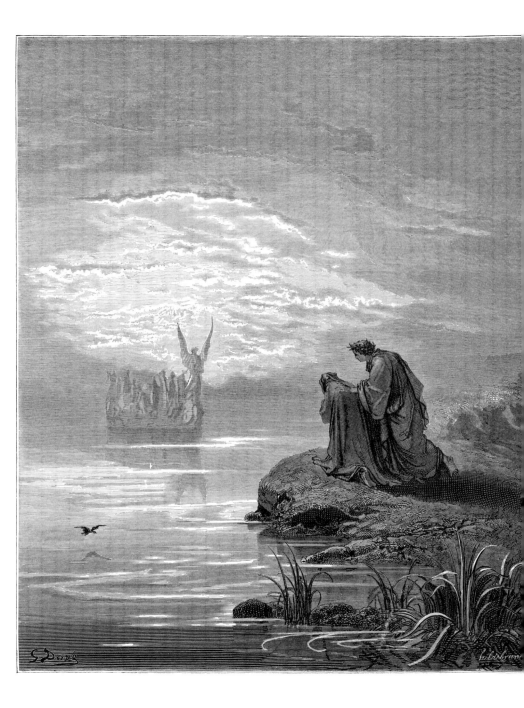

あなたの絵の中には、こうした近景と遠景に、別の要素を加えた表現上の工夫をした絵もあります。たとえばこのような絵があります。同じく『神曲 煉獄編』のなかの煉獄前地を描いた絵です。映画ではカメラワークによって、これからのドラマの展開に重要な働きをする象徴的な何かを画面に登場させることがありますが、それと似た方法をあなたはこの絵の中で用いています。

この絵の中で最もリアルに描かれているのは近景の中の蛇です。もちろんエバを誘惑して人間が原罪を背負わなくてはならなくなった原因をつくった蛇は、さまざまな誘惑の象徴です。すでに述べたように煉獄は高慢や嫉妬などの、人間のさまざまな欲求、人間性をおとしめる原因である感情を浄める場所ですから、蛇に象徴される内面的な悪しき感情を煉獄で抱かないように、魂たちは気を付けなくてはなりません。蛇の真上に描かれている二人の天使は、せっかく罪を浄化しようとしている魂たちに蛇が近づいたりしないよう、煉獄前地を巡回している天使です。

つまりこの絵では、煉獄前地を進むダンテとヴィルギリウスの二人の遠景と蛇のいる近景という、向こうと手前の舞台装置に加えて上と下に意味が対極にある要素を描くという、やや複雑な立体的な表現を行なっているということです。

126

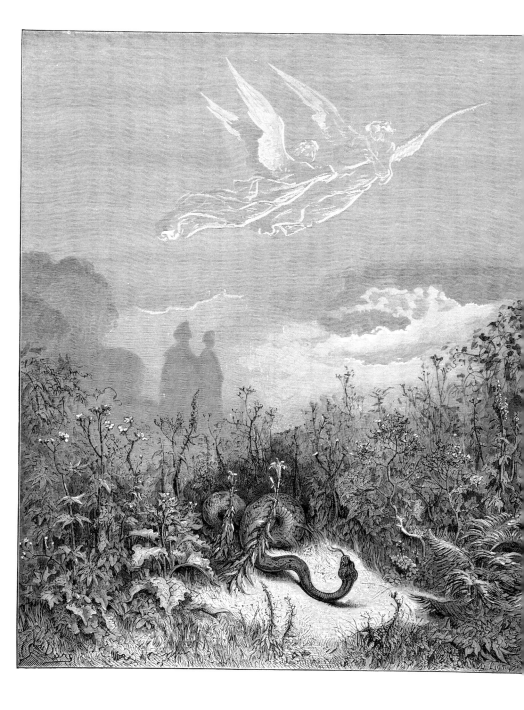

さらに複雑な要素を繊細に加えたこのような絵もあります。これはアーサー王と円卓の騎士たちを描いたテニスンの詩『エレイン』のためにあなたが描いた絵です。

遠景には霧の彼方の城。近景には騎馬に乗ったアーサー王と、すでに白骨化した遥か昔に王位をかけて戦った兄弟の姿。アーサー王は谷間の道を通り過ぎる際、地面に横たわっていたかつての王の遺骸をそれと知らずに踏み、その拍子にダイヤモンドを散りばめた黄金の王冠が転がる一瞬を描いた絵です。

アーサー王物語では、アーサー王や円卓の騎士や魔法使いのマーリン、そして彼らと多くの女性との恋が複雑に絡み合い、全てが抗し難い運命の糸に操られるようにして、波乱万丈の物語が激しく、しかし静かに哀しく流れて、やがて王国が破滅的な戦いの渦の中に巻き込まれていきます。

この絵には、そんなアーサー王物語全体に漂うトーンが見事に表現されています。静寂の中、まるで時間が止まったかのような近景と遠景、そしてそれらのすべてを包み込む深い霧という動きが描き込まれていることです。

馬から降りてそれを手にした時、アーサー王の心に「お前は同じように王になるのだ」という言葉が響きます。運命という川の水に否応なく流されていく予兆のような場面ですが、ここでは近景と遠景と、それらをつなぐ霧という舞台装置に加えて、運命の女神が乗る輪のような王冠が、かつての王の頭蓋を離れて転がるという動き、つまり一瞬の場面のうちに、アーサー王と円卓の騎士たちにまつわる運命に沿って流れる長い時間が凝縮されて象徴的に描かれています。

あなたの絵は、描き方が巧みであるために抵抗感なくすんなり目に入り、奇抜な場面でもなぜか自然に映り違和感をあまり感じさせませんが、しかしよく見れば、さまざまな表現上の技が駆使されていることがわかります。

絵は一般的に、紙の上に鉛筆やペンで人物や景色などを描き込んで画像をつくりだします。しかし木口木版画の場合は、硬い木を彫った版木の彫り残した部分に墨を付け紙を乗せて刷ることで画像ができます。

どうしてこのような版画の技術が編み出されたかといえば、たとえば紙やカンバスの上に描かれたデッサンや油絵はみな一点ものですから、描かれた後でその絵を見ることができるのは、絵の所有者か、所有者から絵を見せられた限られた人だけです。しかし版画であれば、印刷さえすれば何枚でも同じ絵をつくることができますので、大勢の人がそれを見たり所有することができます。

銅版画や板目の版画の場合は原盤が柔らかいため、それほど多くの版画を刷ることはできませんが、木口木版のように硬い木を彫ってつくる版画の場合は、かなりたくさんの版画を刷ることができます。その分、刷った版画が人の目に触れる機会も多くなります。

そこにこそ、あなたが自らの表現方法に主に木口木版を選んだ理由があります。しかもあなたは優秀な彫り師を集めて自分のお抱えチームを編成しましたから、自分の描いた絵を、ハイクオリティで多くの人に見てもらうことができました。

一点ものの油絵は人気が出れば高く売れるかもしれませんが、しかし画家が長い時間をかけて描いた絵を持てるのはたった一人です。今では多くの美術館があり展覧会も行われますけれども、あなたの時代には美術館や画廊は決して多くはありませんでした。画家のパブリックな登竜門はサロン・ド・パリくらいでした。

あなたの場合は油絵に関しても、あなたが描いた絵だけを展示し販売するドレギャラリーがロンドンで開設されました。これは特定の画家の絵を展示し販売する世界で最初の個人ギャラリーでした。あなたはそれを少なくとも一九世紀が終わるまでは維持し続けると公言してもいました。ロンドンのメインストリートにあるギャラリーであれば多くの人が見ることができます。おそらくあなたは自分の絵を、できるだけ多くの人に見てもらいたかったのでしょう。ちなみにこのギャラリーがあった場所は現在はオークションで有名なサザビーズになっています。

人間には他者と想いを共有したいという願望があり、人間の文化はその願望の上に成り立っています。言葉や絵や音楽や踊りなどの幻想共有媒体（メディア）は、そのような願望を持つ人間の特性から生み出されてきました。本も版画も写真も映画も印刷もその賜物です。とりわけ想像力が豊かだったあなたは、自分が見ている世界をできるだけ多くの人にも、あなたが見ている映像の豊かさに近いかたちで見てもらいたいという願望が人一倍強かったのかもしれません。

131

そのためにあなたはさまざまな表現技術にチャレンジしました。木版の特徴である墨の美しさを強調する技法もその一つです。例えばこんな絵があります。これは『失楽園』の中の、魔王（ルチフェル）が、地獄を脱出して地球に向かう途中に通り過ぎる闇の世界で、宇宙を生み出す素となる原子のようなもの、熱い冷たい、上下など、対立する要素たちが終わりのない戦いを繰り広げている場面（シーン）です。その時空間を支配するのは「混沌」であり、勝負は「偶然」によって一時的に決しますが、そこからまた際限のない戦いが繰り返されます。

そんな場面をあなたは、版木を彫った部分、つまり刷った時に墨がつかない部分によって描きました。通常絵は白い紙の上に墨などの線で描きますが、あなたはそれの逆の方法、深い墨色の上に白で絵を描くような方法を開発したのでした。これは極めて美しい表現方法です。黒い画面から描かれた画像が浮かび上がってくるような印象があり、木版の特性を熟知したあなたならではの表現でした。

これは確かに闇の世界での出来事を描くに最適の方法かもしれません。このような事を通常の描き方で実現するのは至難の技です。人物たちをかたちづくる細い白い線を残して他の部分を注意深く塗りつぶさなくてはならないからです。黒い紙に白い絵の具で描くことも不可能ではありませんが、どうしても下地の黒が影響しますから、この版画のように、細くシャープな真っ白い線が闇の中から浮かび上がるような効果はでません。

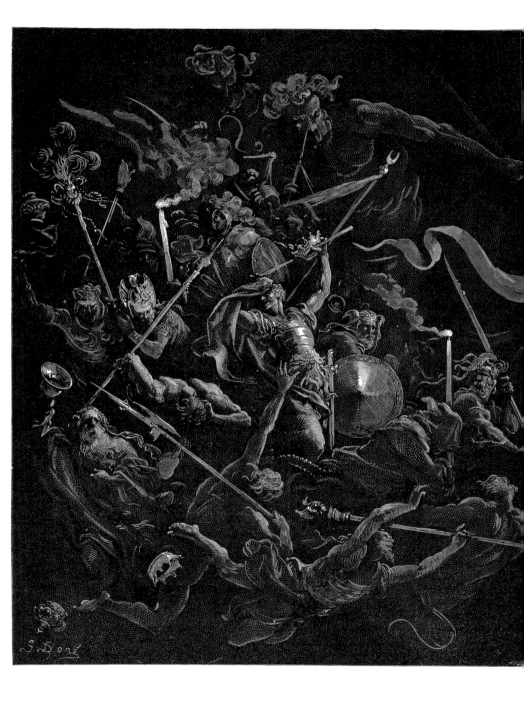

あなたはこの技法を、不思議な時空間での出来事を描く際にしばしば好んで用いました。次の絵は『新約聖書』の『ヨハネ黙示録』のなかのヨハネが見た幻影の、蒼ざめた馬にまたがった「死」が「冥界」を従えて現れる場面です。

彫り師は盟友ピサンです。躍動的なあなたの絵を見事に版画化しています。画面の左下にドレのサインが、そして右下にはピサンのサインがあります。当時はこのように画家と彫り師の両方が画面にサインを入れる慣わしでした。画家だけではなく彫り師もまた重要な存在だったことの証でしょう。

もう一つ、同じ方法と通常の方法とをミックスさせた作品（136頁）があります。『新約聖書』のなかの、イエスが十字架に架けられて死を迎える場面です。

それは真昼のことでしたが、急に空が掻き曇り大地が闇に包まれます。人々は恐れおののき、イエスの男の弟子たちを含めローマ兵士や見物人たちが我先にとその場から逃げ出します。イエスが架けられた十字架の下には、イエスの母のマリア、マグダラのマリア、ヤコブとヨセフの母のマリアなど、イエスを信じて行動を共にしてきた女性たちだけが残るという重要な場面です。

闇の中でイエスは、十字架にすがって涙を流す女性たちに慰めの言葉をかけ、そして最後にダビデの詩篇、「神よ、どうして私を見捨てたのか」というフレーズを口ずさみます。そして残された女性たちは、そのあとを引き継いて「私は兄弟たちにその名を語り伝える、人集まればその名を讃える」というダビデの詩の続きを唱和します。それを聞いたイエスは「これで全てが成し遂げられた」とつぶやいて息を引き取ります。

『新約聖書』のなかで最もドラマティックな場面を、あなたが墨色と光を巧みに用いて描いたのがこの絵でした。クライマックスを表現することに長けた、あなたらしい作品です。

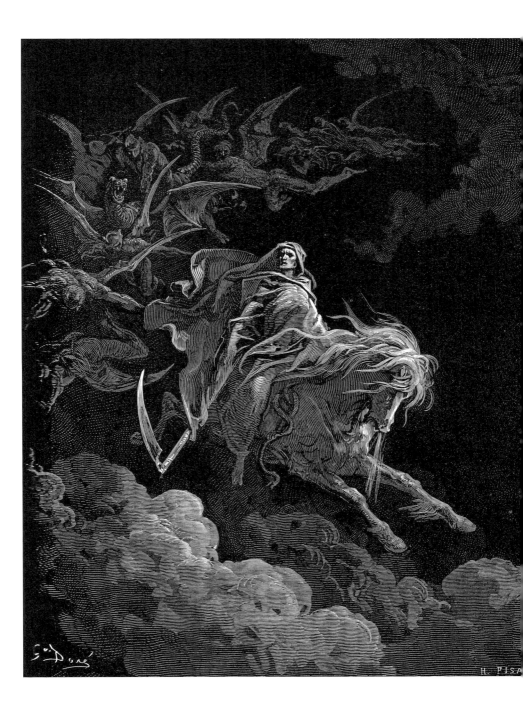

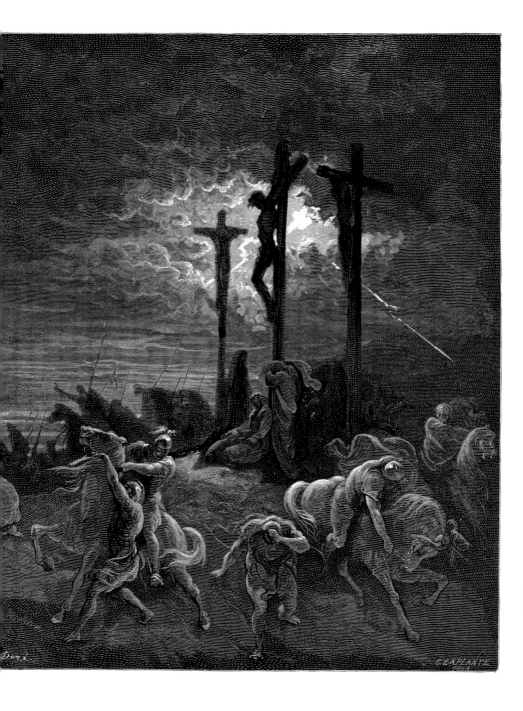

次頁の絵はあなたの『ドン・キホーテ』のなかの、立ち並ぶ風車を見た『憂い顔の騎士』ことドン・キホーテが、それを悪の権化の巨人と思い込んで突撃し、瞬く間にこっぴどく打ち負かされてしまう有名な場面を描いたものです。ここではあなたはピサンの手をかりて、まるでペン画のような絵を実現しています。

木口木版画は、刷った版画の中に線として表れる部分を残して版木を彫るわけですから、このように繊細で動きのある複雑な線だけを残して彫るというのはまさしく名人芸です。しかし素描が得意だったあなたは、その持ち味を何とか版画においても実現したかったのでしょう。

『ドン・キホーテ』ではあなたは大小あわせて、何と三九七点もの絵を描いていて、そのなかの多くを、とりわけ中版や小版の版画ではほとんどこのようなペン画タッチで描いています。そのすべてをピサンが彫り上げましたからトーンが揃っていて、この挿絵本を見るものは、何だか素描を納めた画集を見ているような気持ちになります。

もちろん素描というのは一点ものですから、私たちは自分が手にしているのは自分のために描かれた画集であるかのような錯覚にとらわれます。その親近感あるいは贅沢感こそ、あなたが意図した効果でもあったでしょう。

137

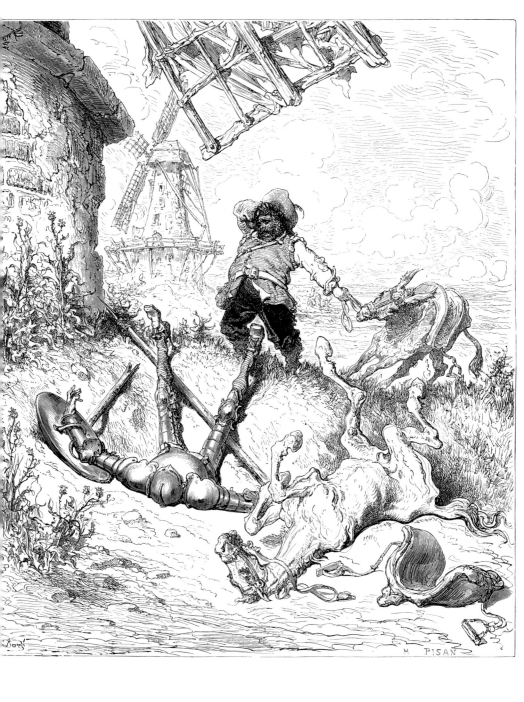

友人たちからも絶讃された『ドン・キホーテ』の成功に気を良くしたあなたはすぐに三三三点の版画を載せた『ラ・フォンテーヌの寓話』を発表し、ここでも多くの魅力的な線画を展開しています。

次頁の絵は『牧童になったオオカミ』の絵で、ヒツジを一頭づつ獲るのは面倒なので、まとめて手に入れる方法はないかと考えたオオカミが、牧童になりすましてヒツジの群れを誘導し一網打尽にしようとしています。

そんなオオカミの名演技をユーモラスに描いた絵です。

小道具をいっぱい身につけたオオカミと、疑うことを知らない仔ヒツジなどが生きいきとユーモラスに描かれています。向こうの方には昼寝をしているヒツジ飼いの姿も見えます。オオカミの足には合わなかったのか脱ぎ捨てられた木靴や、オオカミの口では吹くのがさぞかし難しかろうと思われる笛などの小道具はどうやら身に付けるのを諦めたようですけれども、人間の真似をして二本足で歩くには不可欠な棒切れはしっかり持っていますし、その先や帽子には花飾りが施されていて、なかなか芸が細かいオオカミですが、もちろん芸が細かいのは話には書かれてはいないのにいろんなものを描き込んだあなたです。

こういう遊びの入念さを見ていると、あなたは人を楽しませたり驚かせたりするのがきっと大好きだったのでしょう。ものすごい量の仕事をこなしながらも、あなたのアトリエにはいつも友人たちがたむろしていて、そんな人たちを退屈させないようにヴァイオリンを弾いたり曲芸をしたりなどしていた人好きのするあなたの気質が、こんな所にも表れているように感じます。

『ラ・フォンテーヌの寓話』であなたが描いた絵をもう少し見てみます。

141頁の絵は『釣り人と小魚』というお話に対する絵です。とても繊細な表現で、釣りをする老人の表情な␣どに版画とは思えない趣があります。

139

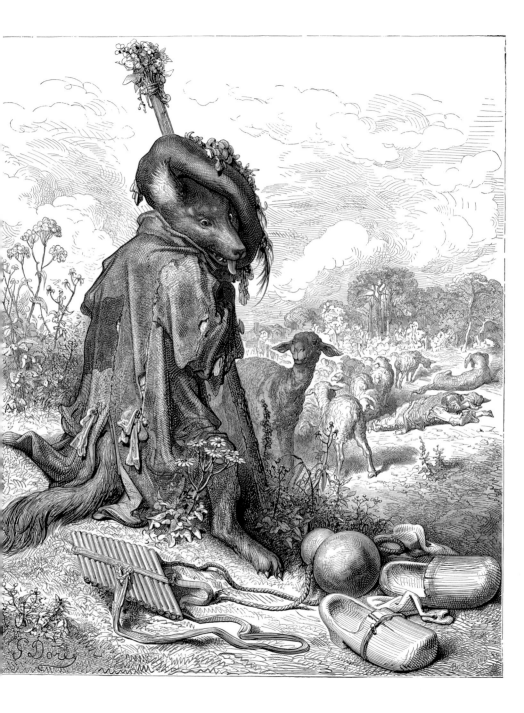

この絵も『ラ・フォンテーヌの寓話』のなかの極めて繊細な絵です。森の中で卵を見つけたネズミが、力を合わせて卵を運んでいるところです。動物にだって知恵があり、いざとなればいろんな工夫をします。動物より人間の方が賢いと思ったら大間違いです。向こうの方で動物たちのなかでも賢いことで知られるキツネが、あっけにとられたように二匹のネズミの協働作戦を見ています。

『ラ・フォンテーヌの寓話』にはこのように生きいきとした線画の描写が多いのですが、なかには同じ線描でも、細い線とより太く力強い線とを組み合わせて描いた絵もあります。

144頁の絵は自分が飼っていたニワトリがまいにち金の卵を産むようになり、最初は喜んでいたのですが、そのうち欲が出て、一度にたくさんの金の卵を手に入れようと鶏の腹を割いたところ、金の卵は一個もなかったというお話の絵です。力強い線や男の暗い顔や濃い影などが、実に巧みに描かれています。

あなたは版画の特徴を踏まえながら、こうしたさまざまな表現を、少しづつニュアンスを変えたり、いろんな技法をミックスしたりして、テーマや対象に合わせて多彩に行いました。こうした表現は仕事を続ける中であなたが彫り師たちと共に発見していったのでしょう。

ただ、そのような技法をいつの時点で身につけたのかということを考えると、どうもあなたの場合、『さすらいのユダヤ人』で自らの才能と器量と可能性をプロモーションし、古典文学叢書を『神曲 地獄篇』を皮切りにスタートさせた時、版画によって何がどこまで表現できるかということを、すでにかなり見極めていたのではないかと思われます。

142

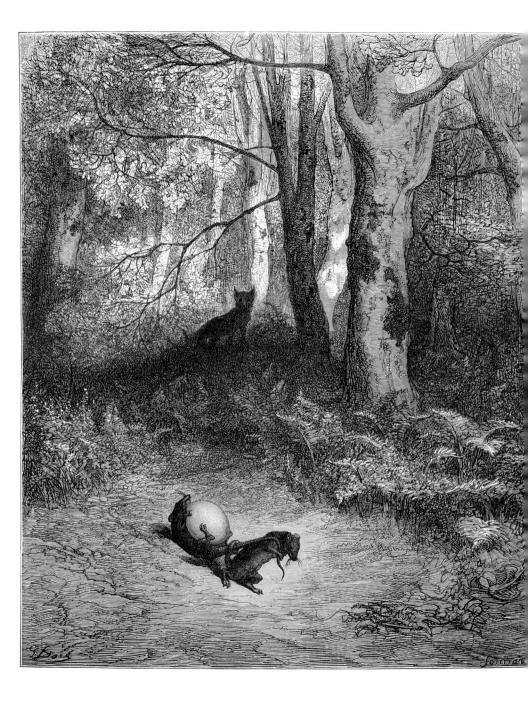

たとえば『神曲 地獄篇』の中に
こんな絵があります。

　この作品であなたは、『ドン・キ
ホーテ』や『ラ・フォンテーヌの寓
話』で全面的に展開することになる
ペン画的な表現をすでに用いていま
す。おそらくあなたは『さすらいの
ユダヤ人』を発表した時点で、そし
て『神曲 地獄篇』を構想する中で、
ある程度の手応えを得たからこそ、
あらゆる古典文学を視覚化するなど
という前人未到の仕事に取り掛かっ
たということなのでしょう。もしか
したらあなたは、大胆さと同じ程度
の周到さや計画性を持ち合わせてい
たのかもしれません。

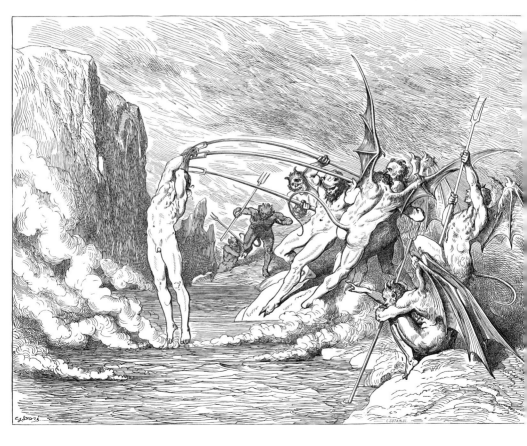

この絵は『旧約聖書』の中でも最もよく知られた物語のひとつ、バベルの塔を描いたあなたの作品です。人間たちが集まって都市をつくり、天にまで届く塔を建設して人間の存在をあまねく知らしめようとしている場面です。この企てに対して神は怒り「多くの人間が同じ場所に寄り集まり、みんな同じ一つの言葉を話すから、こんな身の程知らずの大それた悪巧みをするのだ」と、話す言葉を互いに通じなくさせてしまうという話です。

ここであなたは近景の人間たちをくっきり描き、雲やその向こうに聳（そび）えるバベルの塔を淡いハーフトーンで描いています。ハーフトーンは木口木版画の場合、彫り残す線の太さを微妙に変えることによって表現します。この技法は線の細さと線の密度によってさまざまな濃淡を表現することができますので、遠近感を出したり明るい空や雲を描いたりするときに効果的です。

墨一色で刷られる木口木版画の画像は墨の濃淡によってつくられますから、この技法は版木が硬いからこそできる技法で、木口木版にとっては最も重要かつ基本的な表現方法です。

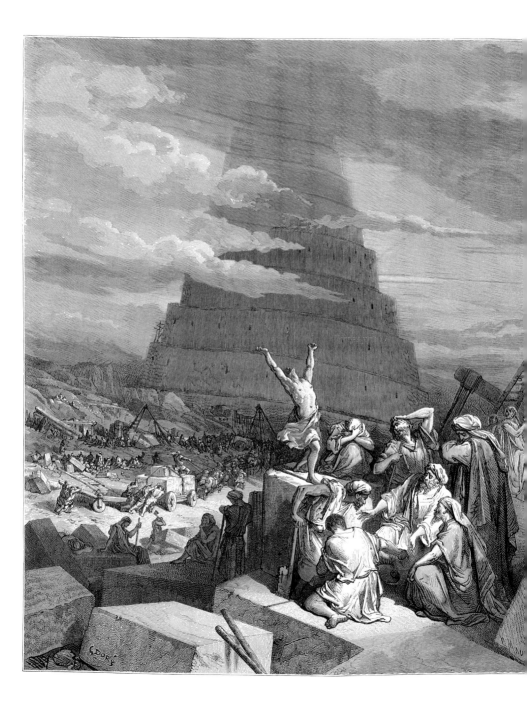

この表現技法をあなたは実に多くの作品で用いていますが、特に旧約聖書は舞台設定が壮大ですのでハーフトーンによる表現が適しています。例えばこのような作品があります。これはユダヤ民族の父であるアブラハムが九十九歳の時に神の使者が現れて、アブラハムの妻である九十歳のサラから、来年になれば後継が生まれると告げられる場面です。

アブラハムはノアから数えて十一代目、ノアは最初の人間アダムから数えて九代目ですから、旧約聖書によればアダムの直系の子孫だということになります。ちなみにイエスはアブラハムから数えて五十代目の直系の子孫とされていますが、九十歳のサラが身籠もると告げられるこの場面は、処女のマリアからイエスが生まれることにつながる重要な伏線になっています。

なおアダムからノアまでに膨大な時間が流れているのにノアが九代目というのは、その頃は人間は長生きで、寿命が九百歳、八百歳という人が大勢いたからで、どうもそれは良くないと感じた神はその後、人間の寿命を百二十歳としたと旧約聖書には書かれています。

それはともかく、この重要な場面をあなたは、ひざまづくアブラハム、三人の天使、はるか彼方の稜線（りょうせん）や空に至る空間の遠近をハーフトーンを駆使して見事に表現しています。

148

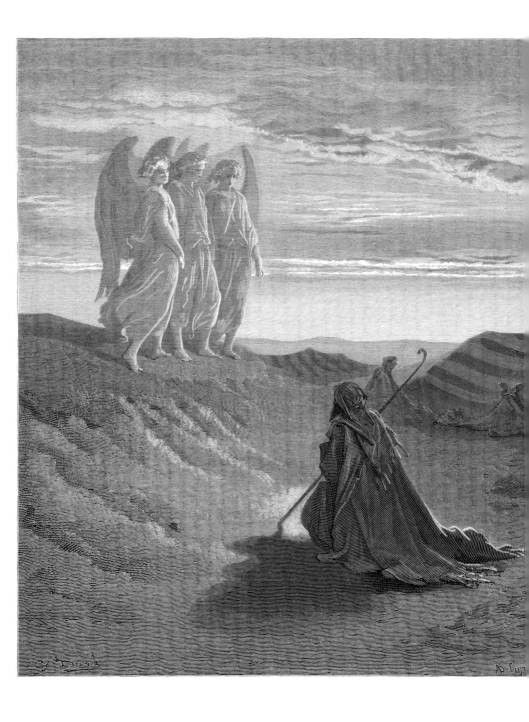

もう一つ、今度はハーフトーンによって淡く柔らかな画面を創り出している作品を見てみます。これはエジプトで虐げられていたユダヤの民をカナンに連れていく役割を担うことになるモーセにまつわるエピソードを描いた場面です。

モーセが生まれたころエジプトではユダヤ人が大きな力を持つようになっていて、それを良く思っていなかったファラオは、新たに生まれたユダヤ人の赤ん坊を全員ナイル川に沈めて殺せという命令を出します。モーセの母は我が子を殺すに忍びず密かに三ヶ月間育てますが、やがて隠しきれなくなり、仕方なく赤児を籠に入れて、誰かが拾ってくれることに一縷の望みを託してナイル川の葦の茂みに浮かべます。たまたま通りかかったファラオの王女がそれを見つけ、モーセと名付けて育てることになりますが、この絵はそんなモーセが王女に命を救われる場面を描いたものです。

シンプルな背景のなかに、心優しい王女や女官たちの優雅な衣装や表情や日よけの羽根などが丁寧に描かれていて、絵全体にいかにも柔らかで繊細なトーンが漂っています。あなたは美しい女性の姿などを描く時に、好んでこの技法を用いましたが、微妙な線の太さの違いや、線の彫り方に工夫を凝らして、ここまでの細やかな淡い濃淡の階調を表現することは、当時の写真では、とうてい実現できないことでした。

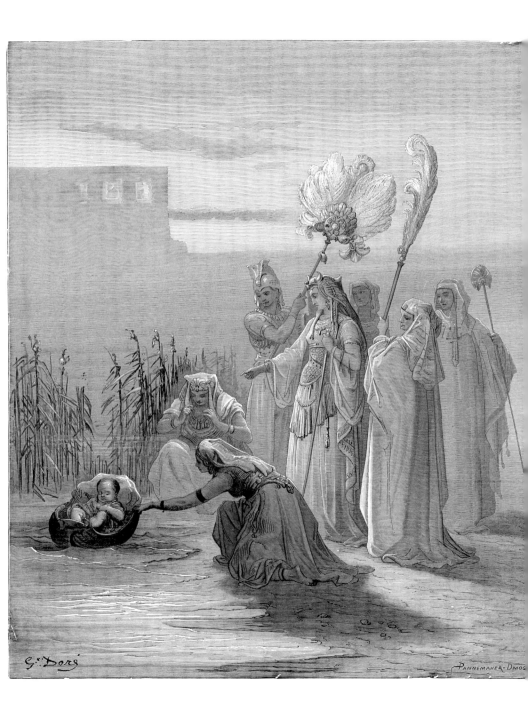

G. Doré

Pannemaker-Dmos

あなたは通常の絵が収め得るスケールを大きく超えた大空間を描くのが好きだったようです。この絵は『失楽園』のなかの、地獄を脱出した魔王ルチフェルが、神が宇宙の闇のなかに創ったという地球を偵察に行き、そこで目撃した地球のあまりの美しさに呆然としている場面です。

断崖の上から見渡すルチフェルの目に、遥か彼方にまで広がる緑の大地が見えます。夜明けの頃なのでしょう、今まさに太陽が上ろうとしています。

あなたは版画でも油絵でも、好んで雄大なランドスケープを描きました。山登りが好きで、マッターホルンの登頂に何度も挑戦したほどですから、山頂から眺めた時の自然の壮大さに魅了されたことが何度もあったのでしょう。このような絵にはそんなあなたの体験が活かされてもいるのでしょうが、それと同時に、あなたの想像力が、あなたが自らの内に想い描いている空間そのものが、果てしなく大きくそして豊かだったのでしょう。

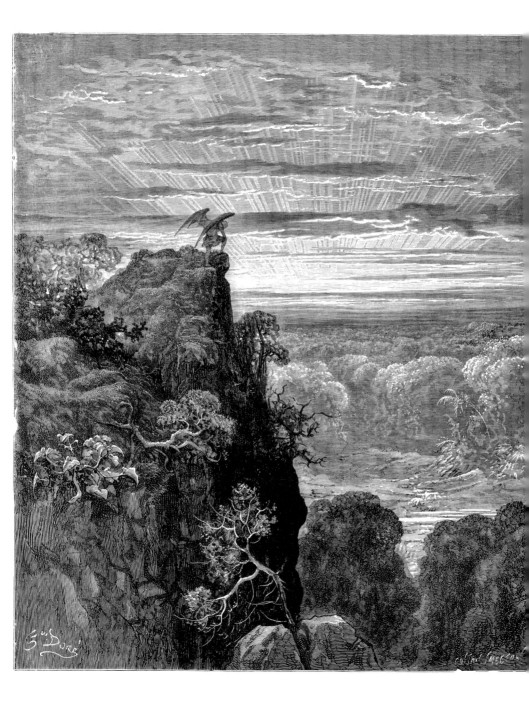

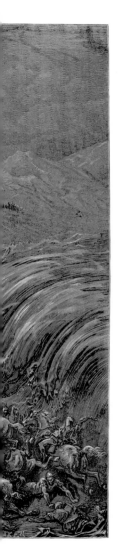

あなたは見た景色や人物をディテールを含めて、まるで写真で撮ったように正確に覚えていて、それを紙の上に再現できたと言われていました。あなたの内には膨大なイメージのストックがあり、それと天性の想像力とが合わさって、おそらく他人にはうかがい知れないほどの豊かな世界を、きっと心の内に持っていたのでしょう。そしてその移ろう情景の断片をほかの人にも見えるように、版画や油絵として紙や画布の上に自らの手で定着させて、イメージに永遠の命を与えることが、あなたの何よりの喜びだったのでしょう。

そう考えるとき、宇宙を舞台にした『失楽園』や、神と人間との壮大なドラマである『聖書』は、あなたの創造力の翼を思いっきり伸ばせる格好のテーマだったように思えます。たとえばこの絵は、『旧約聖書』の『出エジプト記』のなかの有名な場面、エジプトで迫害された民をモーセが率いて脱出したあとを、ファラオの軍が追撃してきた絶対絶命のピンチに、モーセが海を割って民を渡らせ、民が渡り終わった後、ファラオの追撃隊を海が飲み込む場面です。遠くに渡りきった民の姿が見えます。まさにあなたに格好のテーマともいえますけれども、こんな大スペクタクルを正面から描くなどという大それたことをしたのはあなたと、そして二十世紀に入ってつくられたハリウッドの超大作映画くらいでしょうが、ここまでのシーンは映画ではCGを用

154

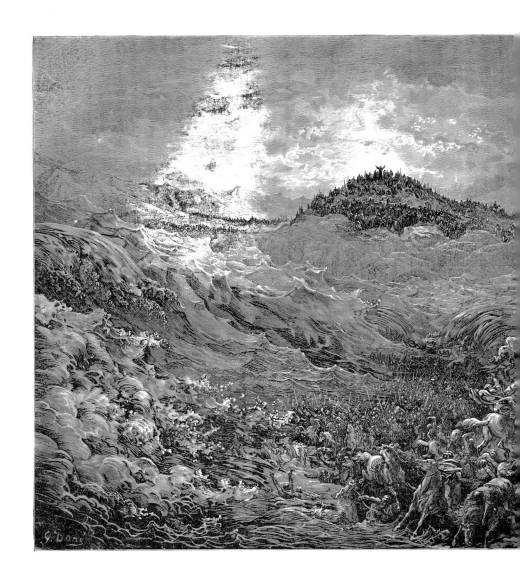

いてもなお難しいでしょう。

この絵は、エジプトを脱出してから四十年もの長きにわたって民を率いてきたモーセがヨルダン川を渡る前に寿命が尽きて亡くなり、代わりに後継者に指名されたヨシュアが民を率い神に護られてヨルダン川を渡る場面です。

モーセが率いるユダヤの民が、そこがお前たちの土地だと神が言って与えてくれた約束の地カナンに、ヨルダン川を渡って入る場面をあなたはこのように描きました。

この時の民の数は、二十歳以上の戦闘能力のある者だけで六十万人以上だったそうですから、まさに民族大移動です。このとき神はヨシュアに奇跡を起こすと告げ、ヨシュアが神との契約を納めた箱を先頭に川に向かうと、たちまち川の水が引き、民が渡り終わるまで水はその流れを止めたと旧約聖書には記されています。

つまりこの場面は、モーセ率いるユダヤ民族の、いわゆるエクソダス（大脱出）のクライマックス、神から与えられた（とユダヤ人が信じる）永住の地カナンへ民が足を踏み入れたその瞬間です。地の果てまでをヤコブ・イスラエルの民にカナンに向かう百万人を超す数の人々。神の加護と奇跡。旧約聖書の最大のクライマックスの一つです。普通の画家なら描かなくてはいけない要素を聞いただけで腰が引けて、描く気になどなるはずもありません。それを平然と描いてしまうところがあなたの凄さ、あるいは自然体の不敵さです。

156

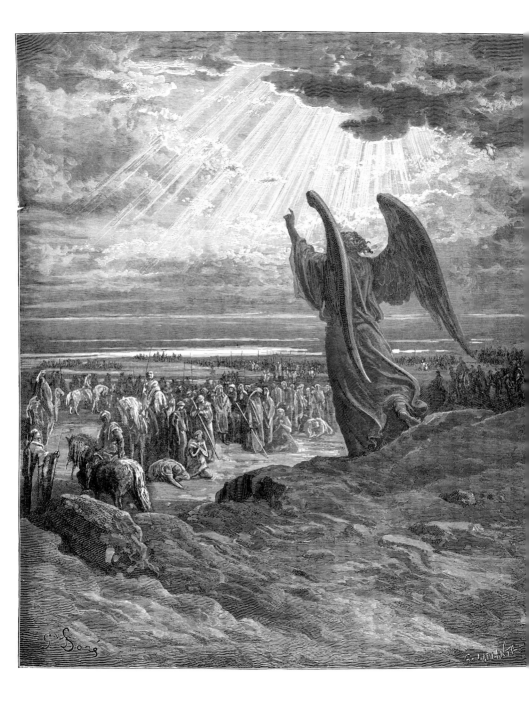

大空間を描いた絵にはこんな作品もあります。アーサー王の円卓の騎士の一人、森の騎士ゲラントが老いた領主に、もはや廃墟と化した城内を案内される場面です。かつては天に向かってそびえていたであろう塔はすでに崩れ落ちて、巨大な螺旋階段だけが遺されています。

あなたは好んでしばしばこのような廃墟を描きました。版画家のピラネージも廃墟のシリーズを描きましたけれども、廃墟には想像力を刺激する不思議な力がありますし、またあなたの故郷のアルザスを流れるライン川のほとりにはいくつもの古城があり、その多くは崩れ落ちています。そうした記憶も、あなたの廃墟好きに関係しているかもしれません。

廃墟ばかりではなく、巨大な大聖堂のあるストラスブール出身のあなたは、どうやら壮大な建築にも関心が高かったようです。晩年には彫刻や教会のファサードのデザインに強い興味を持っていましたから、もし長生きしていれば、きっとなんらかの方法で建築空間創造に関わったでしょう。

158

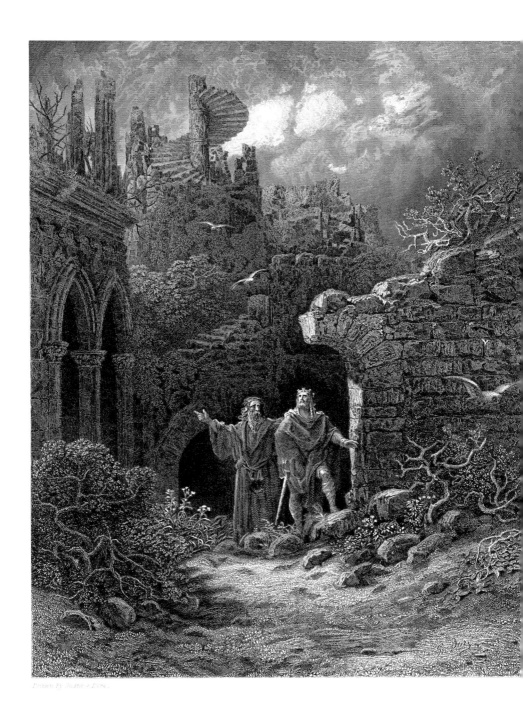

ただ、あなたの描く建築は壮大すぎて、もしかしたら実際に建設するには至らないヴィジョナリー建築になったかもしれません。しかしそれでもあなたの空間構想力の豊かさは次のような絵を見れば明らかです。

これはユダヤ王国を建設したのち、退廃の一途をたどり神の怒りをかって各地にちりぢりばらばらになってしまったユダヤの民が、今日のペルシャのキュロス王の許しを得て再び結集し、総力をあげてエルサレムに建設した神殿です。描かれた神殿は極めて大きく、しかもあなたは神殿ばかりではなく広場の向こうの街まで描いていて、これはもはや都市計画的なスケールです。

ちょうどあなたの時代に、ナポレオン3世の命を受けてセーヌ県知事の職にあったジョルジュ・オスマン（一八〇九〜九一）が、今日のパリの美観につながるパリの大改造を実行していますから、美しい建築空間創造は当時の最先端の華やかな仕事であり、そのような時代の風も、空間好きなあなたの心を大いに鼓舞したことでしょう。

大空間ということでいえば、ほかにも163頁のような作品があります。これは『新約聖書』の『ヨハネの黙示

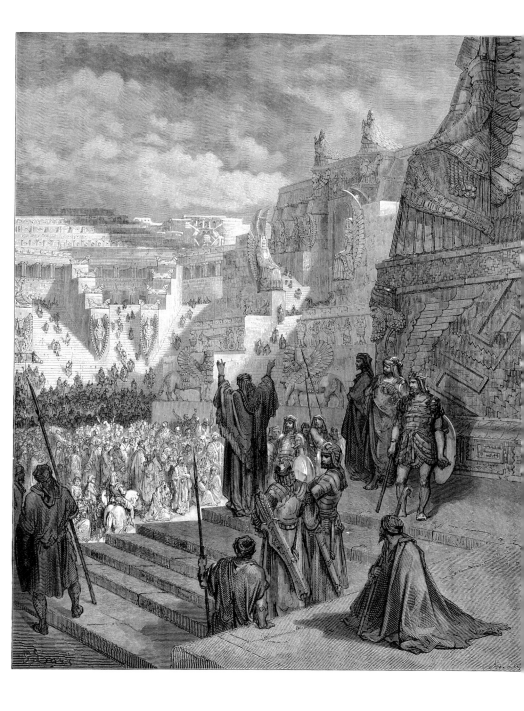

録』のなかの、背徳の街バビロンが神の怒りをかって一瞬のうちに崩れ落ちていく場面です。暗雲が立ち込めるなか、すでに崩れ落ちた瓦礫の向こうに、神殿のような、あるいは華美な城壁のような巨大な建築が、崩れ落ちるのを待っています。

ちなみに映画の父と呼ばれるD・W・グリフィス（一八七五〜一九四八）は一九一六年に彼の代表作の一つである超大作映画『イントレランス』をつくっていて、この映画の同時進行する四つの不寛容をめぐる物語の一つが滅び行くバビロンの物語です。

グリフィスはその映画の撮影のために巨大なセット、というより高さが一〇〇メートル近くもある、壮麗な石造りの街並を建設しましたけれども、映画を見るとその街は明らかに、あなたの描いたこの絵などを参考にしてつくられています。つまりあなたの描いた街を実際に建設することが可能だったということです。

優れた観察眼を持つあなたの目は、重力に逆らって建つ石造りの巨大建築の構造的なありようを当たり前のように見知っていたのでしょう。だからこそ、この絵を見ても私たちの目はそれを不自然とは感じません。重力に逆らえば、あるいは柱や壁や梁のバランスが悪ければ建築は実際に大地の上に立ち続けることができませんから、そのような物理的な法則に合致していない建築物に対しては、たとえそれが絵のなかの建築であっても、私たちの目はそれに違和感を感じます。

建築空間を描いたあなたの絵が不自然に見えず、存在するはずもない空間であってもリアリティを感ずるのは、おそらくあなたの目と手の確かさの成せる技であり、あなたが映画監督から愛される理由の一つもまたそこにあるのでしょう。

ここまであなたが駆使してきた主な表現方法や技を見てきましたけれども、あなたはこれらを複雑かつ巧妙に組み合わせて、あなたならではの表現を展開しました。

162

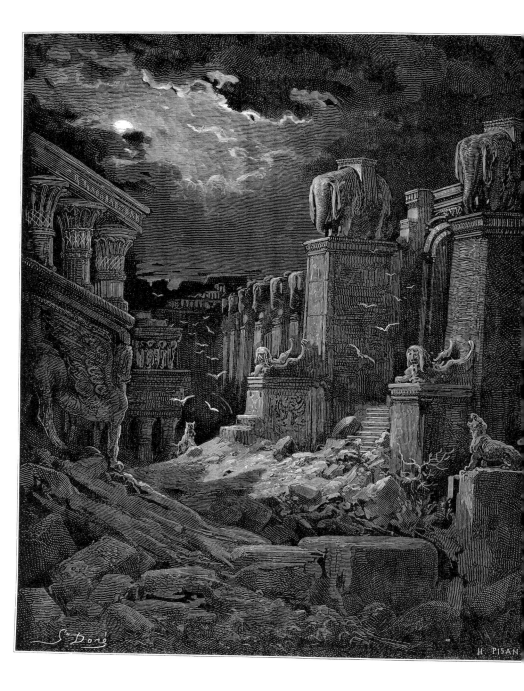

一八六八年に『神曲　煉獄篇　天国篇』を、さらにロンドンからテニスンの詩とのコラボレーション詩画集を出版したあたりから、あなたは以前にも増して繁忙を極めると同時に大きな転機を迎えることにもなりました。

この年の二月にロッシーニは七十六歳の誕生日パーティを開き、あなたも招かれましたが、ロッシーニは十一月に亡くなり、晩年の最も親しい友人であったあなたは死の床の彼の遺影を描いています。

このころあなたはパリの社交界の恋多き女性、エミール・ゾラの『ナナ』のモデルと言われている舞台女優で皇帝や皇帝の弟などとも浮名を流したコーラ・パールや、人気女優アリス・オジーなど、時代を代表する美女たちと恋仲になり、どちらもあなたとの結婚を望みさえしましたが、結局のところ結婚には至らず、あなたは独身のまま生涯を終えることになります。

これは常にあなたのそばにいた母親の存在が大きく影響していて、母親が彼女たちを好まなかったせいだといわれています。けれども私には、突き詰めればあなたが女性や家庭よりも仕事を優先したからのように思われます。

この時すでに三十五歳を過ぎていたあなたは、その歳になって妻も子供もいないことを友人に嘆いたと言われていますが、そのあとアトリエにあった絵を指差し、私の恋人はあそこにいる女性だと言ったそうですから、

164

要するにあなたは自分が描く絵のなかに常に理想の女性を追い求め続けていたのでしょう。美しいものを求め続ける人間は、しばしば現実から浮遊した時空間を生きがちだからです。

ギリシャ神話に登場するピグマリオンは、現実の女性ではなく自分が求める理想の女性へ想いを込めて彫刻を彫り、その彫刻に恋をしてしまい、ついには美の女神アフロディティが見るにみかねて、その彫刻の女性に命を与えました。あなたの心の中にも、どこかそれと似たような究極の美への憧れと現実の女性への諦めとが同居していたのかもしれません。

仕事の依頼は引きも切らず、一方、ヴィクトル・ユゴー（一八〇二〜八五）やサラサーテ（一八四四〜一九〇八）などの著名なアーティストや社交界との交流はますます華やかになり、グランドピアノやさまざまな楽器が置かれたあなたのアトリエはパリで最も華やかなサロンと化していました。

一八六九年には、ナポレオン3世の妻のウジェニー皇妃から、当時建設が完成したスエズ運河の開通式に一緒に参加しましょうと誘われながらも、あなたは多忙をにそれを断っているくらいです。もし参加していれば、運河を最初に渡る船団を率いたのはウジェニー皇妃が乗った船でしたから、あなたも世界で最初にスエズ運河を渡った人の一人になっていたでしょう。

その年には、ロンドンで最大規模のあなたの絵だけを扱うドレギャラリーが新たにボンドストリートにオープンし、上流階級との交流も盛んになっていましたが、突然、あなたの運命を大きく変える出来事が勃発します。フランスとプロイセン、後のドイツとの戦争です。

プロイセンを甘く見ていたのか、宣戦を布告して戦争に入ったフランスは、都市国家連合ともいうべきドイツの諸侯がこぞってプロイセンに加担し、たちまちフランス軍を打ち砕いて進軍しパリを占領下に置きます。

165

その後プロイセン王は諸侯と共にドイツ帝国をつくりますが、あなたにとって深刻だったのは、この戦争によってパリが占領され、しかも故郷のアルザスがドイツ領になってしまったことでした。

一八七一年のこの敗北によって、あなたの友人のナポレオン3世は皇位を退き、不思議な文化的興隆を見た第二帝政という一つの時代も終わります。あなたは包囲下のパリを離れ、母親と共にベルサイユに逃れますが、パリと故郷を失った悲しみは深く、華やかさを失ってしまったパリを見るに忍びなかったのか、拠点をロンドンに移しました。

この頃あなたは何点かの油絵の大作を描いていて、現在オルセー美術館に展示されている、敗軍の兵士の屍が累々と横たわる台地から、遥か彼方の炎上するパリを見つめるスフィンクスに、傷を負った天使がすがりついている場面を描いた『エニグマ（謎）』（46頁）という傑作もそのなかの一点です。

ロンドンでは油絵を盛んに描いていますが、イギリスのジャーナリストであなたの絵に心酔していた友人、ブランチャード・ジェロルドが、ロンドンの街と人々を描いて本にしないかと持ちかけたことから、それまで主に文学の時空間を視覚化してきたあなたは結果的に、都市の光と影を描くことになります。国民国家という近代政治のモデルを作ったパリとならんで、産業革命を起こして産業化社会という近代国家と近代都市の稼働モデルをつくり、近代という時代を牽引する機関車の役割を担った当時のロンドン、人類史初の近代都市の繁栄と悲惨を先験的に体験していた都市の姿です。

それは現代にもつながる近代国家と近代都市が抱える構造的な課題を直視した、他に類を見ない貴重なドキュメントとなりました。

その頃、奇しくもあなたと同じ年に亡くなることになるカール・マルクス（一八一八～八三）もヨーロッパ各地を転々とした末にロンドンに亡命していて、歴史的な書物である『資本論第一巻』を一八六七年に出版して

166

います。

この本は日本では一般に『資本論』と呼び慣わされていますけれども、英語版のタイトルは『資本 政治的な経済に関する一つの批判』で、ロンドンの貧民街で困窮生活を送りながら、産業化と資本主義経済を近代の先頭に立って推し進めるロンドンに露呈した諸矛盾とその原因を解き明かそうとした考察です。

あなたもまた上流階級との交流がありながら、そして現在イギリスの国会やビッグベンがあるウエストミンスターパレスにあったホテルのスイートルームを改造したアトリエに住みながら、わざわざみすぼらしい服を着てせっせとロンドンの街を、とりわけ労働者が働く現場や貧民街を探索して絵に表し、栄光と悲惨とが混在する当時のロンドンの実態の視覚的な証言者となりました。

ブランチャード・ジェロルドから勧められた時には、あなたはあまりこのプロジェクトに乗り気ではありませんでした。油絵を描くのに忙しかったということもあるでしょうけれども、それと同時に、全く新たな何かが起きている、繁栄と貧困が極端な形で混在するロンドンをどこから見るかという視点を定めるのが難しかったのではないかと思われます。ブランチャードによれば、あなたはある日、ロンドンブリッジの上から橋の下の、その頃はロンドンに大勢いたホームレスの少年を見ながら、ブランチャードに「あのあたりから始めようか」と言い、続けて、「聞くところによるとロンドンは醜い街みたい

167

だね」と呟いたようです。

当時のロンドンは、おそらく世界中のどの都市よりも活気に溢れた街だったのでしょう。産業革命を起こしたイギリスの首都であり世界に向けて資本と商品をフル回転させていたロンドンには、仕事を求めていたところから人が集まり、街はパンク状態にありました。

テムズ河の河畔に堤防を兼ねた優雅な遊歩道ができたり、世界中から集めた動物や植物や美術品を公開する動物園や植物園やミュージアムなどができる一方で、街の衛生状態は悪化の一途をたどり、ロンドンは巨大な下水道網を張り巡らさざるを得ない状態に追い込まれました。下層労働者の労働環境は劣悪で、家を持たず、眠る場所さえ確保できない人々が街に溢れました。

その頃はまだ少年少女たちが最下層の働き手でしたから、わずかなお金で日々を食いつなぐ孤児たちがいるところにいました。あなたはそんな底辺の人たちに目を向けて彼らの姿を描きました。そしてもちろん当時のロンドンの活気や優雅な上流階級の暮らしや、庶民の楽しみや暮らしの様子などを含め、それこそロンドンという都市のあらゆる姿を一八〇点の絵に描き遺しました。

これは繁栄のさなかにあった当時のロンドンのメインストリート、ラドゲートヒルを描いた絵です。人やいろんなものを運ぶ馬車や荷車、どこから連れてきたのか沢山のヒツジの群れもいて大混雑です。ロンドンではこの頃から二階建てのバスならぬ馬車があったこともわかります。陸橋の上には汽車が走っていて、その向こうにはセントポール寺院も見えます。

近代以前の古くからの暮らしの名残をとどめる古きロンドンと、近代の産業化社会に突入した新たなロンドンとが混在し交差した時期を描いた絵です。古いものを残しつつ近代化を進めたロンドンでは、すでに建築が

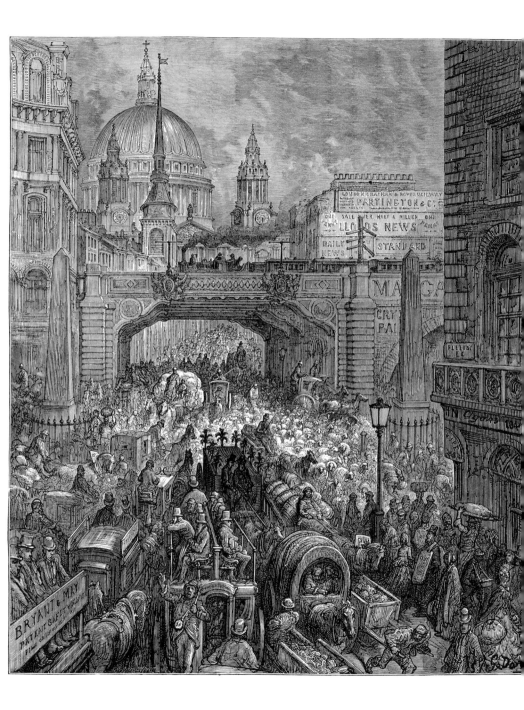

密集していて、近代の象徴である汽車が走る陸橋をやたらとつくることはできなかったため、地下を走る地下鉄が考案されていて。

ロンドンには世界中からあらゆる物が運び込まれ運び出され、そして膨大な需要を賄うための食料が方々から調達されました。一度に多くの物資を運ぶには船が便利だったため、大きな都市は基本的に海か大きな河に隣接しています。パリにはセーヌ川が、そしてロンドンにはテムズ川があり、蒸気船によって世界中から運ばれてきた物資が陸揚げされ、そして運び出されていきました。

この絵は、シティにあった物資をストックするための大きな倉庫で働く労働者の姿を描いたものです、貿易で栄える華やかなシティの繁栄を支える舞台裏です。多くの工場が家畜や人の力をはるかに超えたパワーで稼働していたとはいえ、この頃はまだ、何かにつけて多くの人手を必要としました。

172頁の絵はそれとは打って変わって、上流階級の御婦人(レディ)たちが、緑の木々の下を馬に乗って朝駆けする優雅な様子を描いたものです。

173頁の絵は、ロンドンのシティの市長公邸でのシャンデリアの下の舞踏会の様子を描いたものです。シティの市長は特別の地位で、国王といえどもシティに立ち入るには今でも、あらかじめ市長の許可を得なければならないことになっています。中央のネックレスをつけた男性が市長ですが、そんな特別な地位を持つ市長の主催するパーティに、一般市民が入れるわけもありません。当時のエドワード王太子(後の国王エドワード7世)やその妻であるあなたのアトリエやドレギャラリーをしばしば訪れたり、ヴィクトリア女王がウインザー城に飾るためにあなたの絵を購入しているほど、王家とも親しかったあなただからこそ描けた場面です。

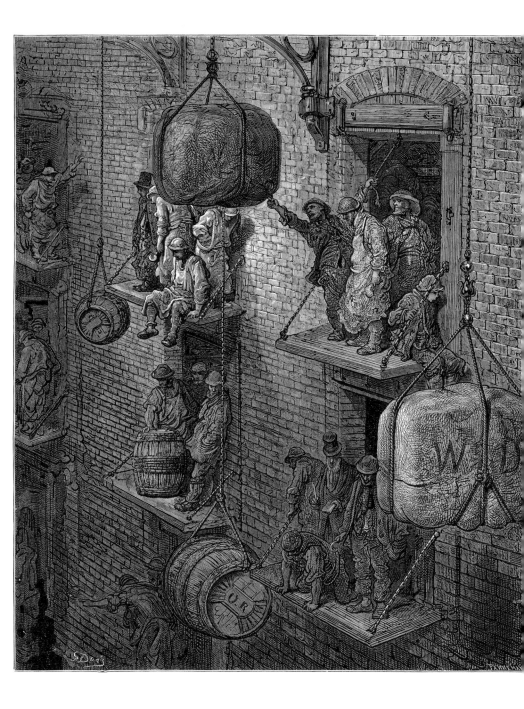

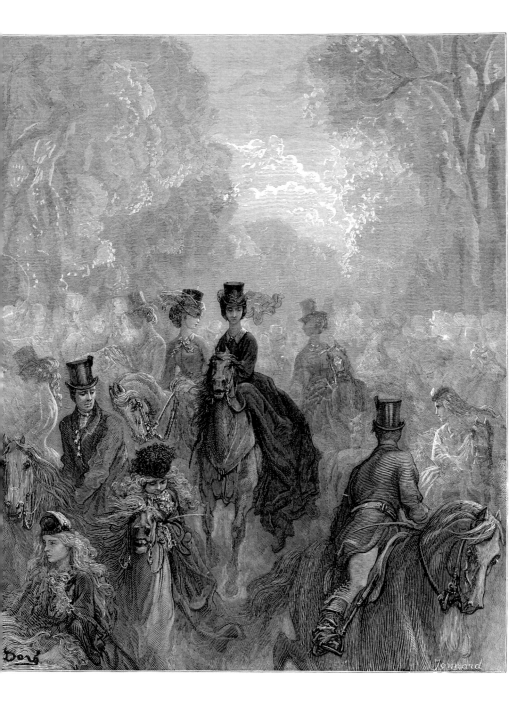

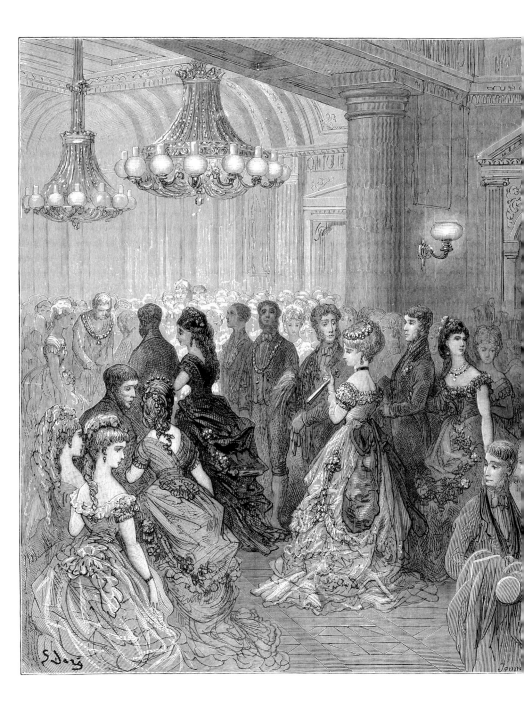

大英帝国の絶頂期にあったその頃のロンドンでは世界中の富が上流階級や資本家に流入した一方、子どもを含めた最下層の人々の状況があまりにも悲惨なので、富豪たちが慈善活動を行うのが流行していて、あなたはしばしば市長が主催したチャリティパーティなどにメインゲストとして招かれ、そこで描いたデッサンを淑女たちにプレゼントして寄付金集めに協力したりもしました。

しかしあなたは、たとえばこんな絵も描きました。

当時ロンドンには、ロンドンに行きさえすれば仕事があるという噂の風に吹き寄せられて、街のキャパシティをはるかに超えて大量に人が集まってきていました。近代の特徴である大都市への極端な人口集中の始まりでした。

住む家は勿論、安宿に泊まる金もない人たちが冷たいロンドンの路上に溢れ、それを多少なりとも救済するため、というより凍死者をあまり出してはまずいということで、夜間避難所がいくつもつくられましたが、そこに入れてもらって夜を過ごせる人の数は限られていました。

絵には中に入ることができなかった多くの貧しい人々が、それでも降りしきる冷たい雨の中で待っています。手前の帽子をかぶった人、そして後ろ姿の破れたコートを着た人は裸足です。

あなたはこのような人たちから目を背けることができませんでした。『ロンドン巡礼』にはこのような人々が大勢登場します。犬を捨てる場所という意味を持つ『ハウンズディッチ』という路を描いた176頁の絵には、拾い集めてきたガラクタを道端で売る親子の姿が描かれています。絵の右上にさりげなくHARROW ALLEY苦しみの小路、という意味の文字が刻み込まれています。

174

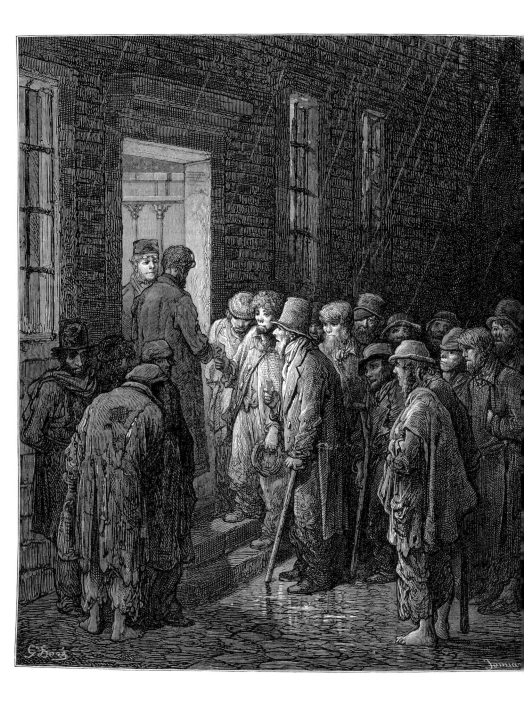

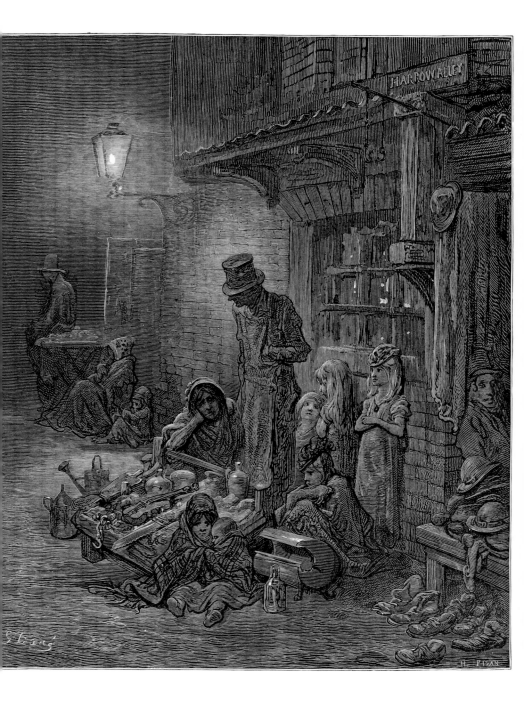

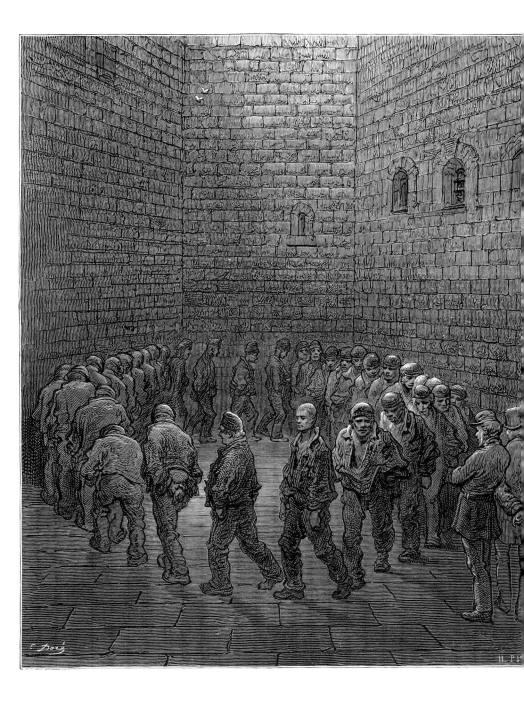

貧しさは窃盗などの犯罪と裏腹です。昨日も今日も食べるものがなく、そして明日も明後日も何のあてもないとなれば、この冷たいロンドンの寒空の下、どうやって生きていけばいいのでしょう。当然、犯罪を犯して監獄に収監される人が溢れます。釈放されてもすぐに舞い戻る人が大勢いました。そして捕まった人たちが監獄の中の狭い中庭でぐるぐると同じ場所を廻るだけの運動をさせられているようすを描いたものです。この絵はゴッホが模写して、このとおりの油絵を描いたことで後に有名になりました。

当然のことながら、親を亡くしたり親から捨てられたりした子どもも多く、慈善家が建てた子どものための病院などもあるにはありましたが、それで何とかなるような状況ではありませんでした。

あなたがロンドンの現実を描いたこの画集の実質的な最後に載せた『路上で発見されて』と題された絵には、路上で瀕死の状態で発見されて孤児院に連れてこられた、たった一本の蝋燭の光に照らされた少年の姿が描かれています。

あなたはほかにも当時のロンドンの人々の姿を描いたスケッチのような絵をたくさん描いています。煙突掃除人、路上の物売り、落ちぶれた紳士、路上の家族、ミルク売りの娘、橋の上で幼子を抱いた若い母親などの姿です。

この画集であなたが描いた情景は、この時代のロンドンをうかがい知る極めて貴重な、ほとんど唯一無二の資料にもなりました。写真家たちは当時の最先端メディアである写真の被写体として、このような貧民街や惨めな人々を選ぼうとしなかったからです。

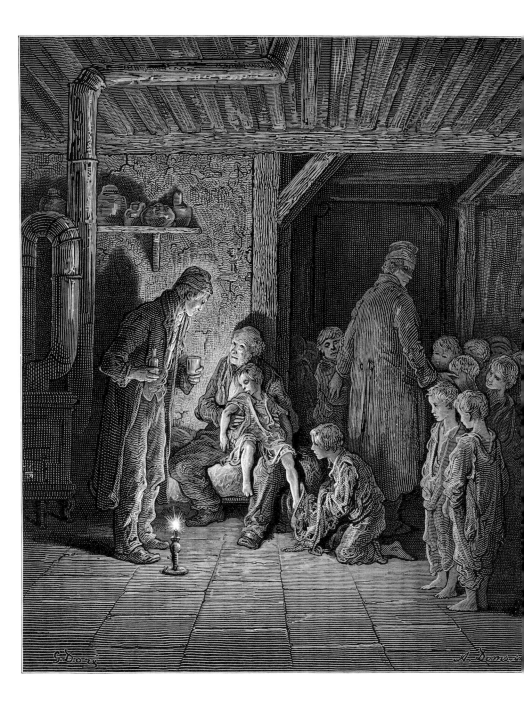

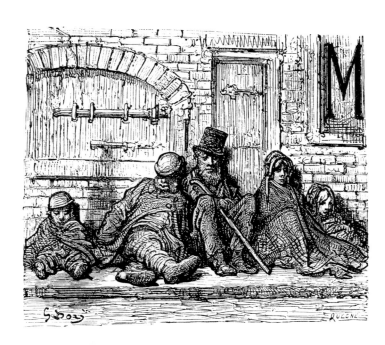

近代の産業資本主義社会の始まりの都市を描いたこの画集の最後にあなたは不思議な絵を一枚置きました。

ほかの絵は当時のロンドンの現実をリアルに描いた、いわば視覚的なドキュメンタリーですが、最後の絵に描かれているのはロンドンの未来の姿です。『ニュージーランド人』と題されたこの絵には、ニュージーランドの先住民マオリ族の衣装を着た画家がロンドンを写生している姿が描かれています。当時マオリ族は、侵入者であるイギリスに抗して果敢な闘いを繰り広げていました。あなたはきっとこの未来のマオリ族の画家に、自分を投影させたのでしょう。

絵の中のロンドンはすでに廃墟と化し、セントポール大聖堂はバベルの塔のように崩れ落ちています。こんな社会が、いつまでも続くはずがないと、続いていいはずがないと、あなたは感じていたのかもしれません。

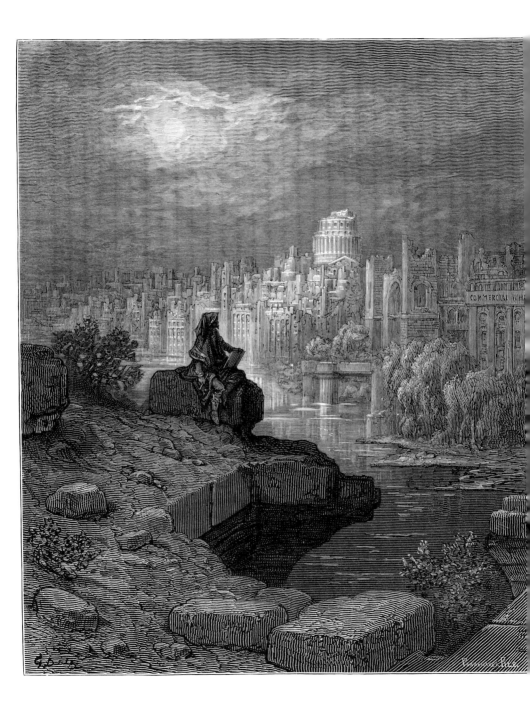

COMMERCIAL WH

　相変わらず仕事が山積し、上流階級とのお付き合いがますます増えていたにも拘らず、『ドン・キホーテ』に膨大なエネルギーを投入したことでも明らかなように、スペインが大好きだったあなたは『ロンドン巡礼』を発表した翌年の一八七三年に、スペイン通のダヴィジェール男爵とスペインを探訪しています。男爵とはそれ以前にも何度も一緒にスペインを旅していますが、今回の旅にはスペインに関する総合的な本を創るという明確な目的がありました。

　それはあなたのかねてからの念願でもありましたから、訪れた場所も極めて多く、ピレネー、カタルニア、サラゴサ、バルセロナ、バレンシア、マドリッド、ムルシア、グラナダ、ハエン、マラガ、ジブラルタル、アルヘシラス、セビージャ、コルドバ、エストレマドゥーラ、トレド、アビラ、オビエド、ブルゴス、グアダラハラ、バスク、バレアレス諸島などなど、あなたが訪れた主な場所をあげただけでも、この旅がスペイン全土を巡る大旅行だったことがわかります。もちろん闘牛やフラメンコなどもしばしば観ていて、要するにあなたはスペインを知り尽くそう、あるいはスペインを描き尽くそうとしたのでしょう。

　それまで主に文学的時空間を視覚化してきたあなたは、『ロンドン巡礼』で、あなたの目がとらえたロンドンの現実の姿を描き表すことによって、近代の産業化金融資本主義社会の光と影を世界に先駆けて体験した大

都市の実態と本質と課題を浮き彫りにすることに成功しました。これはそれまであなたが行ってきたのとは正反対の方法です。

その手応えが、つまり視覚によって対象の実態と本質を、言葉の意味によってではなく画像で物語ることができることを知ったあなたは、今度はあなたが大好きなスペインという場所、不思議な映像的魅力に満ちた場所の秘密を絵によって物語ろうとしたのでしょう。これは後のいわゆる社会主義レアリズムのように思想的な意味性を絵で表そうとする方法とはまったく異なる、成熟した視覚ドキュメンタリーとでもいうべき方法です。

視覚的な表現と言語的な表現は、音楽的な表現や身体的な表現や数理的な表現などとともに、人間が編み出した極めて豊かな表現方法ですが、それぞれにその表現方法ならではの異なるリアリティがあります。人や街を見つめて風刺画を描き、古典文学を視覚化し、油絵を描くことを仕事とし、ヴァイオリンの名手でオペラが好きでアクロバットもプロ並みだったあなたは、さまざまな表現とそれがもたらすリアリティや面白みや違いを熟知していました。

そして『ロンドン巡礼』で、絵の集合体によって近代都市の黎明期のロンドンを丸ごと体感させることができることを知ったあなたにとって、その表現方法の延長線上にあるものとして、スペインが魅力的な表現対象として映ったのでしょう。スペインはヨーロッパのどこの国にも増して視覚的なリアリティに満ちているからです。

私も長く住んだことがあるスペインは不思議な場所です。ピレネー山脈を境にヨーロッパと接していて、しかも地中海と大西洋に面しアフリカ大陸と向かい合ってもいますから、もちろんヨーロッパ的な要素もありますけれども、むしろそうではない要素、ほかのヨーロッパ諸国にはない要素が盛りだくさんです。

人類史最初の絵画の一つであるアルタミラの洞窟絵画のあるイベリア半島には、太古の昔から人が居住し、

その豊かな大地には幾多の文明や文化が折り重なっています。ケルトやゴートやギリシャやローマやフェニキアやカルタゴはもちろん、大航海時代に新大陸を発見してまったく異質な要素さえも取り込んで世界を制覇したスペインはまた、数百年もの間キリスト教文化とイスラム教文化とがせめぎ合い、それぞれの要素が混在し影響し合ってきた場所です。

とりわけイベリア半島に花開いた独自の、他のイスラム文化圏とも異なる優雅さを持つアル・アンダルース文化の影響が、スペインを他のヨーロッパ諸国とは異なるものにしています。そしてスペインの街のいたるところに、そして人々の表情やしぐさのなかに、多様な文化の痕跡が刻み込まれて活きています。それがスペインの強烈なまでの魅力です。例えばあなたの『スペイン』にこんな絵があります。

これはバレンシアの労働者を描いた絵ですが、これが木版画だということが一つの大きな驚きです。バレンシアは地中海に面した、一般的にはパエリアとオレンジで有名な街で、十三世紀にはカタルニアとアラゴンの連合国がイスラム教国にあったバレンシアのムスリムたちと熾烈な戦いを繰り広げるなど、スペイン北東部にあってはイスラム文化の影響が色濃く残っている街です。このいかにもスペイン的な屈強な体と強い顔立ちの労働者たちは、どちらも大きめのスカーフのような布をターバンのように頭に巻いていて、耳にはイヤリングをしています。

眼光は鋭く、一文字に閉じられた口元や顎に強い意志が宿っています。百聞は一見に如かずとはこのことです。これがスペインの労働者です。貧しい身なりをしていますが、だからどうしたと言わんばかりの顔つきです。後ろ手に隠し持つ棒はもちろん、何かあれば闘うためでしょう。漂う気迫のようなものには共通性がありますけれども、二人の顔つきは異なっていて、二人の素性の違いが表れています。幾多の文化が折り重なってきたスペインでは、その多様さと同じだけ人種もまた混ざり合っています。

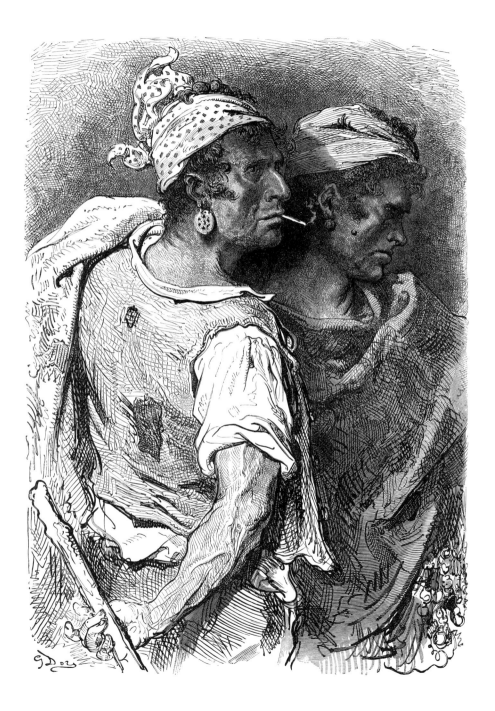

スペインを表す言葉に、「スペインとは、そういう国があるのではなく、数千万のバラバラのスペイン人のことをまとめて便宜的にそう呼んでいるに過ぎない」というのがありますが、実際スペインでは個人主義などという範疇をはるかに超えて個々人の存在が際立っています。スペイン人たちが拠って立つのは常に自分自身です。にも拘らずスペインにはあらゆることにおいてスペイン的としか言いようがない不思議な気配やバイブレーションやオーラ、あるいは誰もが感じる、スペインが発する独特のパルスのようなものがあります。

スペイン人のなかにはいい加減さや正直さや見栄や自尊心などが矛盾なく同居していて、特に民衆は自分の自由や領分を他者から侵されるようなことに対しては我慢しません。ゴヤの時代にナポレオンが侵略してきたときに、フランスの正規軍を相手に戦い彼らを追い返したのは民衆です。たとえボロは着ていても存在のカッコ良さがときに王侯貴族を凌駕して見えるのは、もしかしたらスペインくらいかもしれません。スペインでは文化は、街や大地や民衆と共にあるのです。

彼らの足が踏みしめているスペインの大地の文化的風土のようなものが、この画集には見事に描かれています。透徹した観察力と精緻な描写力があなたの真骨頂であり、それを存分に発揮することこそが『スペイン』という仕事の意図でもあったでしょう。すなわち絵の集合体によってスペインを、意味を超えて語り尽くせないかということです。

この絵は農民を描いたものです。空のカゴの中に子どもを入れて、おそらくこれから農作業に出かけるところなのでしょう。スペインならどこにでもあるナツメヤシの木が見えます。スペインの農園というのはほとんど貴族が所有していましたから、農民の多くは、そこで畑や果樹園の世話をして暮らす小作人です。

この絵は、これまたスペインではどこでも目にするヒタノ（ジプシー）の家族です。ヒタノはスペイン全土に、とりわけアンダルシアには多くのヒタノたちが暮らしています。ヒタノは一般的には今も昔も被差別階級ですし、彼らを蔑む人も多くいて、実際に貧しい暮らしをする人がほとんどですけれども、しかし彼らにはそんなことなど意に介さない生命力の強さがあって、決して自分たちを惨めな存在だとは思っていません。

しかも歌と踊りとギターとが一体になって演じられる、スペインが世界に誇るフラメンコは基本的に彼らのもので、今日でも大勢の世界的スターを輩出していますから、貧しいだけの存在ではありません。

絵には、何の用なんだよ、とでもいいたそうな目つきであなたを見つめる女の子の手前にタンバリンが描かれています。老女の肘のあたりにはトランプがあり、髪をとかしている、あるいはシラミを取っている若い女性は髪飾りをつけていて、絵の中にヒタノならではの小道具が勢ぞろいしています。ジプシー占いという言葉がありますけれども、確かに彼らは迷信深く、その日暮らしのような生活をしていますから、一寸先のことや運命が気になるのかもしれませんし、ただ暇つぶしが好きだというだけのことかもしれません。

そして暇つぶしということでいうなら、歌や踊りが一番です。たとえ貧しくても衣食住をそれなりに確保することができたなら、もしかしたらそれ以外の時間に関しては、いっそ人間にとって最も楽しいことである歌や踊りに費やすのが最も賢い生き方だと、言えないこともないかもしれません。

この絵は、グラナダのアランブラ宮殿の対面にあるサクラモンテの丘の洞窟に住むヒタノの家族を描いたものですが、とにかく彼らは老いも若きも歌い踊ることが大好きです。子供の頃からこうして歌い踊って暮らすのですから、複雑なフラメンコのリズムだっていつのまにか体で覚えてしまいます。ギターだって上手くなるでしょうし、歌だって息をするのと同じように歌えるようになるでしょう。少年や老婆の手足、そして身振りや顔つきはまさしくフラメンコです。感服するしかないあなたの観察力と描写力です。

暇つぶしと言ってしまっては顰蹙（ひんしゅく）をかうかもしれませんが、人間にとってはもう一つ、恋という、時間も何もかも忘れるほどについ夢中になってしまうことがあります。フラメンコの歌も、そのほとんどは恋や失恋や、それをめぐる恨みつらみや喜びや悲しみを歌ったものです。

ただ恋の炎は、何かの拍子にたまたま発火するものなので、互いが一瞬にして一目惚れということが稀にあったとしても、普通は行き違いや片思いや横恋慕や思い込みや心変わりや一人の女性の取り合いなど、いろんなトラブルがつきものです。そこであなたが描いた次頁のこんな場面が、しばしば起こるということにもなります。

192

この絵では二人の男が刀のような大きなナイフを手に睨み合っています。立会人らしき人もいますし、女性が一人頭を抱えていますから、これは要するにその娘を巡っての決闘なのでしょう。恋というのは本来は情の通い合いで、その娘がどちらの男を好きかということが重要なはずですから、決闘で片をつけるというのは考えてみれば変な話です。

どちらかの男が彼女に手を出したということなのかもしれませんし、単に通りすがりに彼女に色目を流したというだけかもしれません。冷静になって考えれば互いに命を賭けるまでのことではないのかもしれませんが、ただそういうことの一切が見えなくなってしまうのが恋。理由が恋であれ些細なことで言い争いが昂じたからであれ、スペインでは今でもこうした物騒な場面を目にすることがたまにあります。スペイン人は一般に自尊心が極めて高く、ましてやヒタノの男たちは、その場その場の一瞬に命を懸ける、というか、どうでもいいことで後先の見境をなくしてしまうという、なんだか一触即発的なところがありますから、笑顔の語らいが急に決闘に変わってしまうようなことだって、いつ起きても不思議ではないのがスペインです。そうでなければビゼーのカルメンやドン・キホーテの物語だって生まれようがなかったかもしれません。

そういうちょっと奇妙なスペイン人たちですが、時には力を合わせてとんでもないことを実現してしまうこととだってあります。次の絵は、グラナダのラ・アランブラ宮殿の『ライオンのパティオ』を描いたものです。

この建築は現実離れした比類なき美しさに溢れています。あなたも感嘆したのでしょう。珍しく写生をするかのように宮殿のなかを描いています。グラナダやアンダルシアが、イスラム教を信じるムスリムたちの統治下にあった時に創られた建築と庭園ですが、噴水の水の音が心地よく、木々の緑や花々が目を癒し、爽やかな風が流れる宮殿は、まさしく彼らが夢見る天国が地上に舞い降りてきたかのようです。

華麗でありながらきわめて自然に存在するこの建築空間のすべてが、一つひとつ人の手によって組み上げられたものだということがきわめて一つの奇跡に想えます。さらにそれを成したのがムスリムであれ、あらゆるものが混ざり合ってできたあの無秩序なスペイン人だという事実が、もう一つの奇跡です。

しかしスペインの職人たちは一般に思われているよりはるかに勤勉で、興が乗れば献身的に仕事に打ち込みます。そこには、明日のことは明日にという刹那的なところがある反面、だからこそ目の前の一瞬に命を燃やすという彼らの性根のようなものと、どこかで通じ合っているのかもしれないと感じさせる何かがあります。ガウディの建築だって存在し得ないでしょう。もそうでなければこのような建築ができるはずがありません。

しかしたらこれを創った人たちの目には、一瞬と永遠とが同じものとして映っていたのかもしれません。ヴィジョンと現実とを分けないこと、その境がないように見えることもまたスペインの不思議な特徴の一つです。

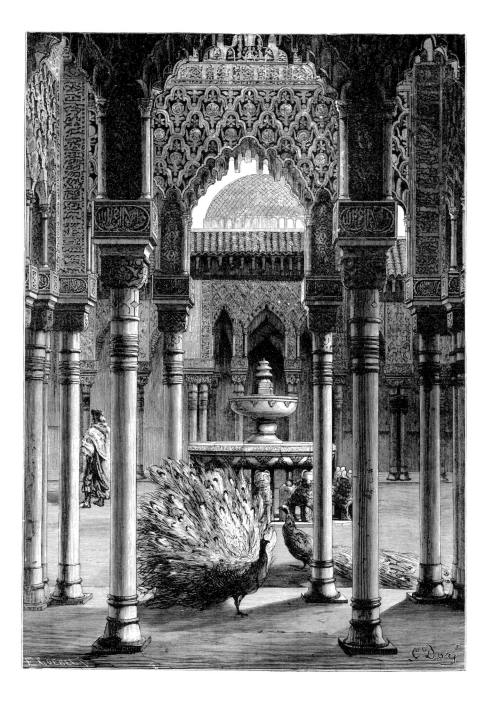

あと2点、あなたの『スペイン』の絵を見てみます。一つは牧夫とその眠る息子を描いた絵、もう一つは、缶に入れた牛乳か何かを運ぶ途中の道端で休んでいる若い娘の姿を描いた絵です。スペインで長く暮らした私にとって、このような絵から浮かんでくる言葉は無数にあります。しかしこれらの絵には、言葉で語り得る以上の、絵によってでしか語り得ない何かがあります。そして実にスペイン的です。あなたの『スペイン』はそんな絵に満ちています。見事です。

『スペイン』を発表した一八七三年、あなたはフィリポンから独立して間もない一八五四年に発表してあなたを一躍有名にした、いわば出世作である『ガルガンチュアとパンタグリエル』に手を加えて、この大巨人にまつわるラブレーの五つの物語を『ラブレー全集』として新たに発表しています。成熟期のあなたにとって、若干二十二歳の時の小さな判型の作品の完成度が満足のいくものではなかったからでしょう。

あなたが自らの存在を世に高らかにアピールした『さすらいのユダヤ人の伝説』は一八五六年であり、あなたの名声を揺るぎなきものにした『神曲 地獄篇』は一八六一年です。最初の『ガルガンチュアとパンタグリエル』を創った頃、あなたはまだ自分の作風を知り尽くした以心伝心の彫り師たちのチームを自らのアトリエに抱えてはいませんでした。また当時は盛んに風刺画の仕事をしていたこともあって、初期の作品には小さな判型の風刺画的要素を持つ作品が多く、仕上がりも後の版に比べればはるかに精緻さを欠いていました。

多くの優れた作品をすでに世に出したあなたは、文学的時空間を視覚化する実質的な端緒（たんしょ）ともなったこの作品を、版画表現技術をほぼ確立したと考えられるこの時期に、自分の表現レベルに相応しいものにしておきたかったのでしょう。

私にはこの頃からあなたは、成功とは裏腹の悩み、あるいは絶望とはいわないまでもこの世の儚さのような

ものを、もしくは現実に対する諦念のようなものを意識し始め、そして、もしかしたら無意識のうちにも人生の仕上げに入ったように思われてなりません。

現実的には、あなたの表現者としての名声は絶頂期にありました。ロンドンでは王家を含めて階級社会の頂点に位置する人々と親しく交際し、あなたのドレギャラリーの油絵はロンドンでは極めて評判が高く、高額で王侯貴族や富豪たちに買われました。海の向こうのアメリカにまで運ばれていく絵や、その途中で船が沈んで失われてしまった絵までありました。

母国フランスと亡命先のロンドンでの評価のギャップは、あなたに複雑な想いをもたらしたでしょう。

しかも愛する故郷のアルザスをドイツに奪われた哀しみは大きく、別荘もあったアルザスの山々を自由に歩けないことは、山歩きが大好きだったあなたに理不尽極まる痛みをもたらしてもいたでしょう。

そのうえ兄が病に倒れ、最愛の母が喘息に苦しむようになり、何かとロンドンでの仕事が多くドレギャラリーのための油絵の制作に追われていたあなたに会いたいと、パリの母親からしょっちゅう手紙が来ていたそうですから、できればイギリス人の女性との結婚をと考えていたあなたでしたけれども、ゆっくりと愛を育む時間などとてもなかったでしょう。

若くしてデビューして以来、睡眠時間を削って遊びと膨大な仕事とを猛スピードでこなしながら、まるで機関車のように疾走し続けてきたあなたの心と体は悲鳴を上げ始めていたのかもしれません。スペインへの大旅行も、もしかしたらそのような状況から距離を置く転地療養的な面があったのかもしれません。しかしそれさえも三七九点もの膨大な量の絵を載せた大仕事にしてしまうところが、いかにもあなたらしいところです。何よりも絵を描くことに命を燃やしたとしかいいようがありません。

決定版『ガルガンチュアとパンタグリエル』では、あなたは最初の作品のアイデアを生かしつつも、それよ

202

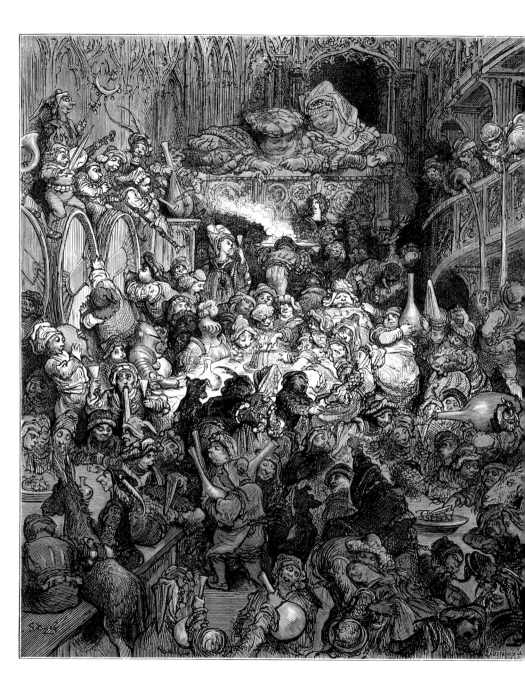

りはるかに構成のしっかりした、そして丁寧な作品を描いています。

前頁の絵は大巨人の王が普通の大きさの人々の国を治める物語の中で、グラングジェ王夫妻が、息子のガルガンチュア王子の誕生を祝って民を招待して催した大祝賀パーティの様子を描いた絵です。例によって画面から溢れんばかりの大勢の人々が実に丁寧に、そしてユーモラスに描かれています。

次の絵は、成長したガルガンチュア王子がパリに留学した時、パリに現われたガルガンチュアのあまりの巨大さに驚いて、巨人の姿を一目見ようと野次馬たちが大挙して押し寄せて足の踏み場がなくなり、またその騒動のあまりのすごさに恐れをなしたガルガンチュアが、思わずノートルダム大聖堂に避難したようすを描いたものです。とんでもない大巨人ぶりですが、これくらい大げさに描かないと釣り合いがとれないくらい、この物語そのものが奇想天外なのですから、これはご愛嬌です。ここでもノートルダム大聖堂やパリの街並みや、屋根によじ登ったりなどしている人たちも含めて群衆などが細かく丁寧に描かれています。

このラブレーの全部で五話からなる物語は、ダジャレや下ネタや誇大妄想や数字などへの偏執やスカトロジー（糞尿話）満載の、奇想天外という言葉はこの物語のためにあるのかと思うような突拍子もないお話ですが、しかしそんなどんちゃん騒ぎのような、またそれを盛んに囃し立てる祭りのお囃子のような騒々しさから少し離れて見てみると、実は非常に人間的な、というより人間の欲望を丸ごと肯定するような、そしてその向こうにユートピアを夢見る純真な心が垣間見える不思議な物語です。

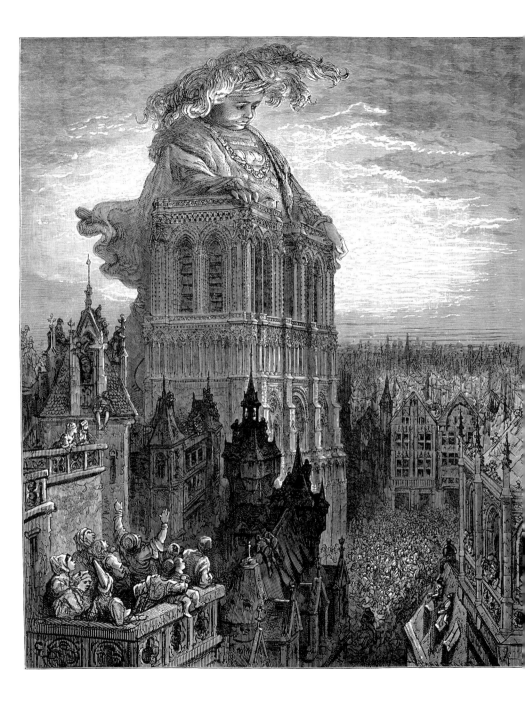

そんな物語に対してあなたは、新装版では特にラブレーと彼の物語の内にある人間的な理想主義、つまりルネサンスの盛期を生きたラブレーならではの時代的な精神に焦点を当てて、ダジャレや絵にするにはちょっとはばかられるようなスカトロジーなどに惑わされることなく、あなたらしく人間的で健康的でユーモラスな絵を満載させています。

たとえばこんな絵があります。これは隣国との大戦争があった後、ガルガンチュアの国と人々が将来、みんなでお腹いっぱい美味しく食べて恋をして、歌を唄ったり踊ったり、いろんなことをして楽しく遊び学ぶ日々を送れるようになる日を、つまりはユートピア（理想郷）の実現を夢見ている場面です。

ちなみにこの作品にはなんと七一九点もの絵が載せられていて、そのなかにはここで見てきた大判の版画以外に六五八点もの中小の挿絵があります。今日の漫画の先駆ともいうべき、それらの絵を次頁以降にいくつか見てみます。

こんな緻密で細心な仕事をしながら、またさまざまな友人や上流階級とのお付き合いもし、彼らの別荘に出かけて釣りをしたり王太子妃に水彩画をプレゼントしたり、その合間を縫って少しは恋もして、さらには、はるばるスペインにまで旅をして絵を描き続けたわけですから、しかも絵に関しては手を抜くということをしていないのですから、いくら描くスピードが速かったとはいえ驚異的です。

そしてあなたの描く絵のなかに、人間や社会に対する嫌悪や悪意や妬みなどのネガティヴな、あるいは病的な要素が表れていないのは、あなたの天性の資質によるものだったかもしれないとはいえ驚異的です。人間や社会の可能性や前を見続けることもまた、あなたの表現者としての一つの大きな才能だったのかもしれません。

206

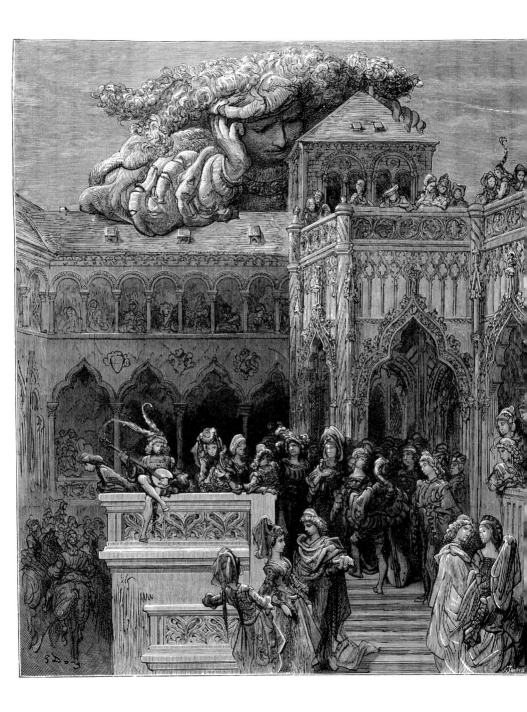

一八七五年に発表した、サムエル・コールリッジ（一七七二〜一八三四）の詩にあなたが挿絵を描いた『老水夫行』は、古典文学の世界を丸ごと視覚化するというあなたの壮大なプロジェクトの実質的なスタート宣言だった『さすらいのユダヤ人の伝説』と同じ全紙版の、ほとんど画集というべき特大サイズの詩画集でした。

『老水夫行』はコールリッジの代表作の一つで、桂冠詩人 ワーズワースとの共作でロマン主義の扉を開いたとされる『叙情歌謡集（Lyrical Ballads）』の巻頭詩で、かつては船乗りだった老人が経験した不思議な航海とその顛末を、結婚式に招かれた若者を道端で強引に呼び止めて語りかける形式の詩です。

物語は、航海の途中に船が南氷洋に流されてしまい、凍りつく船の上に現れた一羽の海鳥アルバトロス（アホウドリ）を追って進むことで、船はかろうじて南氷洋を脱出しますが、まだ若かった老人はその海鳥を弓矢で射殺してしまいます。 船はなんとか赤道あたりまで辿り着きますが、海鳥の呪いによって灼熱の中、無風状態の凪が続き進退両難の状態に陥ります。

周りがすべて水である海の中で飲み水が底を尽き、船乗りたちは一人また一人と死んで行きます。 やがて一艘の船が近づいてきますが、見れば乗員が死に絶えた幽霊船で、船上では幽霊と化した老婆がサイコロを振っ

210

ているばかり。

その後、ただ一人生き残って海の上を漂い続けた老人の眼にある日、海の中の海蛇の姿が映ります。思わず美しいと思った老人が海蛇の美しさを称えると、その途端に呪いが解けて船は陸の方へと向かい、老人は生きて大地を踏みしめます。その老人はそれ以来、誰彼となくその話を語りかけ、命あるすべてのものを敬い慈しむよう説いて回るという話です。そんな物語詩のなかの、私が好きな絵をいくつか見てみます。

この詩画集であなたは、これまで身につけてきたことの集大成と、さらなるチャレンジ、すなわち木口木版画による表現の極致をあらためて追求したように見えます。三九点の作品はどれも極めて精緻で豊かな表現力に富んでいます。作品を見れば、細かな彫りを駆使した、雪が降りしきる凍てついた南氷洋の描写。極細の線による幻のような表現と手前の船のリアルな描写とを組み合わせた絶妙の表現。細かな線による遠近法で表されたまるで印象派を先駆けたターナーの絵のような描写。波のなかに無数の幻影が浮かび上がる、木口木版の太い線の力強さを生かした描写。細かな雨の線描と立ち込める霧がかたちづくる天使たちの幻。原作の幻想性を強く後押しするかのような自由で大胆な構図などなど。

どれをとっても大判の画面のなかにあなたの表現力の限りを尽くした入念な構成と熟練の表現技が惜しげもなく展開されています。まるで自分が出来得る限りのことを今しておかなければ、という声が聞こえてきそうな、どこか思いつめたような熱意、あるいは決意のようなものがひしひしと伝わってきます。もしかしたらあなたは、自分にはもうそれほど多くの時間が残されてはいないかもしれないということを、天才ならではの直感力で感じていたのかもしれません。

とはいえあなたはまだ四十三歳。平均寿命が今よりも短かかったとはいえ、普通ならさあこれからという歳です。

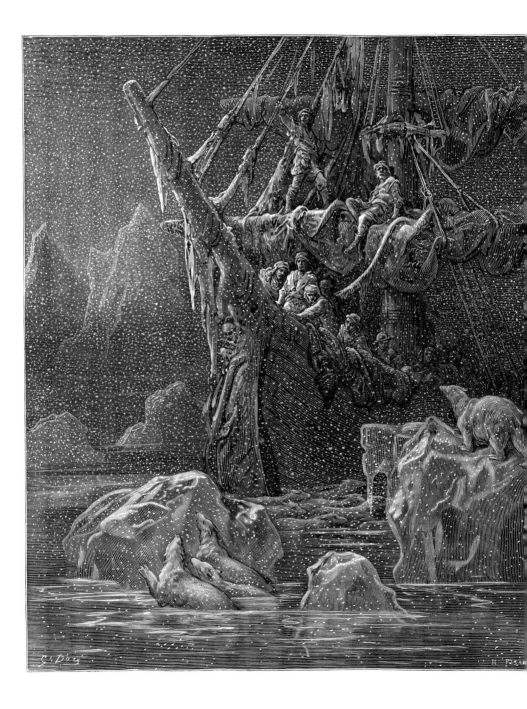

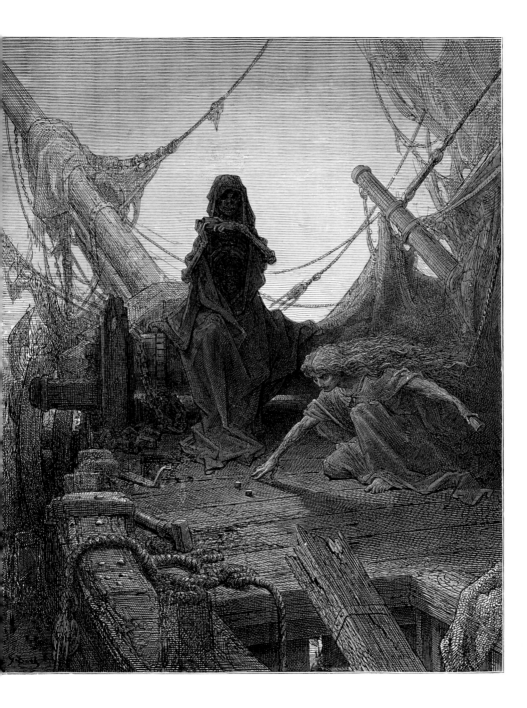

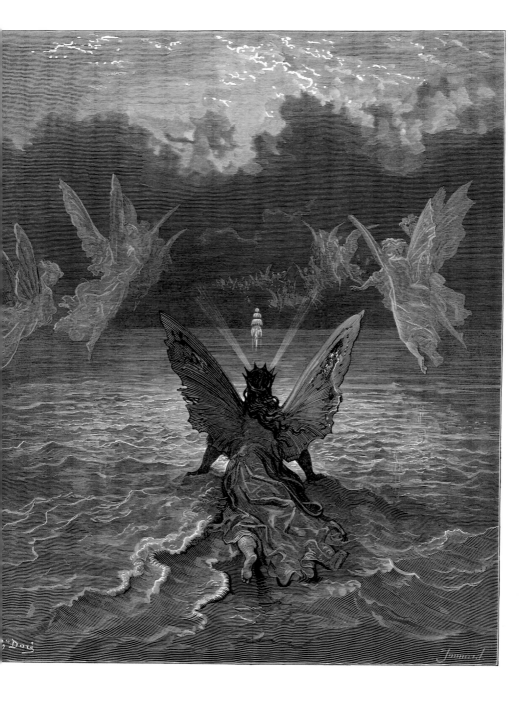

実際あなたはその頃、社交界のメインゲストとしてさまざまな場所に招待され、ヴィクトル・ユゴーのような文豪や、やがて美しい時代『ベル・エポック』を代表する大女優となるサラ・ベルナールのような女性とも親しくつき合い、とりわけしばしば自宅を訪れていたサラとは結婚に至っても決して不思議ではない仲でした。

相変わらずドレギャラリーのための油絵の大作を好んで描き、あなたのアーサー王シリーズに魅了されたオルガンの名手で作曲家のシャルル＝マリー・ウィドール（一八四四〜一九三七）に、あなたの『エレイン』はオペラにすべきだと言われたときには「もし君が作曲してくれるなら私はすべての舞台美術と衣装をデザインしよう」と答えているくらいですし、一八七七年にはパリのサロンに初めての彫刻作品を出展していますから、あなたの表現意欲はますます盛んで、絵画以外のものにも積極的に取り掛かり始めていました。

一八七八年以降盛んに彫刻を、しかも巨大な作品を創るようになりました。ただあなた専門の油絵のギャラリーの所在がロンドンだったように、ロンドンでの評判とは逆に、あなたの油絵は相変わらず母国のパリでは評論家たちからあまり高く評価されませんでした。そのことはあなたの悩みの一つではあったでしょう。

ドイツ軍によるパリの包囲は一八七一年にはすでに解かれていましたが、あなたはしばしばイギリスを訪れています。『老水夫行』もロンドンで出版されました。交流関係の広いあなたの友人は上流階級を含めて増える一方でしたが、どちらかといえばあなたは社交界の付き合いよりも郊外への小旅行などの方が好きだったようですし、山や自然が好きだったあなたはスイスなどにも出かけています。

ただスイスでは途中でパスポートをなくし、仕方なくスケッチを描いてみせたところモントリューの市長が特別に通行許可証を発行してくれたというエピソードのおまけ付きです。あなたの名声の高さが伺い知れます。

しかし老いた母親はすでに長らく病床にあり、酷使し続けてきたあなたの心臓もまた、悲鳴をあげ始めていました。

第二十六話　十字軍の歴史

あなたは、サロンに最初の彫刻作品を出展した一八七七年から盛んに彫刻を作り始めますが、同じ年にジョセフ・フランソワ・ミショー（一七六七～一八三九）の『十字軍の歴史』への挿絵を施した二巻本が発行されています。

その頃あなたは、長年の念願だったシェークスピア作品やアリオストの『狂乱のオルランド』を視覚化する構想を盛んに練っていましたし、『十字軍の歴史』の絵は、あなたにしては珍しく感情を抑えて描いていますので、私には『十字軍の歴史』は出版社からの注文を受けて制作した作品のように感じられます。挿絵の数が一〇〇点という分かりやすい数字であることからも、そのような契約をあなたが受けたということが推察されます。

またその頃のあなたはドレギャラリーの油絵の大作を描くのに忙しかったこともあり、若い頃のように依頼された挿絵の仕事を次々にこなすというのではなく、版画に関してはすでに自分が表現したい作品に限っていたように思われます。

ただミショーの『十字軍の歴史』は、ヨーロッパと中東、具体的にはキリスト教圏とイスラム教圏との二百

220

年もの長きにわたって繰り返された戦いの歴史を双方の視点を入れて書いたちょっと珍しい本です。『十字軍』の遠征というのは一般的には宗教対立とされていますけれども、その始まりや理由や実態や意味など、よくわからないところが極めて多く、決して単純な宗教対立などではありません。

今日の欧米とイスラムとの対立の構造がそうであるように、背景には複雑な経緯や背景や歴史があり、ましてや十一世紀から始まった十字軍の戦いはそれよりはるかに不可解で、根底に双方の価値観や社会体制や習慣の大きな違いがあったとはいえ、何もかもが検証不可能なほどの謎に満ちています。

もともとキリスト教とイスラム教とは、どちらも旧約聖書を源とする宗教です。キリスト教はアダムとエバの直系の子孫とされる、今から約二千年前に生まれたイエスを神の子とし、その教えを敬う宗教であり、イスラム教は今から約千四百年前に生まれたムハンマドを、モーセやイエスなどの重要な預言者の系譜を引く、最後にして最良の預言者であるとし、そのムハンマドが説く神と、彼の言葉を書き記したクルアーンを敬う宗教です。つまりキリスト教とイスラム教は、同じ親を持つ兄弟宗教にほかなりません。

大きな違いは、キリスト教がイエスを神の子と同様の存在とするのに対し、イスラム教では神はアッラーのみであり、ムハンマドはあくまでも神の言葉を預かり民に伝えた最重要預言者であるとする点です。つまりイスラム教を信じるムスリムたちにとっては、キリスト教徒たちが人間であるイエスを神の子とし、その言動を新約聖書に著して敬っていることに納得がいかないわけです。

ただ、どちらも旧約聖書を重視しているのは同じであり、イスラム教に関してよく「目には目を歯には歯を」という言葉が引用されたりしますけれども、この言葉は旧約聖書の、モーセが神から授かり民に示したさまざまな約束事の一つであり、もし他人を傷つけたりした場合は相手に与えたのと同じ傷を自らが負って償わなければならないという意味であって、何もイスラム教が特に攻撃性を煽っているというわけではありません。

ジハードという言葉もよく聖戦という意味で使われていますけれども、クルアーンが説く意味としては、礼

拝をしたり巡礼をしたり、貧者や弱者に施しをしたり優しくしたりなど、神を信じ神に仕える気持ちを形に表すことに一所懸命努力しなさいということであって、何も戦争を鼓舞しているわけではありません。

つまり、教義や宗教としてのもともとの構造はキリスト教とイスラム教は似通っているのですが、ただキリスト教はキリストが十字架に架けられてから次第にヨーロッパに浸透して千年以上もの時が経った十一世紀には、その価値観が社会構造に組み入れられて単なる宗教のレベルを超え、王権と並んでローマ教皇を中心とするカトリック教会が絶大な権力を持つようになり、文字通り教皇が宗教の世界における皇帝のような存在になっていました。当時の人々や王侯貴族にとっては教会から破門されるということが一つの大きな恐怖でした。破門されれば死後に天国へ行く道が閉ざされると思われていたからです。諸王が教皇の命令に従わざるを得なかった事情がそこにあります。破門の権限は教会が、突き詰めれば教皇が持つわけですから、そのことが教会の権力と直結していました。

宗教や権力が強くなればなるほど、また広域に広がれば広がるほど分派対立や勢力争いが起きるのは世の常で、十字軍の始まりとされる十一世紀の終わりには、かつてのローマ帝国もキリスト教会もヨーロッパの西と東に統治権が分かれ、互いに競い合ったり対立しあったり分派活動が活発になっていました。またキリスト教がヨーロッパ全土に広まったのに対し、イスラム教は主に中東や北アフリカ、さらにはイベリア半島に急激に広まっていきました。

その宗教上の勢力争いと、統治国家の形態をとり始めた国同士の領土や経済圏などをめぐる国家的な対立が、宗教の違いを利用して戦争に至ったり、あるいは宗教上の統治権争いの代理戦争としての国と国との戦争が行われたのが、十字軍という奇妙な戦争の一つの大きな背景でした。

ヨーロッパの中心部から西ではカトリック教会の権威が行き渡っていましたが、現在のトルコのイスタンブールであるコンスタンティノープルを首都とする東ローマ帝国では、キリスト教もコンスタンティノープル総主教庁を中心に、いわゆる正教会とよばれる地域性を重視した独自の広まり方をしていました。東ローマ帝国と正教会は西のカトリック教圏と東のイスラム教圏との間にあって、とりわけ現在のトルコから以東のイスラム教圏と隣接しているために、常に東からの圧力を受けていました。

そして十一世紀の終わりには、かつて東西南北の交易の中心として栄えたコンスタンティノープルの勢いは衰え、東側からたびたび侵略の脅威を受けるようにさえなっていました。東ローマ帝国の衰退はすなわち正教会の衰退を意味します。そのためなんとか自らの勢力を誇示し、東方のイスラム教を排して中東を正教会の支配下に取り込みたいというのが正教会側の悲願であり、逆にコンスタンティノープルの弱体化を機に勢力圏を一気に拡大しようというのがカトリック教会側の思惑でした。それらが重なりあったところに十字軍の基本的な動機があると考えられます。

またヨーロッパの西のイスラム教圏下にあったイベリア半島では、カトリック教会の意を受けて、いわゆるレコンキスタ（失地回復）がすでに始まっていました。

しかし十字軍を編成して、イエスが十字架に架けられた場所であるエルサレムをムスリムたちの手から奪回せよというローマ教皇の急ごしらえの錦の御旗の下に各地から馳せ参じた者は、そこそこ数は多かったものの、軍隊の体をなしてはおらず、諸王が派遣した軍隊に混じって戦に参加すれば教皇さまがいろんな過去の罪をお許しくださり、それによって地獄行きを免れることができるらしいということで、食い詰めた農民や女子どもまでもが集まってきていました。

223

当然のことながら兵糧も持たず武器らしい武器も持たない彼らは、ほとんど巨大な難民集団のようなものといってよく、また兵士たちにもこれといった規律がなく、しかも教皇のお墨付きの聖戦という錦の御旗を掲げて正義は我らにありと思ってもいましたから、進軍の途中で彼らが略奪集団と化したのも無理はありません。

イスラム教圏に入る前にすでに豊かなユダヤ人を虐殺してその財産を奪ったり、同じキリスト教徒なのに正教会圏下にあるハンガリーなどでも宗教の違いを理由に平然と略奪を行ったため、ハンガリー正規軍の反撃に遭って、かなりの参加者が目的地のエルサレムには入れずに命を落としてしまっています。

要するに何もかもがある意味ではめちゃくちゃで、参加した多くの人々の頭の中には、正教会派の人々も同じキリスト教徒であるとか、キリスト教そのものがユダヤ人によってつくられたものだという基本的な理解や教養そのものが欠落していました。

また一生に一度のメッカへの巡礼を義務付けられているイスラム教圏のムスリムたちから見れば、そんなならず者集団であっても、それでもとにかく彼らが聖地と称するエルサレムを目指しているということであれば、その行く手にわざわざ立ち塞がって戦闘を交えるのも大人気ないと、なんとなく思っていたかもしれません。

彼らに施しをした街があったくらいです。貧者には施しをするのがイスラム教徒たちの義務だからです。

ともあれ、このままでは危ないと思った教皇が各地の諸王たちに正規軍の派遣を要請したため、各地から騎士団なども合流し、十字軍は結局、悲願のエルサレム入城を果たすことになります。

十字軍について随分と話してしまいましたが、私が言いたいのはこの戦いには、どんな戦争もそうであるように正義など存在しないということです。しかしながら二百年もの長きに渡って繰り返されたこの十字軍の遠征は結果的に、ヨーロッパ社会に、良くも悪くも東西南北の文化と文明の交流をもたらしました。

しかも当時のヨーロッパに比べて、イスラム教圏の文化はより成熟していて、建築や灌漑や天文学や航海術

224

などの技術においても格段に優れていて、そこで学んだことが後のヨーロッパの興隆につながりました。

イベリア半島ではレコンキスタのさなかにも、そこではトレドの都には『トレド翻訳院』という図書館兼研究所があり、そこではアラビア語に訳されたギリシャ・ローマの文献やイスラム文化に蓄積された様々な知識がラテン語に翻訳されていました。

イスラム圏との接触によって彼らの栄華と文化のすごさを身を以て知る、交易の興隆に伴って栄えたベネチアやフィレンツェの富豪たちの後ろ盾がなければルネサンスは起きなかったでしょうし、そしてコロンブスが西回りでジパングにまで行けるはずだという確信を持つこともなかったでしょう。

ともあれ、当事のヨーロッパと中東とは文化的に大きなギャップがあり、十字軍の遠征は、その現実を目の当たりにする大きな機会にはなりました。226頁にあなたの『十字軍の歴史』のなかの、『オリエントの豊かさに羨望の目をみはる十字軍の兵士たち』と題された絵があります。

ローマ教皇やコンスタンティノープル総主教庁の思惑が何であれ、また参加した諸王の目論見が何であれ、個々の兵士たちにとっては、豊かなオリエントを攻めることによって得られる戦利品が、長い遠征に参加する一つの大きなモチベーションではあったでしょう。

ただ、戦争は、どんな戦争であっても双方に深い傷と遺恨と復讐の念を遺します。戦いが戦いを、憎悪が憎悪を呼び、敵愾心（てきがいしん）ばかりが増幅されて、やがて対立は修復不可能なところにまで至ります。

227頁と228頁の二点の絵のうちの最初は、後続の十字軍が先行部隊の壊滅の惨状を目撃した場面です。そして次の絵は、十字軍によって殺害されたムスリムたちの首が彼らの街に投げ入れられている場面です。

戦争は、国にとっては勝った負けたの争いであっても、そこに参加したどちらの側の兵士にとっても自らの命を賭けた殺し合いであり、そしてそこで命を落とせば、自らの未来が消え失せるのみならず、関係する多くの人々に深い悲しみと打撃をもたらします。

230頁の絵は、旗をなびかせて出陣する部隊を見送っている場面です。赤ん坊を背負った女性は、夫が出征するのでしょうか。残された家族はイエスさまに無事を願うしかないのでしょうか。

そして231頁の絵は、一人の騎士の帰還を描いたものです。多くの仲間が命を落とし、帰ってきたのは彼だけなのかもしれません。女の人が泣き崩れているお墓のそばに僧侶が立っているところをみれば、既に亡くなった人の葬儀が行われているのでしょう。遠く遥かな場所で命を落とした人の遺体が戻ってくるはずもないとすれば、この墓は、十字軍に参加した人たちのための共同の墓なのでしょう。

『十字軍の歴史』という作品では、あなたの絵のトーンは全体的に静かで、実に寡黙に見えます。淡々と、しかしあなたならではの精緻さと正確な構図と円熟した表現力によって描かれた絵が続きますが、最後に全体のなかではちょっと異質な絵があります。スペインでのレコンキスタによって陥落するイスラム最後の拠点グラナダのアランブラ宮殿を去るサラセンの王を描いた232頁の絵です。

スペインが好きで、グラナダやコルドバなど、イベリア半島に咲いたアル・アンダルース文化の華というべ

229

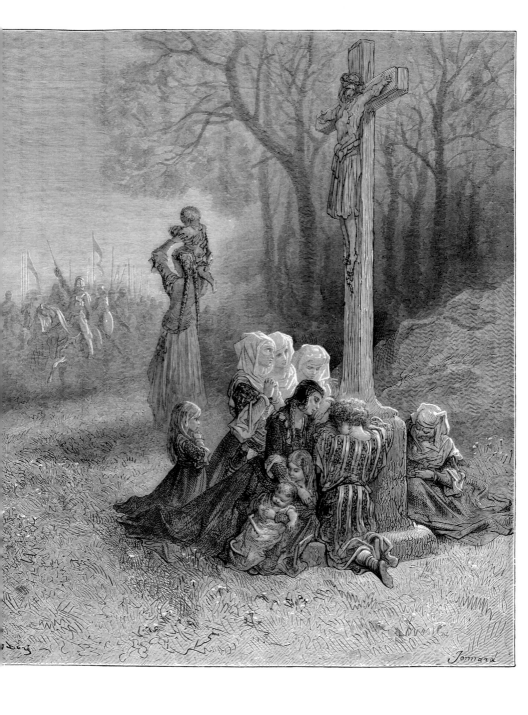

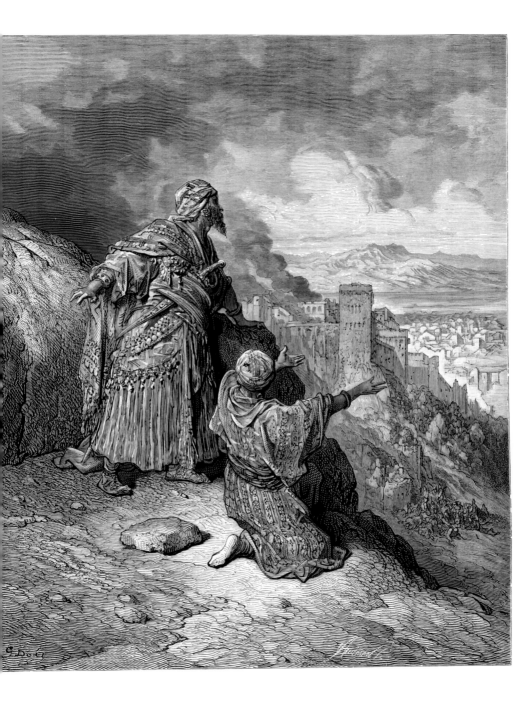

き美しい建築や街に魅了されたあなたならではの作品です。

『十字軍の歴史』を制作したあとあなたは、かねてからの念願だった『狂乱のオルランド』に取り掛かります。『狂乱のオルランド』はルネサンス後期の作品であり、レコンキスタにおけるキリスト教サイドの騎士たちと、サラセンの豪傑たちとが入り乱れて麗しのアンジェリーカ姫を巡って繰り広げる壮大な波乱万丈の騎士物語で、いかにもあなた向きです。

もしかしたらあなたにとって『十字軍の歴史』は、キリスト教徒とイスラム教徒との戦いに関する予備知識を得るための、そして何より『狂乱のオルランド』を描くための、準備運動のようなものだったのかもしれません。

一八七九年、あなたはイタリア人の詩人ルドヴィコ・アリオスト（一四七四〜一五三三）の、イタリアルネサンスを代表する大冒険騎士物語長篇詩『狂乱のオルランド』を発表しました。そこに掲載された絵の総数は六一八点にのぼります。大判版画が八一点ありますけれども、なかには木口木版だけではなく、その頃に開発された新しい印刷技術、あなたの描いた線画をそのまま製版して印刷するいわゆる凸版印刷技術を用いたものがあります。

印刷は次第に写真の技術を利用した製版技術が発達して、木口木版の技術は急速に廃れていきます。つまり精巧な版画を彫る職人がいなくなっていきます。石版画も次第にその技術を応用したオフセットへと移行し、やがて四色分解を用いたカラー印刷も始まります。

しかし初期のオフセットによるカラー印刷のレベルは、日本の浮世絵のような多色刷り木版画や、ヨーロッパのクロモリトグラフを用いた多色刷り石版画のように、熟練の技を持つ職人が色ごとに精巧な版を重ねてつくった美しい版画の足元にも及びませんでした。カラー印刷は次第にレベルを向上させていきましたけれども、そこそこのレベルに達するまでにずいぶん長い時間と試行錯誤が必要でした。

234

視覚伝達技術においては、一般的に新たな技術が登場してもしばらくの間は、それまでに成熟していた技術による表現レベルには遠く及びません。したがって版画と写真と印刷のように、すでにあった技術と新たな技術とは一般に共存します。そうしてそれぞれの技術は互いを意識しながら自らの特性や技術や表現上の可能性を高めようとするなかで、あるものはより成熟し、あるものは次第に廃れてそれまで自らが担ってきた役割を他の技術に譲ります。そのとき重要なのは、そうした競争の中で廃れた技術の表現力が、新たな技術の表現力より劣っていたというわけではないということです。

人間は基本的に美しいものが好きですし、誰かが見たものを自分も見たい、誰かが持っている美しいものを自分も手にしたいという欲求や、美しいものを後世に残したいという願望を持っていて、それが絵画のみならず文化やアートを生み出す基本的な原動力です。版画や写真や印刷の技術なども、そのような人間らしい願望を叶えるものとして発達してきました。

そして一九世紀の後半に入ると、版画技術が写真技術と合体して機械的な印刷技術に取り込まれ、やがて印刷と写真が視覚伝達技術の主流となり、今日ではコンピューターによるデジタル画像が他を圧倒するようになっています。

だからといって当時の版画のクオリティや表現性が写真や印刷、さらには今日のデジタル画像に劣るわけではありません。二百年も前のゴヤの銅版画や北斎の浮世絵、百八十年も前のドーミエの石版画、百三十年前のロートレックのカラーリトグラフなどは現代の高度な印刷やモニター上の画像に決して劣りませんし、質感などはむしろより豊かです。それは表現者が優れていたからというだけではなく、その技術に特有の魅力があるからです。もちろん油絵や水彩や顔彩やテンペラや色絵などのありようそのものに、その技術に備わったテクスチャーや色彩などのありようそのものに、その技術に備わったテクスチャーや色彩などのありようそのものに、その視覚表現技術には人々が長い時と工夫を重ねて蓄積してきた技や効果などの表現上の方法が豊かに備わっています。

235

一九世紀の末期にヨーロッパで大流行した、多色刷りクロモリトグラフの技術によるシール、大衆的な趣味の印刷物などにも、今日の印刷によっては再現できない、あるいは再現しようと思えば多大なコストを要するほどのクロモス（クロモス）などにも、今日の印刷によっては再現できない、あるいは再現しようと思えば多大なコストを要するほどのクロモスにしかない精度と魅力がありました。

しかし歴史的な作家の版画などが今なお高価な貨幣価値を保持しているのに対し、クロモスは印刷の普及とともに急激に姿を消して、もともと大衆的で安価なものであったために、そのほとんどはこの世から失われてしまいました。クロモスが安価だったのは、名も無い職人の手間賃が安かったからです。もちろんそれでも暮らしていける社会だったからこそ多くの職人たちが存在し、クロモスの美しさもまた彼らの高度な技に支えられていました。

しかし四色分解によるカラー印刷が普及し始めると、クオリティがはるかに劣っていたにも拘らず、似て非なるものが版画やクロモスを駆逐し始めます。手間のかからない印刷の方がはるかに安くできたからです。

つまり時代は近代の産業化時代に突入し、近代のメカニズムにとって重要な、「より早く、より大量に、より安く」という力学が強く作用して職人技を衰退させてしまったということです。そしてそのことによって商品としての魅力を失ってしまったクロモスは、やがて姿を消してしまいました。

同じように工芸においても建築においても、職人芸に支えられた美が、ともすれば劣悪なクオリティだけども安価なものによって社会の隅に追いやられていくようになりました。

これは視覚表現や幻想共有や文化ということでいえば、実は悲しむべきことでした。こうした流れを憂いたあなたと同世代のウイリアム・モリス（一八三四〜九六）たちが、アーツ＆クラフト運動を展開して、自ら美しい本や工芸品や建築を創るとともに、新たな時代のデザイン感覚（イメージ）を取り入れた美しいものづくりの復権を試みましたけれども、パワフルな近代のメカニズムと金融資本主義は、高度な技術を身につけた職人たちが生きる

場所や彼らを評価し育てる社会的な仕組みを次第に奪っていきました。

表現というものは、用いることができる技術やそれによってなしうる表現が多様であればあるほど成熟しますし表現レベルも向上します。自然界でも同じ種類の生命しか生きられない環境が貧しいのと同じように、また特定の価値観しか受け入れない社会が非人間的であるように、社会や文化の豊かさは多様性によって育まれます。

今日のようにコンピューターとウェブが情報伝達の主流を占めるような時代であっても同じです。ウェブのなかの表現ツールが限られれば、そこからは、そのツールのプログラムの枠に収まる表現ばかりが蔓延します。もしウェブやコンピューターが、それ以外の表現手段を駆逐してしまうようなことが万が一にも起きれば、つまり近代のメカニズムをさらに推し進めた「瞬時に、無限大の情報を、ほとんど無料でやり取りする」ようなメカニズムしか生き残れない仕組みに社会がなれば、後にのこされるのは文化的な次元でいえば、数少ない種類の草がどこまでも生い茂る殺伐とした荒涼とした不毛の荒れ地だけです。そこはもう人間が人間らしく生きる世界ではありません。

晩年のあなたを取り巻く状況と、現代を生きる私を取り巻く状況とが、つい二重写しに見えてしまいましたけれども、ともあれあなたは視覚表現の世界において、職人技が成熟を極めた時代から近代の機械化文明へと移り変わり始めるまさにその瞬間を生きました。

たとえば木口木版画の技術は、あなたの時代にピークを迎えました、というより、あなたがピークを創ったと言ってもいいでしょう。あなたのようなスター表現者だからこそできることだったのかもしれませんが、あなたは自分が納得できる表現と仕上がりを求めて、極めて優秀な彫り師を抱え、彼らとともに木口木版画の表現のクオリティを高め続けました。

『老水夫行』や『狂乱のオルランド』は、そんなあなたの集大成とも言うべき作品です。そこにはあなたが

最も愛した幻想（イマージナティヴ）的な世界が豊かに広がっています。

そしてあなたはその作品に新たな印刷技術を採用しました。それはあなたがペンで描いたスケッチをそのま

ま印刷するジロープリントと呼ばれた技術でした。それは基本的にはまだ主に小さなカットでしか使えません

でした。しかしより進歩すれば、それはやがて共に歩んで来たピサンなどの彫り師たちを必要としなくなるこ

とを意味しました。それがあなたにとって良いことだったのかそうではなかったのかはわかりません。

なぜなら、それによってあなたは自分の好きなように自由にペンで描くことができるようになりましたけれ

ども、ただ、木に彫るという作業によって結果的にもたらされる、ほんの少し誇張された線の力強さは自ずと

弱まります。

また木に彫らなければならないという技術上の制約から解き放たれることもまた表現にとっては両刃の剣で

す。自由に描けるということはそれだけ表現の幅を広げますけれども、同時に現実的な制約がしばしば表現の、

あるいは表現技術の飛躍を喚起するというマジカルなチャンスとの出会いを失わせることにもなるからです。

『狂乱のオルランド』は、大雑把に言えば奇想天外でなんでもありの、ファンタジー満載の大冒険騎士物語

です。舞台設定としては一応レコンキスタの時代、イベリア半島を挟んで睨み合うキリスト教圏の王であるカ

ール大帝の騎士団と、イスラム教圏のアフリカの王アグラマンテと彼の勇者たちとの戦いということになって

はいます。

もちろん騎士物語になくてはならない絶世の美女、麗しのアンジェリーカ姫をはじめ多くの美しい女性も登

場しますが、しかし物語のなかではそれぞれの想い姫を巡って双方の豪傑たちが、宗教の違いや主君の違いな

どそっちのけの冒険を繰り広げ、加えて空飛ぶ天馬や妖怪や魔法使いなどがわんさか入り乱れて登場します。

主人公のオルランドにしてからが、主君の命によるサラセンとの戦いなどより、麗しの姫にすっかり心を奪われ、アンジェリーカ姫を探して世界の果てまで旅した挙句、恋狂いが昂じて正気を失ってしまう始末です。

要するにダンテの『神曲』によって幕を開けたといわれているルネサンス期のおおらかな人間性と、ルネサンス盛期からバロックにかけてもてはやされた幻想性とをミックスさせたような物語で、どうやらあなたにピッタリの題材です。『神曲』が三行詩による一万四千行余の詩であるのに対し、『狂乱のオルランド』は基本的に八行の詩で展開される三万八千行余の大長篇詩です。どちらも物語の展開は壮大かつダイナミックで天衣無縫です。

詩の形式をとっている理由は、ギリシャ・ローマの時代はもちろん、旧約聖書の時代から、詩が文学の最も優れた表現形式とされているからです。同時に、本が普及して黙読が当たり前のようになってしまった現代とは異なり、こうした特別な物語は声に出して歌うように読み、あるいは聴くものだったので、その時、西欧の詩になくてはならない韻や、三行であれ四行であれ形式が決まっているという箍、つまりは創作上の制約、あるいは不自由があってはじめて、それを乗り超えたところに壮大な物語に音楽的なリズムと、聴いた時の心地よさと全体としてのハーモニーが生まれるからです。それが技芸というものの一つの本質かもしれません。

能書きはこれくらいにして作品を見てみると、この作品にあなたが、これまで培ってきた表現と技を大展開していることがよくわかります。

241頁の絵はサラセンの騎士ルッジェロが天馬のような怪鳥イポグリフォにまたがって浮遊している場面です。さまざまなハーフトーンを駆使した、背景と浮遊するルッジェロとの対比、そして構図が見事です。

242頁の絵は美しい宮殿に佇みルッジェロを魅了する美女アルチーナを描いた絵です。スペイン各地を旅してつぶさにイスラム建築を見てきたあなたならではの描写です。このような絵を見ていると、あなたが自分の恋人は常にカンバスの向こうにいると言った気持がわかるような気がします。

同じような意味で、真昼に闇を、真夜中に光をもたらすことさえできる魔術を操る魔性の美女メリッサを描いた243頁の絵も見事です。あなたの表現力と職人技の結晶のような作品です。

次に細かな線で描かれた作品を二点見てみます。244頁の絵は邪悪な老婆ガルピーナを連れて旅を続けることになってしまった騎士ゼルビーノを描いた木口木版で、245頁は、愛馬バイアルドに跨って決闘場に向かうリナルドを描いた、ジロープリントによってあなたのペン画がそのまま印刷された絵です。森の中の老婆の絵はいかにも不気味で、ゼルビーノを取り巻く奇妙な木の根が今にも怪物に姿を変えて襲ってきそうです。リナルドを描いた絵は実に細かく描き込まれていますが、あとを追って走る子犬の姿などの細部にあなたらしい遊び心が見られます。どちらも味わいのある作品です。

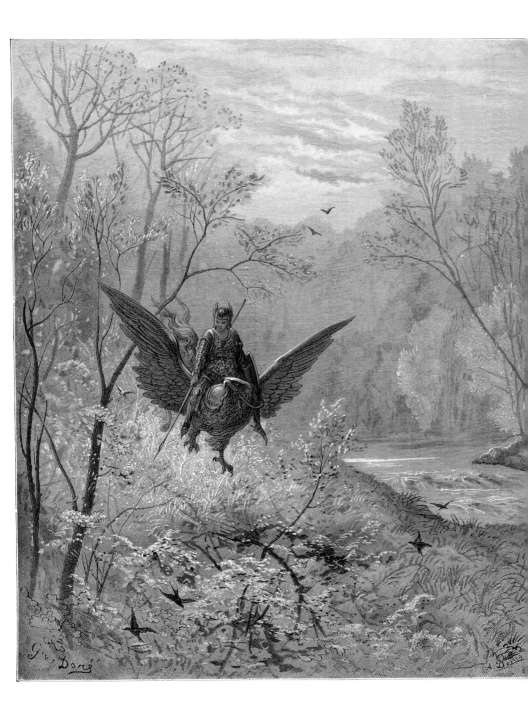

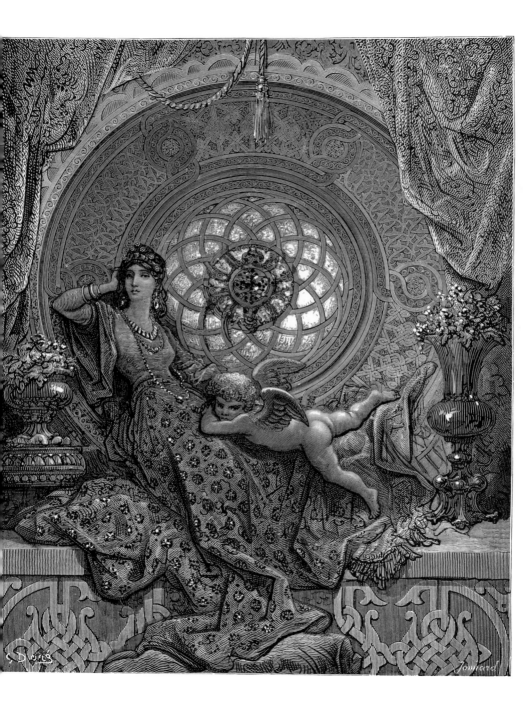

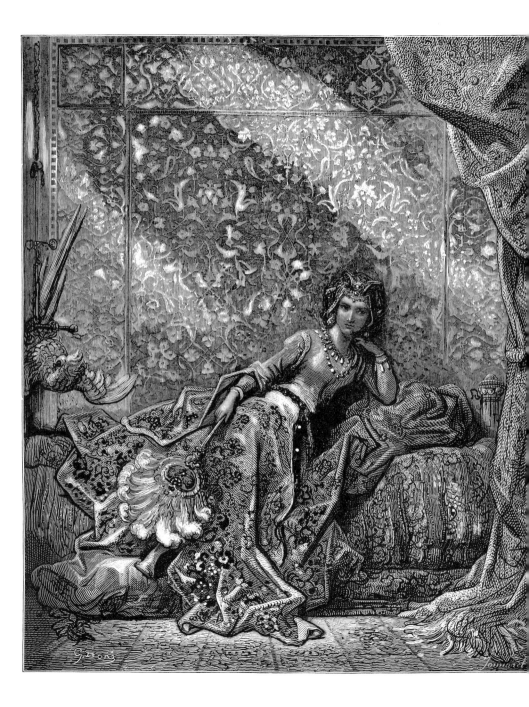

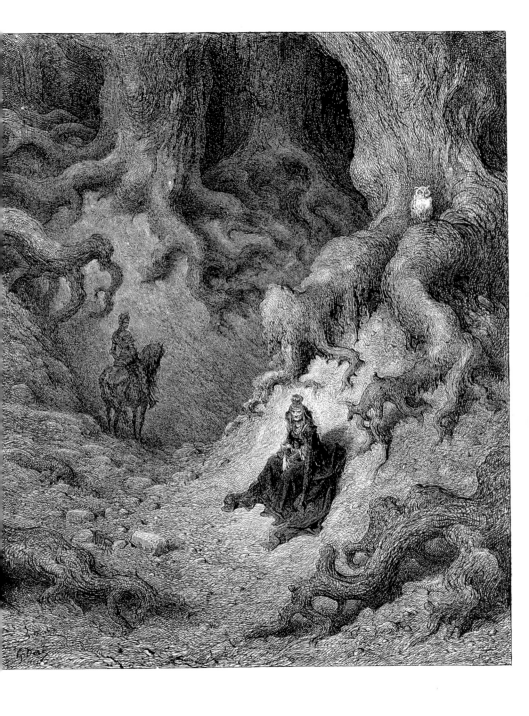

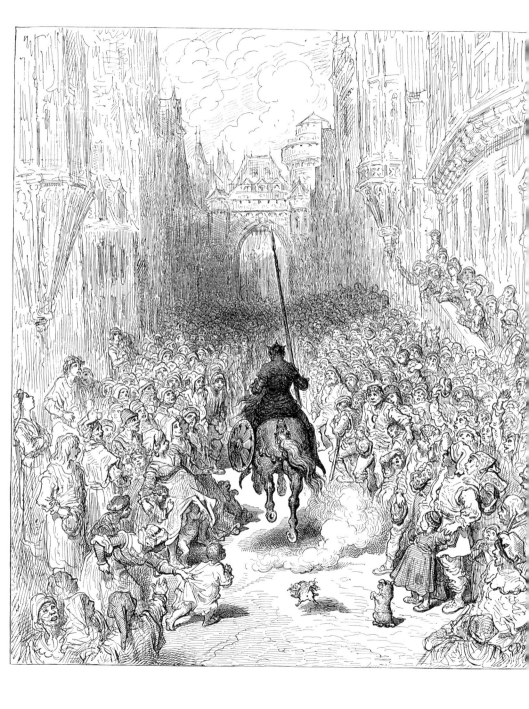

あなたらしいスケールの大きな絵もあります。次頁の絵はイギリスの王子でもある騎士アストルフォが怪鳥イポグリフォを駆って、壁面がルビーよりも鮮やかな赤い宝石でできた壮麗な大宮殿を探索している場面です。

そして248頁の絵は、同じくアストルフォが、神から正気を抜き取られて狂ってしまったオルランドを連れて、旧約聖書の預言者エリヤを天に運んだ空駆ける馬車に乗り、体から正気が抜けて狂ってしまった人の正気が集められているという月の裏側にオルランドの正気を取り戻しに行く場面です。

『狂乱のオルランド』では、奇想天外で壮大な物語に呼応して、それまであなたが培ってきた表現力を惜しみなく発揮しています。あなたは自分が心のうちに見ている情景、あるいはそれが活きいきと息づく時空間を絵に表して人に伝えることが本当に生きがいだったのだなということがよくわかります。

ウイリアム・モリスの『ユートピア物語』の中に、「こうして私が見てきたことを、もし、ほかの人も同じように見ることができたなら、それはもう、単なる夢というよりはむしろ、一つのヴィジョンと呼んでいいのではないでしょうか」という言葉があります。あなたの仕事とその喜びは、まさしくあなたが見ているヴィジョンをほかの人たちと共有することにあります。

なぜなら、あなたと誰か、そしてあなたと私とが、その共有したヴィジョンを介して共有した瞬間から、それは一つの確かさと共に、私のなかで、そしてあなたのなかで生き続け得るからです。それこそが、あなたが成そうとしたことでした。それはもう単なる画家の領域を超えた、天性のヴィジョンクリエイターであるあなたならではの働きでした。ヴィジョンを創るというのはつまり、自らの心の内に描いた何かに、この世で存在し続けることができるような姿と命を付与して、その何かを他者と共有できるようにすることです。

もう少し、こんどは『狂乱のオルランド』にふんだんに挿入されている活きいきとしたキャラクターたちを見てみます。

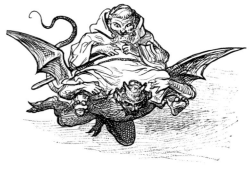

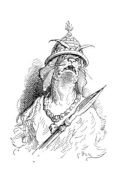

なんと豊穣な創造力でしょう。あえて言うまでもな
いかもしれませんが、こうしたキャラクターの表情や
特徴やディテールなどが『狂乱のオルランド』の中に
具体的に言葉で言い表されているわけではありません。
これらは全て、物語に触発されたあなたが自らの想像
力を駆使して創り出したもの、つまりあなたのなかに
生命的で確かなイメージとして存在し、こうしてあな
たの手によって誰もが見られる形に表された瞬間から、
この世に息づき始める命を与えられたヴィジョンです。

もう一つ、三十九歌の後に唐突にこんな絵が載せら
れています。

ルネサンスを代表する画家、レオナルド・ダ・ヴィ
ンチが着ていたような服を着た人が、羽根ペンに乗っ
て空を飛んでいます。『狂乱のオルランド』のなかに
このような場面があるわけではありません。作者の奔
放さに触発されてあなたが遊び心で描いた絵でしょう
けれども、これはもちろん、あなた自身でしょう。

詩や物語など言葉で表された文学的な時空間が好き

で、それに自分なりの解釈を加えて絵にするのが好きで、版画だけではなく油絵を描き彫刻を創りヴァイオリンを弾き、アクロバットまで人に披露していたあなたにとっては、言葉であれ音楽であれ絵であれ彫刻であれ建築であれ曲芸であれ、すべては想いや幻想やヴィジョンを他者と共有するための幻想共有媒体（メディア）であって、大切なのは、それらによって表された何かを介して人と人との間に成立する感動という名のコミュニケーションだということを、あなたは熟知していたのでしょう。なぜならそうした人間ならではの力とその働きが文化や芸術を、人の社会の喜びを、つまりは人間らしさを創り出してきたからです。

神から与えられたとしか言いようのない、創造力や想像力や共感力や協働力や表現力、そんな人の内に宿る力を健やかに発揮することこそがあなたの夢であり仕事でした。

近代という時代に入り、産業化とあらゆることの金融資本化が進むにつれて、科学、経済、政治、娯楽や職業など、何もかもがジャンル分けされていきました。芸術の世界でもそれは同じでした。すべては人間らしい喜びや感動を分かち合うためであるはずの、本来はジャンル分けすることなどにも意味はないはずの表現という行為が、文学や絵画や音楽や彫刻や建築などにジャンル分けされ、それらの間に、それらがあたかも異なる何かであるかのような見えない垣根のようなものができていきました。

しかし常に過剰なまでに表現し続けてきたあなたは、表現者として最後までジャンルの違いなど無視し、あらゆる垣根を軽々と自然体で飛び超えながら、そうではない路を歩み続けました。あなたが見ている幻想の時空間を飛翔し続け、それを形に表し続けました。

そう考えればあなたは確かに、あなた自身が小さな絵に密かに描き表したように、あらゆることに長けた、一人の優れたルネサンスマンでした。

『狂乱のオルランド』を発表した一八七九年、あなたは二度目のレジオンドヌール勲章を受章しましたけれども、体調を崩し、医者の診断では心臓病を患っているとのことでした。明らかに仕事のし過ぎでした。あなたの母も病床にあり、自分自身の発作の心配をしながら、それでも母のベッドのそばであなたは毎晩ランプの灯りで絵を描きました。椅子に体をあずけた母親の姿を等身大の水彩画に描いてもいます。

そのころ盛んに彫刻をつくっていたあなたは、前年には高さが三メートル以上もある巨大なブロンズの彫刻をサロンに出品し、それはサンフランシスコにまで運ばれて展示されました。

一八七九年には、いずれブロンズにするつもりだったのでしょう、高さが十五メートル、横幅が二十四メートルもある『オルフェウスの死』と題した石膏のレリーフを制作してもいます。創る作品がどんどん大きくモニュメンタルになっていたことを考えると、生きてさえいればいずれ壁画や建築空間を創るようになっていたでしょう。現に多くの彫像を配した教会のファサードを構想してもいました。

しかし一八八一年三月十六日、いつもいつもあなたのそばにいた母親が息を引き取りました。悲しみの闇の中にたった一人で取り残されたような状態に陥ったあなたは、弱った心臓のせいで体がむくみはじめていたに

255

も拘らず、哀しみを紛らわせようとしたのか、昼夜を問わずさらに激しく仕事をしました。

創作意欲そのものは全く衰えを見せず、『ロンドン巡礼』をプロデュースした友人のジェロルド・ブランチャードによれば、僕にふさわしい女性と結婚をしようと思っているなどと言い、さらには新しいアトリエを建てようと思うんだと話したとのことです。そして『三銃士』で有名な友人のアレクサンドル・デュマ・ペレの、ダルタニアンやデュマの本を読む人々をあしらった、現在パリのマルゼルブ広場にある巨大なモニュメントをさかんにタバコをふかしながら制作しさえしました。

そして一八八三年一月六日に五十一歳の誕生日を迎えたばかりのあなたは二十日、突然自宅で脳卒中で倒れました。その時「もうアトリエには行けないかもしれない、もしかしたら働き過ぎたのかもしれない」と呟いたとのことです。翌日あなたは回復したように見えましたが、すぐにベッドから起き上がろうとし、描きかけのシェークスピアの絵のことばかり気にしていたようです。

二十一日、そしてその次の日もベッドのそばで見守るピサンの手をとり、ピサンの目を優しく見つめたあなたのようすを見て、どうやら大丈夫そうだと思ったピサンが夜の一一時半にあなたの家を離れてから一時間ほどが過ぎた二十三日の深夜、あなたは亡くなりました。

翌朝リビングに倒れていたあなたを発見したのもピサンでした。顔は穏やかで、優しく微笑を浮かべてまるで少年のようだったそうです。同志ピサンはベッドに寝かされたあなたの眠る姿をスケッチし、駆けつけた旧友ナダールがあなたの姿を写真に収めました。

この絵は、あなたが倒れる前日に描いた二枚の絵のうちの一枚です。これが何を描いたものなのかはわかっていません。

葬儀は二十五日に行われ、あなたが母親のお墓の隣に埋葬される時、デュマ・ペレの息子のアレクサンドル・デュマ・フィスがあなたのあらゆる活動を称える長い弔辞を、愛惜と感謝の念を込めて詠みました。それはこんな言葉で始められました。

彼が三銃士の作者の彫刻を、六ヶ月もの時と労力と才能をかけ、命をすり減らして創ったことが、彼の死と関係がないなんて誰が言えるだろう。彼の兄からどうか弔辞をと言われたけれど、私に一体何が言えるだろう。私に言えるのはただ、私はあのブロンズの彫刻が大好きだということだけです。

あなたの死後、すでに描き上がっていた絵をもとに詩画集『大鴉』が、あなたの名声がアメリカで急激に高まっていたこともあってニューヨークの出版社から発表されました。エドガー・アラン・ポー(一八〇九〜四九)が死の四年前に書いた、高度に音楽的な詩をあなたが視覚化したもので、二四点の木口木版画が収められていました。

あなたが自らの存在を高らかに世にアピールした『さすらいのユダヤ人の伝説』、木口木版画表現の可能性の限りを展開した『老水夫行』と同じ、全紙版の特大サイズでした。それを見ると、あなたはなんと、さらに前に進もうとしていたことが、小口木版画のさらなる表現の可能性を追求していたことがわかります。そして同時に、あなたがどうやら自らの死を覚悟していたことも……

ポーの『大鴉』は、若き恋人レノアを喪い、恋人への想いをたどる主人公の部屋に大鴉が入り込み、夢とも幻とも現実ともつかない奇妙な時空間のなかで、大鴉が人間の言葉でひとこと「Nevermore(もう二度と)」と

258

呟き、それを繰り返された主人公の精神が次第に錯乱していく物語詩です。

前頁の絵は物語の冒頭、死んだ恋人への想いを紛らわせるために本を読んでいた主人公がいつの間にか眠りに落ちた場面を描いた絵です。これまでのあなたの版画と明らかに線のタッチが違います。

まるで先をとことん尖らせた、しかし決して硬すぎはしない極細の鉛筆で丁寧に描いたかのようです。そして信じられないことに、これはその絵を彫った小口木版画において、それ以上のことはもう二度と、誰にもできないレベルの表現おそらくあなたの愛した小口木版画です。超絶技巧とはこのことです。

を遺そうとしたからこそ、そしてあなたの死を悼む彫師たちがその意を汲んで魂を込めて彫ったからこそ、こんな作品ができたのでしょう。

次頁はとり残された自分の存在をもてあましている主人公の朦朧とした意識のなかを、死んだ恋人のことなどが、燃える暖炉の火のようにゆらゆらと見えては消え、消えては見える奇妙な状態を描いた絵です。つまりあなたは、詩がつくりだしているポーの詩の中に具体的に死神の描写があるわけではありません。つまりあなたは、詩がつくりだしている不気味な気配、あるいは亡くなってしまった美しいレノアへの追慕と喪失感とが交錯する、ロマンティックともペシミスティックともストイックともマゾヒスティックとも言えるような詩の中に漂う不思議な感覚を、自分が得意とする死神のモチーフや、淡く描かれたレノアや天使たちを用いて絵にしていることになります。レノアや天使たちの姿に比して、死神の姿が濃く主人公の影と重なり合ってくっきりと浮かび上がっています。

260

これは自分のいる場所を離れて、もう手の届かないところへと旅立っていってしまった美しい恋人レノアを描いた絵です。このようなシーンも原詩にはありませんが、遠く天へと消えていく線の細さ柔らかさが尋常ではない絶妙なトーンを創り出しています。

物語詩は、夜を持て余してまどろんでいる主人公の耳に、コンコンとドアをノックするかのような音が聞こえるところから始まります。こんな夜中に誰かと、主人公は不安になります。やがて部屋のカーテンが揺れ、衣擦れの音が聞こえるような気もして、主人公は次第に怖くなります。

最初は空耳かと思いますが、そんな音をたびたび耳にするうちに、虚ろな心の何処かで、もしかしたらと感じた主人公は思い切ってドアを開け放ちます。しかしドアの向こうにあったのは、真っ暗な真夜中の闇でした。

それでも主人公は闇に向かって小さく、レノア、レノアだね、と呼びかけます。しかし返ってきたのは闇に向かって放たれた自分の声の、微かな木霊だけ……

さらに今度は窓の雨戸をコンコンと、前よりもはっきりと叩く音がして、不気味さがどんどん高まっていきます。そして主人公が思い切って窓を大きく開け放った時、一羽の大鴉がバサバサと音を立てて入ってきて、ドアの上の女神の飾り彫刻の上に止まります。

そしてこの不気味な大鴉が、なぜか人間の言葉で一言だけ「Nevermore」と呟きます。

ポーの『大鴉』は六行の詩節が十八回繰り返される形式の詩ですが、後半は、怯えた主人公が大鴉に向かって発する言葉や巡らす想いを表す言葉が五行続いた後、最後の一行が必ず「Nevermore」という謎めいたフレーズで締められていて、それが何度も音楽のようにリフレインされ、そのことが不気味さを次第に高めて主人公を追い詰めていきます。

『大鴉』はしっかりとした音楽的な構造のなかで物語的かつ具象的に語られていますけれども、詩を言葉によってなしうる最高の芸術と考えていたポーは、一つひとつの言葉や全体に限定的な意味を持たせることを綿密に避けていて、『大鴉』を読むものは、そこから意味や筋を理解するというのではなく、読み進むにつれて次第に、音楽を心身で体感するように、その不思議なトーンに包み込まれていきます。

この画集では、おそらくそれに敬意を表して詩の全文が載せられ、そのあとにまとめてあなたの絵をストーリーの展開に合わせて載せるという構成になっています。その最後の方に次のような絵があります。レノアを連れ去ってしまう死神と、おそらくこの詩の舞台である家が遠くに描かれている絵ですが、このシーンも詩のなかにはありません。

詩のなかに何度も登場する「Raven（大鴉）」という言葉と、大鴉が呟く「Nevermore」という言葉は、どちらも絵にしにくい言葉です。

言葉は読む人の心の中にイメージや意味を喚起するメディアで、「Raven」という言葉は主に大鴉という具体的な動物を表わしますけれども、黒という色のイメージもありその言葉を読んだり聞いたりしても、その実態と私たちの間には距離があります。しかし絵でそれをリアルに描いてしまうと、私たちはその姿に引き寄せられてしまって、詩のなかの「Raven」という言葉がまとっている超現実的な不気味さが死んでしまいかねません。

また「Nevermore」という言葉も視覚化し難い抽象的な言葉ですので、それを無理に絵にすると言葉の含みや謎が消えて陳腐になってしまいます。そこであなたがとった方法は、大鴉をできるだけ曖昧に描き、その代わりに死神に大鴉の代役をさせ、絵の存在感とポーの詩とを共鳴させ合うことでした。

つまりあなたは最初からそうであったように、単なる挿絵画家でも、あくまで平面芸術にこだわる一般的な画家でもなく、言葉で描かれた時空間と絵という異なるメディアによる視覚的な時空間とをミックスさせるこ

264

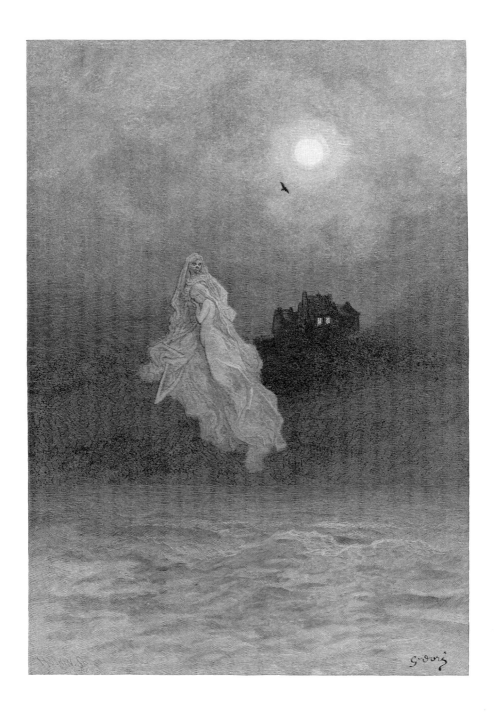

とによる相乗効果を自らが演出し、その展開を楽しむ時空間表現者でした。

このことは、おそらく文学や絵や音楽や建築などのジャンルや専門性や細部の差異や意味などにこだわる後の評論家たちの理解を超えたことだったのでしょう。生前あんなにも人気があったにも拘らず、またヨーロッパであまりにも有名だったということも災いしたのか、あなたの再評価の動きは二一世紀に入るまでほとんど見られませんでした。あなたの存在そのものがほとんど知られていなかった日本ではなおさらでした。

現代の映像と音楽とコンピューターによるマッピングを用いた時空間アートはもとより、映画もアニメもなかった時代を生きたのですから、あなたは時代の先を行き過ぎていたのかもしれません。というより、人間の感動や表現はもともとジャンル分けできるようなものではないというアートの本質とダイレクトに向かい合っていたからこそ、あなたは自由で多彩な表現をし続けることができたのでしょう。

そんなあなたはこの時点ですでに技量も表現力もこの上ないほどの成熟ぶりを見せていましたから、あなたの持って生まれた情熱とエネルギーを考えれば、またシェークスピアはもちろんアラビアンナイトやアジアの文学作品を視覚化することを含め、果てしない夢を常に夢見ていたあなたでしたから、さらにはオペラや壁画や建築のような人を包み込むような時空間表現にも強い興味を持っていたあなたでしたから、そのまま仕事をし続けていきさえすれば、誰も思いつかないような新たな美とそのありようをいくつもこの世に遺してくれたような気がしてなりません。

けれど現実的にはあなたは、まだ五十一歳の若さで永遠の眠りにつきました。そしてあなたとの対話をこうして続けてきた私の心の中には、こんな想いも浮かんできます。

あなたはこの時点ですでにもう、ほかの誰も成し得なかったことを、そしてあなたにしかできなかったこと

266

を、思う存分、余すところなく十二分にやり尽くしたからこそ、この世を去って逝ったのだと……

本文中のドレに関するデータやエピソードは
主に以下の文献などを参考にいたしました。

◎ CATALOGUE DE L'EXPOSITION DE GUSTAVE DORÉ 1885, France
◎ LA VIE ET LES OUVRES DE GUSTAVE DORÉ Blanche Roosevelt 1887, France
◎ Life of GUSTAVE DORÉ by Blanchard Jerrold 1891, England
◎ GUSTAVE DORÉ Das graphische Werk 1, 2, 1975, Germany
◎ GUSTAVE DORÉ A BIOGRAPHY by Joanna Richardson 1980, England
◎ GUSTAVE DORÉ 1832 - 1883 CATALOGUE DE L'EXPOSITION , France
◎ Fantasy and Faith The Art of GUSTAVE DORÉ by Eric Zafran, Robert Rosenblum,Liza Small 2007, USA
◎ GUSTAVE DORÉ A BIOGRAPHY by Dan Malan 1996, USA

本書のドレ作品の図版は Elia's Creative Starship Collection の収蔵作品を用いました。

たにぐち えりや

詩人、ヴィジョンアーキテクト。石川県加賀市出身、横浜国立大学工学部建築学科卒。中学時代から詩と哲学と絵画と建築とロックミュージックに強い関心を抱く。1976年にスペインに移住。バルセロナとイビサ島に居住し多くの文化人たちと親交を深める。帰国後ヴィジョンアーキテクトとしてエポックメイキングな建築空間創造や、ヴィジョナリープロジェクト創造＆ディレクションを行うとともに、言語空間創造として多数の著書を執筆。音羽信という名のシンガーソングライターでもある。主な著書に『画集ギュスターヴ・ドレ』（講談社）、『1900年の女神たち』（小学館）、『ドレの神曲』『ドレの旧約聖書』『ドレの失楽園』『ドレのドン・キホーテ』『ドレの昔話』（以上、宝島社）、『鳥たちの夜』『鏡の向こうのつづれ織り』『空間構想事始』（以上、エスプレ）、『イビサ島のネコ』『天才たちのスペイン』『旧約聖書の世界』『視覚表現史に革命を起こした天才ゴヤの版画集1〜4集』『愛歌（音羽信）』『随想 奥の細道』『リカルド・ボフィル作品と思想』『理念から未来像へ』『異説ガルガンチュア物語』『いまここで』『メモリア少年時代』『島へ』『夢のつづき』『ヴィジョンアーキテクトという仕事』（以上、未知谷）など。翻訳書に『プラテーロと私抄』（ファン・ラモン・ヒメネス著、未知谷）。主な建築空間創造に《東京銀座資生堂ビル》《ラゾーナ川崎プラザ》《レストラン ikra》《軽井沢の家》などがある。

Gustave Doré

1832年、フランスのアルザス地方ストラスブールの生まれ。幼い頃から画才を発揮。16歳の時にパリに出て挿し絵画家として活躍し始めるが、当時流行していた風刺画が肌に合わず、24歳の時、自らの表現力と木口木版の可能性を最大限に発揮した『さすらいのユダヤ人の伝説』をセルフプロデュース。文学の時空間を大量の画像によって物語る、後の映画に通じる方法を編みだし、『神曲』『聖書』『失楽園』『ドン・キホーテ』『ロンドン巡礼』などを矢継ぎ早に発表して時代の寵児となった。さまざまな才能に恵まれ、ヴァイオリンの名手であり、油絵や彫刻なども手がけ、晩年にはカテドラルのファサードをデザインするなど建築空間にも興味を示したが、1883年、おそらくは働き過ぎによる心臓発作で死亡。享年51。ヴィジュアル時代の幕を開けた視覚表現史上の最重要画家の一人。

ギュスターヴ・ドレとの対話

2022年3月15日初版印刷
2022年3月25日初版発行

著者　谷口江里也
絵　ギュスターヴ・ドレ
発行者　飯島徹
発行所　未知谷
東京都千代田区神田猿楽町2丁目5-9　〒101-0064
Tel. 03-5281-3751 / Fax. 03-5281-3752
［振替］　00130-4-653627

組版　柏木薫
印刷所　加藤文明社
製本所　牧製本

Publisher Michitani Co. Ltd., Tokyo
Printed in Japan
ISBN 978-4-89642-658-8　C0098

ギュスターヴ・ドレ

精緻でダイナミックな挿絵を楽しむ

旧約聖書の世界

谷口江里也 編著

旧約聖書とはどのような書物なのか
ドレによる72枚の版画を導きの糸に
独自の抄訳でエピソードが
それぞれの解説で世界観がわかる
旧約聖書が概観できる新発見に満ちた一冊

繊細なタッチと大胆な内容の版画
カバー含め74枚収録！

四六判上製320頁／本体4000円

異説ガルガンチュア物語

フランソワ・ラブレー 原作／谷口江里也 作

16世紀、ヨーロッパ中世の巨人伝説に着想を得た
ラブレーのダイナミックなルネサンスの大傑作
19世紀、ドレはガルガンチュアの世界を表現した
美麗版画絵本で人々を魅了した
そして今、ドレの版画に導かれ、
大胆に原作のエッセンスを掴む新しい巨人の物語──!!

＊ドレの版画196点＊

菊判上製314頁／本体4000円

未知谷